台灣美術新思路
框架、批評、美學

A New Thinking on Taiwanese Art :
Framework, Criticism, and Aesthetics

廖新田　著

藝術家
Artist Publishing Co.

目次

序一

　　前些日子，新田來電懇請我為他將出版的新書寫篇序言。我知道他這些年來勤於寫作，不斷地有著學術作品問世，堪稱是一位勤勉用功、克盡職責、表現傑出的人文學者。這次特地邀請我為他的新作寫序，我不但難以拒絕，甚至覺得應當是要義不容辭的答應才對。理由很簡單：我忝為新田在台灣大學社會學系攻讀博士時的指導老師，平心而論，我只是掛個名而已，既沒實際指導，更是沒能力指導。總之，在他就學台灣大學社會學系博士班的那段時間裡，我對新田基本上只是「放牛吃草」，任由他自立更生，自行擔負論文的構思和寫作，我絲毫用不上力。說來慚愧，倒反我從他身上（特別博士論文）學到的，比他幾年來從我這兒學到還多。所以，今天看到新田在學術上有著這樣的表現，更加自感愧咎，當然，對他的成就，則是倍感欣慰。在這樣交錯的心理感受之下，我若還吝嗇得不肯為他寫一篇短短的序言，給予肯定和鼓勵，那就既不近人情，而且更加重了曾經不負責任之「掛名」身分所背負的心理虧欠。不是嗎？

　　我把新田這本新著的內容閱讀過一遍，對繪畫本身的諸多「技術」面向，由於我幾乎是處於完全無知的狀態，實在不敢有所置喙。但是，涉及他對台灣美術發展史、諸多台灣繪畫或雕刻界之先驅、美學論述，以及發生在台灣文化界（特別與美術有關）的一些實際現象從事所謂「文化政治學」之批判論述的部分，做為一個社會學者，我就不可能完全沒有任何反應了。現在，我把閱讀後的一些感受略作整理，利用盡可能簡短的篇幅寫了出來，讓讀者們在閱讀新田之大作的整個文本前有機會分享，當然，前提是讀者會先閱讀這篇序文。

　　在我心目中，新田一直是一個有「氣」，而且是「大氣」的學者，從他當學生的年代開始，我就是這麼感覺著。我說他有「氣」的這個「氣」，指的是氣勢、氣魄、氣概；也就是說，一出手就有自己的架勢與陣仗的那種人。說這是一種傲氣或神氣，都可以，但絕非負面的評價說法，正相反的，是一種帶有著讚賞、乃至驚嘆意味的肯定。總之，諸位讀者不妨看看他過去的著作，您將會發現，新田的這本新著一以貫之，充滿的是批判的「大氣」。只要瀏覽一下這本書的目錄，看看其中有多少個諸如「批判」、「批評」、「評論」的字眼，就可以明白我為什麼這麼說著。我不知道

新田具有著這樣批判「大氣」的心性質地，是否天生、或根植於幼年的經驗、或有著更眩惑的緣由，但是，可以確信的是，他接觸了西方社會學（特別是有關文化與理論部分）的知識傳統，對於他這樣之心性的揚發，至少是起了催化促發的作用。簡單一句話：不管其根源是怎麼個樣子，新田是極具批判精神的，而這呈顯的恰恰即是整個西方（特別是西歐）社會學傳統最令人肯定和心儀之核心精神的精髓部分。

尼采 (Nietzsche) 在 1889 年出版之《偶像的黃昏》(Twilight of the Idols) 一書中有一篇叫〈一個不合時宜者的漫遊〉(Skirmishes of an untimely man) 的文章。在該文中，他提到，藝術家之所以是藝術家，需要具有著猶如進入醉境的迷醉 (intoxication) 境界；也就是說，藝術家必需具有著酒神戴奧尼索斯 (Dionysus) 的特質，因為醉境的本質是力量的昇華和洋溢的情感，充塞著具強勁活力的意志表現，而這樣之狀態的完美理想表現即是藝術。儘管，在討論藝術（與藝術家）時，尼采幾乎沒有論及畫家，更遑論美術史家，但是，在此，為了配合本序言內容的需要，讓我撇開需要更細緻討論才可能較精準地來釐清尼采對畫家做為藝術家的分寸何在的問題不論，而以較為粗糙，而以較為粗糙、且甚至是武斷的方式不再細辨地直接單拿著畫家做為例子吧！

依照我的瞭解，尼采所以這麼說的意思是，畫家作畫，並不是只憑著肉眼所看到的，就直覺地以「如實」符應的方式畫出來，而是透過對色彩調配、構圖造形、明暗佈局、透視比例等等的技巧運用，用上心力地把「心」所感受的畫了出來。他畫的不是肉眼所見的單純「實景」本身而已，而是內心所感受的「心理」形象 (appearance)，是把感情用上之一種在構思、安排與設計上做過努力的「夢境」狀態，有故事情節，亦即有脈絡理路可循。因此，一幅畫所剔透的，於酒神戴奧尼索斯的「感性」之外，乃同時以某種方式呈顯著太陽神阿波羅 (Apollo) 的「理性」精神。這樣的「感性」與「理性」兼具，乃意味著畫家是珍惜（心理）形象的，因為它是對「實在」(reality) 的再次意指——一種經過選擇、強化與調整過的意指，而「形象」的這樣「再次意指」正是藝術的「美」為「實在」所彩繪上之「真」的正諦。行文至此，容許我岔開主題一下來為尼采是否有著以酒神戴奧尼索斯與太陽神阿波羅分別代表「感性」與「理性」精神的說法做個聲明。由於這是一項關涉到實際文獻的考證，也牽涉到尼采前後期之作

品中相關論述的評比問題，別說有著我個人學養不足、需要冗長的論述、篇幅不夠等等緣由，單就這僅只是一篇序言的身分而言，在此，實在也只能懸而不論了。但是，無論如何，還是得讓讀者們知道，我這樣地採擷尼采的用語，嚴格來說，實有進一步斟酌的空間的。

順著上面論述的理路，Arthur C. Danto 在《尼采做為哲學家》(Nietzsche as Philosopher) 一書中即提出了相當精闢的詮釋。他是這麼說的：偉大藝術中的形象總是在阿波羅的形式下反應了戴奧尼索斯的形而上「實在」(1965: 37)。假若我們接受這樣的說法的話，那麼，一個畫家所努力以致的可以說即是，如何使得醉境與夢境（也就是感性與理性）產生了最佳的融會，而能夠讓人們神會陶醉。就此，我個人進而認為，不只藝術家需要是如此，做為藝術史學家亦需如是著。只不過，事與願違，這樣的說法似乎未必會得到學院裡主流當權派的認同，事因即出在於求知一向即被認定是一項極為「理性」、甚至必然是完全「理性」的偉大志業，不容任何的「感性」殘渣介入的。

自從啟蒙時期之所謂「理性」逐漸抬頭以來，特別是在自然科學大幅度發展之後，知識（當然，特別是科學知識）的經營乃界定是一種純「理性」的事業。所謂「學者」（特別是學院建制中的「教授」）從事求知的志業時，他（她）必需是保持著邏輯性（進而，科學性）、且是客觀而價值中立的。更重要、但卻顯得諷刺的是，學者教授們總是自認為，這樣的求知方式現實上是可能，以至於在知識經營上他們不但擁有詮釋的正當性，也獲得到宣示「真理」的正統性。身處這樣的大背景底下，無怪乎，在當前的學院裡，有關藝術領域（甚至推及人文與社會學科）的知識常常被那些披掛著追求客觀「科學真理」之神聖外衣的「唯科學主義」的教授們所排斥，並蔑視地譏為只不過是一堆經不起考驗的偏頗「意見」而已，實在沒有資格居處於學院殿堂的。對這些「唯科學主義」知教授們的言論，我一向是不予理會，視之為淺薄無知之談，因為他們只不過是如西班牙哲學家 José Ortega y Gasset 所形容的「有學習能力的無知者」而已。

在我個人的觀念裡，至少，攸關人文與社會現象之知識的經營並非只是（也不

可能只是）單純地建立在阿波羅式的理性論述（當然，最典型的是科學論述）上面，固然這或許是整個知識經營中極為重要的成分（但僅是強勢的文化──歷史質性而已）。別的不說，單單站在上面提及之有關西方的學術傳統來看，做為一個專研美術史，尤其是從事「社會學」式分析的專業學者，具有批判的精神，即理應是視知識經營為一種志業時所刻意內涵的基本素養，天經地義的。仔細往深處一探，當我們說著「批判」時，其所意涵的底線實則即 Gadamer 告訴我們的「詮釋」，而「詮釋」的要旨指向的基本上是藝術作品內涵的文化象徵意義。至於掌握美術（史）中意圖表現的象徵意義實則乃標示著，美術史學家所從事的是一種意圖掌握具關鍵性之文化──歷史質性的詮釋任務。進而，倘若借用 Gadamer 的概念，在詮釋上達致某種的「視域融合」(fusion of horizon)，或許即是其重要的使命吧！我發現，新田在這本書中所要做的正是這樣的任務，在第一篇文章中，他不就這麼說著：「藝術史，如同其它的歷史撰述，著實是一個我們的美學想望下的實踐，一個意義的競技場，如同文化場域般為一『爭辯的空間』」。

　　總之，不論說是「批判」或「詮釋」也罷，它們都需得是採擷某種「文化──歷史質性」做為論述的座架。一則，它表明的是一種可舉列、且可透過經驗檢證之具歷史性的文化「事實」；二則，它更是意味著具選擇性，或套用 Weber 的用語，是一種「選擇性的親近」(elective affinity)。換言之，選擇何種「文化──歷史質性」乃基於某種觀點來設定的，這即意味著，對任何社會現象（繪畫活動即是其中之一種）從事意義的探討，都必然有著特定的觀點做為後盾。更重要的，這樣「選擇性的親近」絕非完全任意武斷的，而是必需經過深思熟慮後的刻意選擇，重點在於能否啟動了擬情理解與體會整個時代脈動的能量，以俾有著開展人們之想像力、感受力、反思力，以及帶動具批判實踐之後續行動力的空間。倘若這樣的見解可以接受的話，那麼，當一個美術史家宣稱他的研究成果是絲毫不存有著任何的預設價值，因而是絕對「客觀」的時候，他不是扯謊，就是愚弄著自己（而不是別人）。其實，一位盡責的美術史家所應在意的，並非是否有著絕對的客觀性（因為那是不可能，也絕非必要），而是能否誠實地明示著自己預設的價值座架、並明確地讓讀者們知道（即立場的宣示）。

就這個前提性的立場來說，新田也做到了，他說著：「學院介入藝術史的建構建基於一套套特殊的知識體系，不會全然依賴資料的蒐集與事後的編纂。也就是說，藝術史的建立總是有特定的目的取向，最終反應藝術史書寫者的美術史觀、美學觀與藝術定義」。

　　如此一來，具有著特定觀點，當然不是罪惡，但卻也並非立即表示一位美術史家必然會有了成功的論述，因為這只不過是必要的前提要件而已。在我的心目中，一位傑出的美術史家所提供的觀點，必然還得需要具備有尼采所強調那種深具顛覆潛能的「危險之或許」(dangerous perhaps) 特質，以具有革命性的實驗態度挑戰著、以至顛覆著當下的主流意識型態。因此，儘管其提供的未來憧憬具有著風險波動性，但是，格局卻是以「例外」的姿態挑戰著既存的「例行」來開展，且需得要有足夠的能量來令人感動。對此，我認為，最首要之根本且可貴的砥石即在於是否深具著足以引發擬情感應作用的「關懷」情愫，尤是是一種「主體性」因被壓抑而力圖釋放的關懷情愫。這麼說也就是意味著，它必得是具「在地性」，或更恰確地說，從「在地」內摺出發而再外摺地朝向著整個世界。一樣的，這樣的研究取徑，新田也都呈現在我們眼前了。他洞視到了「例行（他稱為『尋常』）／例外」的辯證關係與變樣，也深體認到這樣的對彰關係與「實然／應然」的對彰格局的親近性。讀者們不就看到新田是這麼寫著的：「因為沒嚐試過主體性滋味的人群無法想像或體會擁有者的『瀟灑走一回』狀態，其實，他們的渴望主體與認同多於擺脫它們」；「主體性語言常常是一種警告的語言、一種頓悟的語言、一種呼喊的語言、一種危機的語言、甚至是一種救亡圖存的語言；由此看來，主體性的論述可以看成是策略性的論述，企圖『撥亂反正』」；「臺灣美術研究，因為它的邊緣性 (heterodox)，反而有朝向核心價值 (orthodox) 的動能與驅力。這種不斷游移的性格、關係性的考量，使得臺灣美術的再現，有了有趣的變樣」；「台灣藝文界至今仍然有些忌諱，認為在藝術議題上談論政治有些『煞風景』，這其實反而落入另類的政治化而不自知，……以文化政治學處理台灣美術終將面臨的主體性、文化認同、文化位差及文化研究之衝擊，也頗能有效地打開一些新的問題面向，開啟一些不一樣的視野，雖然沒有如驚為天人般的鳴唱，卻也是一種堅持的跫音」。凡此

種種宣示性的說法表明著，新田是滿懷著情感關懷著台灣的過去、現在與未來，「台灣主體意識」做為一種具期待意味的「文化——歷史質性」，可以說是他用來刻畫、理解、分析台灣美術發展的基本軸線，他有正當性做此選擇，其中無所謂對或錯的爭議，重要的毋寧是，他這樣的取徑能否開啟更遠大、更深邃、更感人、且更具想像力的空間，讓我們得以擬情感受地來理解台灣美術發展史。結果會是如何，還是留給讀者們自己去判斷吧！

　　最後，我想講的是，新田特別把一些針對台灣文化（特別藝術）界之現實現象的所謂「文化評論」文章收編進來做為「附錄」，我不知道他原先有何用意，在此，我也不想臆測。對我來說，這樣的處理倒是開顯出了一層的意義，或許值得在此說點話，以與讀者們共享。對一個深具批判意識的人文學者而言，對社會裡實際發生的問題（況且是與他的學術專業相關著的），是不可能「無動於衷」的，這是「關懷」情愫的一種外衍表現，很是自然，也頗為順理成章。我的意思是，關懷情愫做為人文學者的基本素養（或謂「信念」），有著雙重、但卻緊密扣連的社會角色意涵：其一是學者（教授）的身分；另一則是知識分子的社會責任。準此，我深深以為，新田所以這麼做著，乃來自於一個人文學者心靈底處的這種雙重「關懷」意識促動使然的，基本上，這是做為「學術人」的一種「志業」，也是社會責任，是神聖、可敬的。說真的，這個時代的台灣藝術研究學界就需要這樣類型的學者。新田加油！！！

（葉啟政　識於台北景美自宅，時 2017 年 3 月 9 日）

葉啟政

前台大社會學系教授

序二

　　我答應廖新田教授為他的這本新書《台灣美術新思路：框架、批評、美學》寫序，不是因為我是台灣美術／發展（史）的圈內人或專家，而是想藉這個讀書的機會，來檢驗我長期以圈外的社會學視野觀察台灣文化和藝術與社會政治轉型之間聯動的若干假設。

　　我的基本看法是這樣的，不同於其他較積極性及較富改革、進步的民間公民社會組織和成員，如自由派知識分子、改革派媒體人、支持改革的作家或進步的戲劇、影視藝術家，美術家和他的美術團體似乎比較與社會政治大轉變保持較大的距離。就算有若干美術中人參與台灣的社會改革和政治民主運動，但與其他人文社會行界來說，比例是偏低的。

　　美術界雖然不可能與社會政治脈絡脫節，但反應時間較晚、也較慢。因此在台灣大社會典範移轉的洪流中，美術人（圈）的變是「果」，而難稱得上是「因」。從這本書的各篇文章內容，我隱約也得到一些確認。

　　在新田這麼一位相當「入世」的美術（社會學）評論家筆下，台灣美術發展史的主流和台灣轉型史的洪流確實存在若干「斷裂」，而這似乎也是台灣美術「內史」的「尋常」；即便也會出現若干新美術運動的運動和倡議，但那畢竟是台灣美術「外史」的「例外」。換言之，台灣美術界整體來說（包括人與組織）似乎是重內向（於自己的創作和參展）而輕外向（對社會變遷的回應）；這樣的群體性格，如此的學術典範，當然寫起它的發展史自有另一種格局和樣貌。

　　我並不是要強求新田的新書來印證我自己的觀點，也不想轉移或扭曲新田的美術評論視野，跳躍成為他對台灣美術史觀的論斷。新田這本新書所收集的文章相當豐富，有較嚴謹的學術著作（第一部分）、有較內在的美術批評（第二、三部分），以及較具時論色彩的文化評論（第四部分）。所收集的文章都言之有物，也都充分展現他對台灣美術的一貫觀察論點：台灣本

位、批判性格、連結現實。

　　新田對台灣美術（史）新思路的探索有他的看法，那就是「不同於傳統藝術史學的藝術家生命史作品分析、圖像詮釋、資料整合的方式，而是朝向批判與跨學域的路徑」。我欣賞此一新途徑，但也更期待新田能更明確鋪陳他所謂「批判」的立基、出發點和脈絡是什麼？也就是「站在什麼立場來做批判的工夫」？也許上述我觀察到的「台灣本位和連結現實」就是新田在台灣美術史論述中呈現「批評性格」的依據。

　　在他的自序中對台灣美術史被學界長期漠視的感慨，以及界內仍將台灣美術史歸類在中國藝術史之下的不滿，以及對台灣美術史「實然」與「應然」的期許，我都深有同感。我更期待他領導的台灣藝術史研究學會，能一鼓作氣將台灣藝術（美）史與台灣國家歷史銜接，不再與現實脫節、不再自我斷裂，更不再只是台灣史的例外。我也會預祝新一代的台灣美術史運動也能像台灣鄉土文學運動那段歷史那樣，產生一批本土、主體、現實、自覺、辯證的台灣美術史論述。

　　新田的這本書是一個有價值的「騷動」，我肯定、也推薦。

蕭新煌

中央研究院社會學研究所特聘研究員、總統府資政

自序——
台灣美術的「實然」與「應然」

　　「ㄙㄌㄨㄟ」有雙重聲義，一是「思路」——思考的管道、方式與方法，二是「絲路」——漢朝以來中國與亞歐經貿文化交流的熱門路徑。前者指涉個人的思維方向與取徑、後者是歷史的大遷移，也都意味著一種新的前景與潛在的融合（hybridity），因此導向新契機開啟的可能；兩者都極為關鍵，影響也夠深遠。本書《台灣美術新思路》將此雙重意義帶入：思路即絲路，反過來，絲路也是思路——台灣美術的探索與詮釋要新思考與新路徑，不論就內部的藝術發展需求或外在全球化衝擊下必要的應對作為。物質（絲）與精神（思）的辯證關係一體兩面，是個體與集體發展軌跡中不斷往返來回的狀態，文化生命的能動性也因此顯現。台灣美術的命運和這樣的描述頗為契合。

　　《台灣美術新思路》是筆者第三本論文集，檢視起來，竟然發覺其中有一些理路接軌的蛛絲馬跡，雖然不是刻意為之。《台灣美術四論：蠻荒／文明，自然／文化，認同／差異，純粹／混雜》（2008年出版）從後殖民主義出發，以二元批判辯證架構（非二元模式）重新檢視日殖台灣風景畫的興起、戰後美術本土化運動的意涵。在筆者看來，這個路徑打開了觀察台灣美術發展的「內部肌理」——不是傳統藝術史路徑所關注的作品風格與圖像之價值、檔案挖掘與史實編纂，而是在前述基礎上進行藝術與文化、社會的交織狀態之析理與意義之「培力」（empowerment）。

　　2010年出版的《藝術的張力：台灣美術與文化政治學》是個人對後殖民批判經驗的反思與調整。其中，筆者之所以有意無意地採取二元批判辯證架構，其實是對藝術中一些特殊狀態的興趣：我總認為藝術迷人之處，除了作品自身，藝術所產生與引發的文化與社會張力，促發藝術思考與對話的動能來自於此，那才是藝術故事的真實。即便是有著和諧美的藝術創作，其魅力仍然來自內部與外部交錯的潛流，也就是筆者所界定的「文化政治學」所要探討的範疇。文化政治學不是政治學，也不只是文化學，而是文化藝術價值的追索、肯認（recongization）與傳播、交流，牽涉到權力、信念、策略等施之於藝術的狀態，這個概念能處理的範圍比後殖民理論更為廣泛，是

普遍的人性反映，而非特定殖民時空下的特定回應。另一方面，後殖民視覺批判是西方霸權歷史的遺緒，戰前有日本殖民主義、戰後有美國資本主義分別籠罩台灣歷史時空，因此從這個角度探究台灣美術史是重要的途徑之一，雖然不是全部。解嚴後，台灣歷經了本土化與民主化運動，兩者分別在文化與政治起到重要的觸發作用，加上全球化藝術潮流趨向藝術生活化與藝術參與的訴求與表現，而文化政策的走向也不是任由文化發展，而是權力介入形式（以一種謹慎小心的態勢，如「一臂之距」原則），因此文化政治學的思維頗能有效地解決藝術與文化的諸多綜合性的問題與現象，同時，也可多少擺脫殖民主義的陰影纏繞在台灣的藝文意識型態中。畢竟，殖民主義已遠離台灣超過七十年，文化上雖無法全然切割（有論者亦主張尚未全面清理），但引進新的思維以因應時代變遷是再自然也不過的事。這樣的命題，也和另一個常聽到的「藝術歸藝術、政治歸政治」的說法是相對的。台灣藝文界至今仍然有些忌諱，認為在藝術議題上談論政治有些「煞風景」，這其實反而落入另類的政治化而不自知，我在該書序言中曾引用美國作家歐威爾的話（正視藝術中的政治，毋須躲避，閃躲反而會落入圈套）來印證這種必要面對的態度。以文化政治學處理台灣美術終將面臨的主體性、文化認同、文化位差及文化研究之衝擊，也頗能有效地打開一些新的問題面向，開啟一些不一樣的視野，雖然沒有如驚為天人般的鳴唱，卻也是一種堅持的跫音。

　　《台灣美術新思路：框架、批評、美學》的出版，是上述思維的銜接與推進，更為後設地探測台灣美術史方法論與觀念形構的議題。啟動台灣美術的思考路徑，同時也期待走出台灣美術論述與書寫的「絲路」——跨域和方法整合的研究與分析理

路。最後強調，方法論與理論思考上，本書的「新思路」明顯地指涉著不同於傳統藝術史學的藝術家生命史、作品分析、圖像詮釋、資料整合的方式，而是朝向批判與跨學域的路徑。本書收羅筆者 2011 年到 2016 年發表的文論，包含三大部分以反映上述的思考軌跡：探索台灣美術史書寫的機制與框架、開拓台灣藝術家的深度批評視野與創新路徑、美學批判介入藝術事件。首先，本書以「騷動」的策略，企圖以「尋常」/「例外」、書寫框架的再確立、以及海外書寫台灣藝術的位移（displacement）來挑戰與重新省思台灣美術史的後設命題。第二部分的藝評實踐則企圖以切入作品的新角度啟動藝術詮釋的新思路，涵蓋資深與還正在發展成熟的藝術家－我相信，每一位台灣的藝術家都值得一個的慎重的藝術批評來橋接其藝術生命之發展。這些文論都是在偶然因緣下產生，我試著從作品出發延伸到我個人的理論興趣，形成一種半批評半論述的風格，重點在於啟示與藝術想像。第三部分透過案例分析來反轉美學的溫和柔順印象，從意識形態批判角度打開美學的另一面觀察，這是筆者在撰寫〈美學與差異：朱銘與 1970 年代的鄉土主義〉的意外收穫－重新看待美學論述與藝術主張的正反效用。附錄十一篇文化點評是筆者對藝文時事的看法，反映做為一介知識份子的堅持。也因為是過往藝術考察的延續，一些論述資料或引用有重複的現象，在此特別說明。

　　總的看來，本文集各個主題雖異，核心精神卻是一致的，是書寫者在這糾纏的脈絡中所編織的一張台灣美術史的網。為何編網？台灣如果有紮實的美術史平台，實無須編網作夢。事實是，台灣美術史長期以來在我們的社會中被有意無意地漠視（即便統計上顯示台灣的文化意識逐漸增強之中）。這裡我提出三個台灣美術和歷史正被邊緣化（marginalization）的例子。一份科技部提供的「藝術學門學術研習營課程總表」中，十七門藝術史講題中，西洋美術史占七堂，而七堂東亞美術史中台灣只有一講。[註1]是什麼樣的課程構思讓台灣美術史總是成為少數或「錯置」？另一份 2007 年科技部委託發表的「藝術學門調查計劃成果報告」，包括中國藝術史（含東亞藝術史）、西洋藝術史與法國藝術史，竟然獨缺台灣藝術史！[註2] 我們不禁要問：是什麼樣的判準讓台灣美術史在這份看起來很慎重的公家機關報告上缺席？撰寫序文之際，甫收到最新版科技部人文社會學研究中心「藝術學門熱與前瞻研究議題」結案報告，台灣

美術史的發展終於有幾頁空間，算是彌補一些遺憾。[註3] 不過，「台灣相關藝術史協會的成立」的描述仍／竟然是在〈中國美術史熱門與前瞻議題〉出現，台灣美術史歸類在中國美術史項下還是東亞美術史還是獨立開來，將是未來不可迴避的嚴肅問題（君皆知圖書館是沒有台灣藝術史的分類）。最後，最近台灣藝術史研究學會執行的一項自主調查「全台大專院校台灣藝術史研究課程調查報告」（103 年第一學期至 105 年第一學期）顯示，三十二所大專院校中三十九個科系 60 個研究所中（請注意，沒有任何一個專注於台灣藝術研究所或學系，但是，我們有 17 間大專院校設立台灣文學或文化研究系所，有 7 個學系、19 個研究所），台灣藝術史只占總課程的 10%，相較於西洋藝術史、中國藝術史分占約 20%。這個比例之下，我們期待未來的台灣藝術青年有在地藝術的認知、創作出有文化認同連繫的作品（儘管有全球化的期待與壓力），應該是緣木求魚的[註4]。我們不禁又要再問：是什麼美術教育原理讓我們的課程結構及其背後的意識型態讓台灣（不是在中國或外國）的台灣美術成為非主流？關鍵在「心態」，這是藍祖蔚對台灣樂團重西洋輕本土現象的評論。[註5]

　　這些現象說明探問有無台灣美術史及其義涵是有價值的，是必要的。這樣的內省策略其實意圖再一次思考何謂台灣美術？何謂台灣美術史？這個既簡單又複雜的問題在台灣美術論述的書寫過程中終將成為所有思考與書寫台灣美術史者的大哉問。台

1. 科技部人文社會科學研究中心，2014，「學術研習營／藝術學門學術研習營課程總表」。http://www.hss.ntu.edu.tw/upload/file/201402/3e3f88f2-1a39-4ef6-98cc-8a1e964316e9.pdf ［瀏覽日期：2016/12/20］。

2. 巫佩蓉，2007，〈藝術學門調查計劃成果報告〉，《人文與社會科學簡訊》8（2）：48-59。https://www.most.gov.tw/most/attachments/e8175ab4-54f5-48a7-8015-e034a5652e91 ［瀏覽日期：2016/12/20］。

3. 吳方正，2017，〈科技部人文社會學研究中心「藝術學門熱與前瞻研究議題」結案報告〉，http://www.hss.ntu.edu.tw/model.aspx?no=307 ［瀏覽日期：2017/1/26］。

4. 廖新田，2017/3/25，〈正視台灣藝術史被嚴重邊緣化問題〉，《蘋果日報》。http://www.appledaily.com.tw/appledaily/article/headline/20170325/37595575/ ［瀏覽日期：2017/04/11］。

5. 藍祖蔚，2017/2/2，〈一首情歌給台灣〉，《自由時報》。http://talk.ltn.com.tw/article/paper/1074967 ［瀏覽日期：2017/2/2］。

灣美術史的「實然」（台灣美術史是什麼內容）與「應然」（台灣美術史應該是什麼樣貌）不但有交互作用，更受到詮釋、論述、方法論甚至是價值、意識形態、政策等等諸多因素的影響，不斷地調整變動、協商對話。這種觀點將我們拉進一種後設情境，不但考察「形」（form），也檢視「構」（forming），形構（formation）的思維對長期被邊緣化的台灣美術史而言，有種讓人恍然大悟的感覺。總之，沒有固定的台灣美術史，台灣美術的本質就在「思路的絲路」上移動、離散，這就是台灣美術史的真實性（authenticity），也是書寫的真實性。我們怎麼看待、書寫台灣美術史，台灣美術史就用那個樣子回應我們－台灣美術史是我們自身觀看與思考的一面鏡子！

　　在個人接觸藝術的學習階段，我是從創作實踐出發的，因此對作品元素中的造形等等的知覺相當有感受，如果有人認為筆者只是運用理論而不會賞析作品、缺乏田調經驗等等，其實是個誤解。因此，對個人而言，重回作品文本是內含的，從來不是外加，毋須宣稱或表明。之所以從作品「出走」而看似「不務正業」，實在是深深體會到僅僅停留於造形的分析與藝術家的個體經驗實無法將作品的全部意義打開。我相信：詢問「藝術是什麼？」（What is art?）的答案有限，也見不出脈絡成因；後設探問「是什麼促成了藝術？」（What makes art artistic?）反而較能碰觸根本而深刻的藝術命題與議題。筆者也總是有意識地在書寫藝術中同時觀照內容和方法、主體與客體等的辯證關係，反映我對「藝術史原則」的高度興趣，這或許是來自瑞士藝術史學家沃福林(Heinrich Wölfflin) 那本名著的潛移默化，[註6] 但奇怪而明顯地，我個人卻不全然是形式分析的信奉者。另外，藝術研究如同任何研究一樣，總有一些主張與看法，用來達

6.　Wölfflin, Heinrich, 1950, Principles of Art History: The Problem of the Development of Style in Later Art, translated by MD Hottinger. New York: Dover.

到特定的探查方向，但切勿淪為霸權式態度，堅持非得採用某種方式不可。近幾年來，新興學域激發不同的台灣美術研究取徑，屢屢遭受傳統學派的批評，認為是外來理論（問題是：何謂「外來」？）或非真正的藝術史（問題是：何謂「藝術史」？），反倒是前者仍然相當尊重後者所提供的文本，做為「另類」研究的基礎。這樣的固守心態，實無助於未來台灣美術研究的開放與創新。當然，新不一定好，仍有待後來的考驗，所謂「出新意於法度之中，寄妙理於豪放之外」（蘇東坡），新意與妙理的產出可在規置之內外，端看其效果。可以確定的是，壓抑的、特定形式或觀點的台灣美術研究無助於台灣美術研究的發展，一個健康的、競合的美術研究生態，應該是眾聲喧嘩的對話才是。更何況，台灣美術研在我們的學域裡相對弱勢，先長些雜草亂木又何妨？待枝葉茂密再來去蕪存菁也無妨。

　　《台灣美術新思路：框架、批評、美學》是條「不歸路」——預告了「覓徑」是筆者的藝術研究生涯的宿命與心路歷程（有趣的是，「新思路」拆開是「新田心路！」），是 road, 也是 route, 也是 trajectory。另闢蹊徑，最讓人期待與興奮的，是那個未知、可能性的路徑，而不是結果。同時，這本論文集雖收集了過去幾年來的發表，整理呈現則是有新的面貌，不要誤會只是將舊作老調重彈，老實說，是「老調新曲」。

　　最後，非常感恩葉啟政、蕭新煌老師為者本書寫序。他們是我在台大進修博士期間的啟蒙者。因為這兩篇特別的論述，讓這本書有了藝術社會學的色彩，並指出我的學術興趣所在，除了藝術學的訓練。我也十分感謝容忍我這種「藝／異」端思考的師長、朋友、學生及讀者們，台灣美術論述若能朝向進步中的文化多樣，這個溫暖與寬容是絕對需要的。

廖新田

台藝大藝術管理與文化政策研究所教授

1

書寫與框架

「尋常」與「例外」：
台灣美術史書寫架構的因素探討

〔摘要〕

　　藝術史的形成是複雜的，涉及了晚近學科發展（機構化）、美術知識的專業分工、中產階級品味的需求（藝術民主化）、藝術操作代理人（藝術史家、策展人等）、市場價值與象徵價值、與國家文化認同的建構等等因素。這裡說明，任何藝術史在表面與內裡，都必會面臨各種書寫的問題與困境。事實上，任何美術史最終都必得接受後設思考的挑戰，這不僅僅是界定上的必要，而是來自主體性意識的啟動或對主流藝術宰制的呼應、挑戰等等更深刻的內在需求。大體上，美術史首先意圖在尋找藝術的典範，不論是傳統的風格或晚近新的形式。美術史的持續書寫或改寫，其方向與內容則深深受到史觀、美學、架構、方法、理論等等因素的影響，使得原先的典範因此可能變遷或轉型，這其中又關涉資料的考掘、世代的變遷、藝術思想與價值的轉換等。台灣美術史的書寫，必然要面對「什麼是台灣美術史」的根本提問。美術典範的選擇事實上包含著一種納入與排除的機制運作：納入「正常」的部分、排除「不正常」的部分。但是，如何納入與排除、何謂正常與不正常，往往難以判斷與察覺。某種「尋常」與「例外」的辯證機制如何運作其內，如何形塑著台灣美術史的書寫，本文將藉著一些案例探討這個潛藏的、隱微的運作。

關鍵字：台灣美術史、美術史、典範、書寫

一片大陸，算不算你的國？

一個島，算不算你的家？

一眨眼，算不算少年？

一輩子，算不算永遠？

答案啊答案 在茫茫的風裡。

——節錄自：余光中，1974，〈江湖上〉，《白玉苦瓜》

▍前言

　　對研究或關心美術發展者而言，美術史是深入理解藝術的參照架構。然而，參照是人為的產物，「何謂某某美術史」的思考挑戰了我們覺而不察或視為理所當然的預設。這裡引出了本文的關懷：一些因素、想法，以及價值決定了美術史的走向，規範了入史與否。這些抉擇並引發連鎖反應，因而暫時地形成了一段美術史的觀點，我們或可稱之為主流。如果說，任何型態歷史的書寫都有集體性的意涵，那麼，這一段集體書寫的過程、所有決定性的因素都是值得探討的。根據 Mansfield 的見解，藝術史的形成相當複雜，涉及了晚近學科發展（機構化）、美術知識的專業分工、藝術操作代理人（藝術史家、策展人等）、中產階級品味的需求（藝術民主化）、市場價值與象徵價值、與國家文化認同的建構。[註1] 對 Preziosi 而言，藝術史除了是編纂、維持與轉換個體與國家之間的認同與歷史，藝術史的產品其實是現代性——為現代社會所用。[註2] 同樣的，「什麼是台灣美術史」牽涉到：在什麼時間點、基於什麼想法（或意識型態）而發問、誰來書寫、如何傳播與呼應，這些都有某種程度上的美術史的意識。例如，台灣美術史從「文

1.　Mansfield, Elizabeth C., 2007, "Introduction: Making Art History a Profession," in Elizabeth C. Manfield, *Making Art History: A Changing Discipline and Its Institutions*. New York and London: Routledge, pp. 1-9.

2.　Preziosi, Donald, 1998, "Art History: Making the Visible Legible," in Donald Preziosi ed., *The Art of Art History: A Critical Anthology*. Oxford: Oxford University Press, pp. 13-18.

化運動」的概念出發而提出「（新）台灣美術運動」一詞，就是一個特殊時空環境下的產物，顯示文化與國家認同、藝術主體性與社會介入等的意涵涉及其中。[註3] 誠如蕭瓊瑞所言：「美術史研究係在挖掘、甚至賦予美術創作更深刻的意義，藉以形成一個族群生命的史詩」[註4]，或如李欽賢所說：「整理台灣美術史，首須確立本土美術自尊的態度」。[註5] 這裡另一層的意思是，我們不但不能把台灣美術發展當作是一個固有的、理所當然的歷程，同時，也要體認美術史的建構和特定價值有關。台灣美術與歷史的價值，就在這些辯證的對話、競爭性的論述之中，逐漸凝結為某種特定的形態，形成暫時的共識，並隨時等待不同想法、理論、架構與資料的挑戰、改寫，以形塑新的意義，構成新版的台灣美術史。整個過程是開放性的，有討論空間的。廖瑾瑗指出美術史的開放特性是基於時空的因地制宜需求、經由選擇與編纂，「在先天具有的虛構性之下，美術史便不應當是個單一版本的『唯一正確』記述內容，而應當是個多元發聲的包容取向。」[註6] 筆者曾於〈符號分析、意義詮釋與閱讀策略：日據時代台灣美術研究的思考〉嘗試觀察：「台灣美術研究的風潮帶動，應該不是一種自我設限，而是一種對過去集體與個體歷史經驗失衡的再均衡與再包容。」[註7] 台灣美術的主體性也在這生成變化（becoming）中逐漸顯現其形貌。[註8]

其次，台灣美術史的書寫，最終都必得面臨後設論述的問題。檢視書寫的行動同時亦可了解台灣美術史在應然（假設台灣美術史應該是什麼）與實然（台

3. 廖新田，「台灣美術運動」詞條，《台灣大百科全書》，http://taiwanpedia.culture.tw/web/content?ID=4705 ［瀏覽日期：2013/6/10］。
4. 蕭瓊瑞，2009，〈後記－兼論台灣美術史研究〉，收錄於劉益昌、高業榮、傅朝卿、蕭瓊瑞合著，《台灣美術史綱》。台北：藝術家，頁 527。
5. 李欽賢，1992，〈為台灣美術史催生的心理基礎〉，《台灣美術歷程》。台北：自立晚報，頁 4。
6. 廖瑾瑗，2005，〈關於「台灣美術史」的建構〉，收錄於《背離的視線 — 台灣美術史的展望》。台北：雄獅美術，頁 3。
7. 廖新田，2008，〈符號分析、意義詮釋與閱讀策略：日據時代台灣美術研究的思考〉，收錄於《台灣美術四論：蠻荒／文明，自然／文化，認同／差異，純粹／混雜》。台北：典藏，頁 160。
8. 廖新田，2010，〈台灣美術主體性的想像與抉擇〉，收錄於《藝術的張力：台灣美術與文化政治學》。台北：典藏，頁 38-57。

灣美術史因著資料與書寫等因素的限制與驅使而呈現的現狀）之間的具體移動身影。總之，如何書寫決定了台灣美術史的那個樣子。大體上，美術史首先意圖在描述或總結藝術的諸種典範，不論是傳統的風格典範或晚近新的典範形式的誕生。[註9]美術史的持續書寫或改寫，其方向與內容則深深受到史觀、美學、架構、方法、理論等等論述動力的影響，而使得原先的典範因此可能變遷或轉型，最終將促成美術史中兩大重要概念，即分期與風格分類的成形，這其中又關涉資料的考掘、世代變遷、藝術思想與價值的轉換等。美術典範的選擇包含了一種納入與排除的機制，其實是一連串的經典化（canonization）過程，是藝術想像（一個理想化藝術發展軌跡）的實現，誠如 Mansfiled 所言：「經典宣稱理想化的文化認同，擁抱其所欲與所不欲（或拒絕相信）。藝術史的經典，也許更甚於其他經典，允許社會視覺化自身，想像自身。」[註10]著名的英國歷史學者 Hobsbawm 所主張的「被發明的傳統」（the invention of tradition）意味著歷史的人為操作特性，據此，即便是表面上有根有據的傳承、定見，我們仍然可考察其人為嫁接的痕跡。[註11]文化的發展，雖然是社會群集的意志下的產物，卻被正當化為如自然般的過程，自我宣稱為第一自然（the first nature），其實永遠都是向「自然化」（naturalization）靠攏的文化化（culturalization）機制。美術史的建構，一如文化，是人類文明中不可或缺的第二自然（the second nature），但很快取代了第一自然，並將後者供奉起來。假設的想像並非虛假，它反而是人類社會真實的基礎。這種觀點可說是文化政治學式的思考，一些西方藝術史學家相當程度地接受此種視野用以觀照藝術史的建構與定律。例如，Nochlin 說：「生產藝術史的行動，在更寬闊的變化上，意味著藝術史家的政治性面向。」[註12]Herbert 描述野獸派的興起與政治的關係是「野獸派繪畫並非找上政治，它創造了政治。」[註13]筆者也

9.　廖新田，2010，〈台灣當代藝術評論中的當代思潮介入：朝向一個文化研究的理念探析〉，收錄於《藝術的張力：台灣美術與文化政治學》。台北：典藏，頁 161-193。

10.　Mansfield, Elizabeth C., 2007, "Border Patrols: Art History as Identity," *Making Art History: A Changing Discipline and Its Institutions*. New York and London: Routledge, pp. 11-15.

書寫與框架

認為：「藝術史，如同其它的歷史撰述，著實是一個我們的美學想望（像）下的實踐，一個意義的競技場，如同文化場域般為一『爭辯的空間』。」（註14）論述，一個廣被接受的傅柯式（Focauldian）語境，決定了藝術史的形貌，雖然是變動中的形貌，確是我們暫時可以掌握的樣態。順此而論，藝術史的歷史（the history of art history）隱藏在藝術史的書寫機制之中，是探索藝術史意義的重要思考點。

最後，即便我們相信美術史有一個潛藏的結構，偶然性（contingency）必須要放在美術史的打造過程中。一些不可預期的特定的人、事、物可能會關鍵性地扭轉了美術發展的走向。例如，1990 年台北市立美術館舉辦「台灣早期西洋美術回顧展」，因館方尋找呂基正作品的聯繫問題，而未被納入當時畫展，這個因素讓呂基正在第一代畫家暫時缺席。（註15）弔詭的是，當偶然性進入歷史的論述架構之際，也慢慢變得「正常化」起來而喪失偶然的特質了。當然，我們尚需釐清歷史偶然性的觀念界定。如果我們相信藝術革命、藝術創新是藝術創作的核心精神之一，那麼，藝術世界當中的偶然性其實是人們期待下的「意內的意外」了。新的創作理念、表現、風格等等都是在競爭性的架構中發展出來的，因此，晚近的「新」是對早已存在的「舊」的對話，創新與傳統總是在美術發展歷程中不斷的交互上演。如果從常態來論，「常」與「不常」是一線之間的。被當作是例外的，往往被視為不正常（甚至不入流，或未能登大雅之堂），在經歷一段掙扎後被肯認（recognized）為是正常的一部分，歷經反覆操作與文化定位或調適之後，就逐漸變得正常起來了，這就是前述的「經典化」過程。這樣的看法，在瞬息萬變的藝術世界是不足為奇的。「奇」已成為藝術正常演化的機制，雖然仍被視為異端，但往往以革命者或前衛的姿態進入藝術舞台。藝術世界中的「逸出常格」是被肯定與鼓勵的。顯而易見的例子是，1863 年被排斥與嘲諷的印象派，如今已成為歐洲藝術革命的英雄。昔日的印象派「異端」如今變成現代藝術「大師」，傳統藝術體制的破壞者變成了創造新視覺表現的開創者。另外的例子是，當 Kenneth Calrk 撰寫著名的西洋風景畫史論《風景入藝》（Landscape Into Art），表面上是一個常態的藝術史架構，其實是將風景畫這個並非是正典的類科常態化為西洋藝術史不可或缺的一部分，更遑論他將英國藝術家泰納與康斯塔伯，以及讚頌水彩（一個帶有強烈英國藝術色彩的媒材）置入法國大師行列及世界藝術的文化的野心。（註16）台灣的例子是，日本殖民統治台灣時期的「台展三少年」因著突破傳

統規制而有著傳奇的色彩。在美術史書寫者的眼中，這個例外很快變成常態，新的台灣日本畫世代成為台灣美術史中的新頁，傳統水墨創作也暫時退了場。女性藝術進入世界各國的藝術史也是有一種進場與入侵的效應，呼應上述的機制。

　　顯而易見的，在眾多紛紜的資料中，人們總是有所選擇的。依著我們所認為的理念邏輯將它們編成線索，一段藝術的故事於焉開始。肯認或接受的過程從來都不是和平收場的，總是有一段鬥爭的階段：從拒絕、勉強到接受、歌頌，反之亦然，一時被認為是「正史」的美術片段也會從典範的位置逐漸淡去（如西方的學院派油畫、台灣戰後初期的傳統「國畫」）。從「離經叛道」（heterodoxy）到正統（orthodox）這條路從來都是坎坷的、不會太平順的。從權力鬥爭的角度而言，既得利益者要接受異質的觀念與創作，挑戰者要進入正當性體制之內，也需要前述這一段儀式化的進程。這樣看來，從「例外」到「尋常」——進入美術史的主流，再從「尋常」到「例外」——從主流論述的舞台淡去，似乎是一段緩慢而反覆的美術歷史光譜運作。如果說藝術史如 Janson 所言如鐘擺般的擺動，[註17]「例外」到「尋常」的交替是這種隱喻的結構性解釋，本文試圖從這個角度探討台灣美術史的發展。筆者要強調，進入這個議題的討論或許和台灣美術史的書寫無實質或直接關聯，但是用來提升歷史書寫的敏感度是有一定作用的。報載，台灣歷史教科書中關於「日據」和「日治」孰為恰當的老問題，顯現這種歷史書寫的敏感度之重要性。一字之差，可能會被提升到興邦或喪邦的論辯，其決定性

11. Hobsbawm, Eric & Terdence Ranger eds., 1983, *The Invention of Tradition*. Cambridge: Cambridge University Press, 1983.

12. Nochlin, Linda, 1989, "Introduction," *The Politics of Vision — Essays on Nineteenth-Century Art and Society*. London: Thames and Hudson, xv.

13. Herbert, James D., 1992, *Fauve Paintings: The Making of Cultural Politics*. New Haven and London: Yale University Press, p. 11.

14. 廖新田，2010，〈緒論〉，收錄於《藝術的張力：台灣美術與文化政治學》。台北：典藏，頁 20。

15. 廖新田，2004，〈呂基正作品中的山岳語彙與自然觀〉，收錄於林麗雲著，《山谷跫音－台灣山岳美術圖像與呂基正》。台北：雄獅美術，頁 187-192。

16. Clark, Kenneth 著，廖新田譯，2013，《風景入藝》（*Landscape into Art*）。台北：典藏。

17. Janson, Horst Waldemar, 1986, *History of Art*. New York: H.N. Abrams. Englewood Cliffs. N.J. : Prentice-Hall.

書寫與框架

與關鍵性可想而知。[註18]事實上，這種危機感反映出史觀的重要性，特別是在台灣。因此，在某些關鍵點上，我們必然要隨時面臨這種歷史書寫的「細節政治學」之挑戰，這是書寫台灣各種歷史的人所必須面對的情境。

■ 台灣美術發展的「尋常」與「例外」

法蘭克福學派健將馬庫色定義藝術史的構成是：「普遍與特殊，階級的內容與超越的形式之間的相互作用就是藝術的歷史。」[註19]這裡意味著，藝術有著革命與反叛的性格，可以超越社會規限與政治意識形態，雖然社會有著分明的階級組織、政治有著極強烈的權力分配。一方面，藝術世界來自生活世界的轉化，將普常慣習以特定的視覺符號系統呈現，可謂「普遍的特殊化」。另一方面，藝術史將特殊的視覺表現轉化為美學再現系統，成為傳達與詮釋的載體，可謂「特殊的普遍化」運作。雖然馬庫色和康德的美學取徑不同，採取的是藝術社會學的觀點，特別強調藝術中的階級觀念。但是，他所謂的普遍與特殊之轉化可能性仍然意味著藝術有著美學超越性的假設：透過藝術，我們可以分享某一階級所創造出來的藝術形式，雖然我們被社會命定為另一階級；我們也可以更深刻感受相同階級下相同命運的美學體驗。這種辯證關係下的互相融通，亦可見於展覽機制中的「將熟悉陌生化」與「將陌生熟悉化」的交換機制[註20]，以及布爾迪厄

18.　《聯合報》，2013/7/17，〈日治還日據？歷史教科書掀論戰〉，http://mag.udn.com/mag/edu/storypage.jsp?f_ART_ID=466660&ch=pdm_sub〔瀏覽日期：2013 年 7 月 17 日〕。

19.　Marcuse, Herbert，梁啟平譯，1988，《反革命與反叛》（*Counterrevolution and Revolt*）。台北：南方叢書，頁 65。

20.　廖新田，2013，〈博物館展示與現代主義者美學：史丹利（Nick Stanley）教授台藝大藝文所演講摘錄〉，收錄於《格藝致知》。台北：國立歷史博物館，頁 135-138。

21.　Bourdieu, Pierre and Alain Darbel with Dominique Schnapper, Caroline Beattie and Nick Merriman trans., 1990, *The Love of Art — European Art Museums and their Public*. California: Stanford University Press.

22.　廖新田，2008，〈論藝術的神聖性－從社會科學的思考出發〉，《書畫藝術學刊》5：95-109。

23.　謝里法，1992，〈七十年代政治史觀的藝術檢驗 ——《日據時代台灣美術運動史》改版序〉，收錄於《日據時代台灣美術運動史》。台北：藝術家，頁 3-5。

的「絕對的流通」（the currency of the absolute）到「流通的絕對」（the absolute of currency）的運作用來描述博物館從貴族專屬到民主化的演進過程：透過了教育等機制及藝術符碼的操作，引導出藝術資源仍然稀有但人人被要求親近的潛規則。[註21]藝術品的神聖化過程操作，其「脫胎換骨」（totius substantiae）的可能性，來自物質的全然轉化而進入「神聖／凡俗」的機制。[註22]這個觀念雖然強調的是藝術品與藝術的誕生，並非在討論藝術的歷史發展，但是其轉換的概念對藝術史書寫而言，頗有參考價值。擺開批評與理論的影響，藝術歷史建制中的選擇、詮釋、加權、進場與退場等等，其實是一場不斷轉換的過程。

　　要界定美術發展的「尋常」與「例外」並不容易。如果從藝術的意義來看，「尋常」與「例外」都表示其美術發展中各個面向的重要性：就風格、就開創性、就影響力、就議題或理念、就對於社會文化的衝擊，以及特殊的角度或目的等等。當我們說「尋常的重要性」似乎意味著必然要納入歷史，一種無庸置疑的重要，也就是我們常說的主流。「尋常」的美術史架構，從深層而言，將進入意識型態的層次而被受眾理所當然地接納，被當作是普世價值，並且依此判准評價其他的藝術，有時我們稱之為「普通常識」（雖然它並不普通）。就此看來，歷史所設定的「尋常」這個起點是很重要的，它決定了方向。

　　其次，「例外的重要性」似乎意味著尚未被重視的片段若未被納入脈絡將成為歷史空白，並積極尋求發聲的管道，同時暗示著改寫原先的歷史內容或調整架構，積極成為「尋常」美術歷史一部分的企圖。但就實際經驗而言，任何被書寫的藝術家、作品都有這雙重的重要性：既例外又尋常。因為重要（一種例外的意味），所以需要入史；因為入了史，它的重要性因此可以是世世代代被反覆記憶、討論與傳頌。但是，「尋常」與「例外」有時又互換角色。美術史的書寫者在事過境遷之後，有時認為比重失衡，需要調整。以謝里法為例，這位對台灣美術史極具影響力的推手之一，在出版《日據時代台灣美術運動史》再版序中道出了自己在歷史書寫上的調整與徘徊（1975年6月《藝術家》雜誌創刊號連載至1977年12月）。因為受到一些因素的影響，他檢討了自己其實有主觀或感性的史觀與書寫策略：[註23]

　　　我的藝術觀便等同於「沙龍」，失去了作者本身特定時代的判斷準則。

　　　追究起來，收集資料之初，《台北文物》台灣新美術運動特輯裡王白淵等人

的文章先入為主給我的概念，是造成偏見的主要原因。加上我自己的民族情感的缺乏思考，結果把一個為數龐大的美術運動……寫出了一部片面的歷史……

我當年確是迷失在濃厚的政治氣氛中，而未能掌握那時代的藝術特質，結果把應該談論到的藝術拿去讓政治來解決了。

不過，謝對自己的台灣美術史書寫有一些肯定的部分：建構美術的文化社會運動史觀、強調以台灣為名的台灣中心史觀、彌補美術的斷層。寫史者有反思的心態是勇敢的、值得欽佩的。從「尋常」與「例外」的觀點看，把「台灣新美術運動特輯」的架構視為常態，延續其敘述的基調而構成美術史書寫的基本架構。然則，特殊的政治觀察、文化運動的視野這兩點的引入，事後卻成為作者分別認為有瑕疵和引以為傲的不同評價，接受王白淵的那個「尋常」就變成「例外」而被修正過來了。

視為理所當然的美術歷史資料，有潛藏的或未來的史觀缺陷，而特殊的觀察也不見得能順利進入歷史架構之中。就此看來，任何美術史書寫者，不論是宏觀或微觀、斷代或全史，必然有意或無意地要面臨「尋常」與「例外」的兩難抉擇。重新閱讀《台北文物》三卷四期，官方展覽和民間繪畫組織是該專輯的主軸，加上郭雪湖、楊三郎、林玉山、李石樵的現身說法，協助與提供資料的呂基正、洪瑞麟、郭柏川等當事人，已大體描繪出日本統治期間台灣美術發展的初步輪廓：人事時地物，機制、生態，簡短的藝術批評、爭論，加上省籍意識、批判日本殖民的觀念等等。[註24] 事實上，這個雛形仍然是現今台灣現代美術史的普遍架構，至少我們必須承認，台府省展、前輩藝術家、畫會、正統國畫論爭、文化認同、地區文化特性等這些議題至今仍然是被反覆討論的核心主題。甚至「台灣美術史」這個異於中國美術史或西洋美術史的美術分類，王白淵是開路先鋒。他史無前例地建構了台灣美術發展的概貌，為謝里法與後來的寫史者鋪了路，雖然後者後來對這個影響有不同意見。「一點成一字之規、一行乃終篇之準」（孫過庭《書譜》），初始的架構是重要的。當 1955 年王白淵的〈台灣美術運動史〉增修調整後就變成正式的官方文件，即 1971 年的《台灣省通志稿》卷六「學藝志藝術篇」。[註25] 「學藝志藝術篇」增加杜學知所寫的第一章「早期藝術」，彌補了漢文化圈影響的台灣美術，就構成了台灣美術史中的「三種美術樣式」：地

域化的中國傳統、日本引介下後期印象派的西洋美術與隸屬中國北宗畫派的日本畫。如果再向前追溯，一場 1946 年的美術座談會其實就有「台灣美術運動小史」的標題，發言者是李梅樹。短短的一頁紀錄，也包含民間畫會、展覽活動、抗衡的藝術生態、民族情結等等，而當時王白淵也在場。[註26] 我們無法得知這種美術史架構的真正共享狀態，但至少推測當時畫家與文化人對台灣美術史的共識：從日本殖民時期[註27]的台灣人學習成為專業美術家出發。對一個處於混沌狀態的美術史而言，這些種種架構的嘗試、內容的填充，都有某種「例外」當「尋常」的意味。一旦有了這個歷史架構的初稿，一個有潛在壓力的參照，後來的新舊資料的增刪，都必然面臨是否具有說服力的問題。尤其是增加的部分，這種「例外」如何納入原先已建置，並逐漸成為「尋常」的體系中，是需要有些說法，因為那是一種銜接的必要方式：或邏輯、或理論。當然，其編入書寫脈絡的理由有時並不必然要非常深刻慎重，往往書寫者陳述「尋常」所忽略的部分（特別是以時間架構為依據），「例外」的正當性便變得十分強了。畢竟，人們喜新厭舊的習性讓新故事變得格外吸引人。總之，1946、1955、1971、1975 這幾個年代數字不只是編年順序上的排列，而是在「尋常」與「例外」的辯證中模塑出台灣美術史的雛型與變樣。最後，比較後來 1997 年顏娟英為台灣省文獻委員會《台灣近代史文化篇》所書寫的台灣美術史，更多的史料與引述展開了更多階段的美術發展的史實。讓「例外」不斷介入「尋常」，形成「例外常態」，這種以資料打開歷史、豐富歷史內容的方式，鼓勵了台灣美術史內部脈絡的對話而得以更新、演進。不過，我們不得不注意，顏娟英在藝術史上的學院背景，讓這些「例外介入」變得

24. 王白淵，1955，〈台灣美術運動史〉，《台北文物》3（4）：16-64；王一剛（王白淵），1955，〈台展·府展〉，《台北文物》3（4）：65-69。
25. 台灣省文獻委員會，1971，〈學藝志藝術篇〉《台灣省通志稿》卷6。南投：台灣省文獻委員會。
26. 台灣文化協進會，1946，〈台灣美術運動史〉，《台灣文化》1（3）：20-24。
27. 值得一提的是，因為最近「日治」或「日據」之爭日加劇烈，本文也因此必須把逐漸常態化的「日治」重新視為例外（從「日據」到「日治」是過去十幾年來的變化趨勢），不得不回到「日本殖民時期」或晚近常被使用的「日本時代」的指稱，以避開這個「例外」所帶來的意識型態上的不安。

更有進入常態的準備。就因為美術史往往是學術體制下的產物，其權威性也來自學院的背書。

　　台灣原住民藝術並沒有和殖民時期的美術、傳統書畫同時進入台灣美術史的書寫場域中。2003 年的《圖說台灣美術史 I》（蕭瓊瑞著）、[註28] 2007 年徐文琴的《台灣美術史》、[註29] 2009 年《台灣美術史綱》（劉益昌、高業榮、傅朝卿、蕭瓊瑞合著）開始將史前與原住民藝術放入台灣美術史的脈絡中[註30]。而民間美術主題也在廖瑾瑗《背離的視線——台灣美術史的展望》一書中藉由案例研究擴大台灣美術史的版圖。[註31] 比較已建置的「尋常」，史前文物和原民藝術相對而言就有「例外」的意味了。這個原先沒有被納入台灣美術史的部分，是否是因為近十幾年來南島文化（Austronesian culture）論述的興起與原民意識的提升兩股動力所所促成，尚需進一步分析與探究。

　　除了新資料以編年的方式進入以常態化的歷史架構外，新的詮釋觀點對原先的美術事件、情節也會帶來衝擊，因而有「尋常」與「例外」的徵兆。前述日本殖民台灣時期的美術發展是台灣美術書寫的開端與主要部分，王秀雄 1990 年於「中國、現代、美術國際學術研討會」所發表的〈台灣第一代西畫家的保守與權威主義暨其對戰後台灣西畫的影響〉，乃針對這一段台灣美術現代化的再評價。常態的資料加上例外的批評觀點導致一連串的論辯。[註32] 王文所提出的保守主

28.　蕭瓊瑞，2003，《圖說台灣美術史 I》。台北：藝術家。

29.　徐文琴，2007，《台灣美術史》。台北：南天。

30.　劉益昌、高業榮、傅朝卿、蕭瓊瑞合著，2009，《台灣美術史綱》。台北：藝術家。

31.　廖瑾瑗，2005，《背離的視線 — 台灣美術史的展望》。台北：雄獅美術。

32.　參考劉坤富，1999，《台灣美術評論全集－王秀雄》。台北：藝術家。

33.　王秀雄 1995，〈台灣第一代西畫家的保守與權威主義暨其對戰後台灣西畫的影響〉，收錄於《台灣美術發展史論》。台北：藝術家，頁 131-198。

34.　Kleindauer, W. Eugene, 1971, *Modern Perspectives in Western Art History*. New York: Holt, Rineheart & Winston Inc.

35.　關於文化研究觀點的藝術分析，參閱筆者〈台灣當代藝術評論中的當代思潮介入：朝向一個文化研究的理念探析〉，資料參見註 9。

36.　王正華，2001，〈藝術史與文化史的交界：關於視覺文化研究〉，《近代中國史研究通訊》32：76-89。

37.　Anne D' Avlleva, 2005 , *Methods & Theories of Art History*. London: Laurance King.

義與權威主義，暗示著台灣美術的創作歷程上形成「常態」的架構，因此以批判的觀點評價其正負面的影響就成為衝撞「常態」的例外了。有趣的是，這篇論文以日本近現代美術發展為「常態」參照，比較之下，文中所指稱的保守與片面的美術發展就變成是「負面的例外」了。(註33) 比較的方法讓美術史書寫的「常態」與「例外」的交錯變得更為不確定、辯證而複雜了。

　　學院介入藝術史的建構乃建基於一套套特殊的知識體系，不會全然依賴資料的蒐集與事後的編纂。也就是說，藝術史的建立總是有特定的目的取向，最終反應藝術史書寫者的美術史觀、美學觀與藝術定義，甚至是文化政治態度。其中，從形式風格、藝術價值與地位、創作理念來考量，這可謂是藝術史學的內在因素。藝術史學研究也從外部因素的考量藝術史的發展成因，特別是著重時代、社會、文化、心理的衝擊。(註34) 如果我們接受內外在因素分析是藝術史觀點的研究基本架構，這肯認（recognization）的態度反映了一種「尋常」藝術史研究的視野，接受它所提供的種種，包括方法與價值。晚近，西方藝術史研究則引進的跨領域視野，這個相對陌生而具批判性的「例外」，對原先相對穩定的台灣美術史研究結構有著相當程度的衝擊。如「文化研究轉向」：以左派文化批判的觀點重新檢視藝術的社會角色及藝術作品的意義；或後殖民主義批判的角度：以殖民的批判歷史重新詮釋現代化與西方化下的美術史形構（the formation of art history）與美術主體性（the subjectivity of art）的問題；(註35) 或視覺文化的角度：檢視觀看關係歷史與社會等意涵。(註36) 翻開 Anne D'Avlleva 於 2005 年出版的《藝術史的方法與理論》（*Methods & Theories of Art History*），上述相對於傳統藝術史學的「異端觀點」已登堂入室地進入藝術史論述的場域。(註37) 這種變化，正劇烈地挑戰我們心中關於「何為藝術史」的那個純粹的假設。在全球化浪潮下，這種跨文化界線與解構歐洲中心的取徑，新世代的美術史研究者的方法論轉向，已經不能單純地以接受西方教條來解釋了。就此而言，現代性進入台灣美術史論述場域，可說是以例外之姿強勢地壓迫既有的常態而成為新的常態的重要部分。

　　新理論帶來新的衝擊，不論我們界定此結果為是正面或負面。美術史方法論上的「例外」，就如同藝術創作中的後浪推前浪，不斷地透過各種方法尋求正當性的地位，意圖變成「尋常」的美術史的理論的一部分。回過頭來看，謝里法著力於藝術家的生平與社會脈動之間的關聯、強調藝術故事背後所展現的熱情與溫

度，反對藝術史學背後的理論思索，或以更理性的方式冷靜探討台灣美術史的理論可能性，或以西方藝術理論檢視台灣美術史的意義，在《紫色大稻埕》的序言中表露無遺。他認為理論讓藝術史變得冰冷、僵化，有害於藝術史的書寫：「學術反成為病蟲害使歷史乾枯」。[註38] 這裡，表露出他寫史的態度與視野。從「尋常」與「例外」的角度看，理論觀點的切入是台灣美術史的「例外」，或更精確地說是「負面的例外」。美術史的學院色彩，其操作與想法就和謝的看法大相逕庭了。在文化政治與藝術理論間，有不一定一致的判準用來決定是否納入台灣美術史的視野。後來的《變色的年代》序中直接表態：「相信歷史，不如相信小說。」美術史的真並不排斥假，因為他相信：「弄假成真」。[註39] 大膽假設，是缺乏「細心求證」的例外，卻為歷史的常態鋪路。Hobsbawm 所提出的「傳統的發明」（inventing traditions）的歷史正當性建立在演繹的邏輯之上，[註40] 在此有了另類的回應：虛構也是歷史的外傳，也有機會成為正傳。

■ 小結：朝向一個後設思維的台灣美術史研究

有沒有一種「正規」或正統的台灣美術史？美術史書寫的方法、架構決定了美術史的內容、意義。因此，在了解台灣美術史舞台之際，也應該同時關照台灣美術史書寫的後台，也就是史觀、策略。本文所關注的就是這個後設的書寫機制：「尋常」與「例外」的辯證關係與變樣。美術史書寫中「尋常」的概念扮演著「實然」作為「應然」的角色，換言之，就是美術史的正統、主流或者是正當性。美術史書寫中「例外」的概念說明了在已建置的美術史之外，不斷會有被排除、忽略的美術史因素衝撞著主流的美術史而成為其中一部分或促成典範的轉移，藝術革命的概念就是例證。「尋常」與「例外」的辯證關係說明了美術史的內容與結構變遷之可能性。換言之，「常」與「變」是無時不刻相互地搓揉、改寫。沒有永遠的「常」與「變」，「尋常」與「例外」乃相互超越與覆蓋的。總之，觀察藝術史的演變軌跡，或藝術史的歷史，其書寫中的「尋常」與「例外」的辯證機制可能有分析的功能與價值。

本文以台灣美術史書寫的初期為案例，即王白淵的「台灣美術運動史」所設下的歷史架構「常態」，以及謝里法的台灣美術史書寫乃根據王的架構而加以

演繹但又修正了先行者的路線，說明「尋常」的問題性，因而「尋常」就分別有了正面的與負面的性質，而「例外」亦然。另外，本文以王秀雄的〈台灣第一代西畫家的保守與權威主義〉一文之爭論簡要說明，比較的藝術觀點望往往是促成「尋常」與「例外」易位／異位的動力：在別人眼中的「常態」，用來反觀自我時就是「例外」了；另一種觀點的切入也會挑戰常態的合法性地位而促成立歷史架構與內容的改寫。

　　美術史的常與變至少是一個可以掌握的取向，而決定「尋常」與「例外」的因素是有那麼地無法掌握，潛藏在更後面的「主體性」觀念就浮上這場思辨的舞台了。[註41]或許，「人為即真」、「天下之物皆可為神聖」這樣的西方文化運作思維就有了一定的人類普同性。[註42]當我們相信了就獲得救贖，不僅是宗教上的意涵，也包含人類文化的運作，包括藝術觀念與藝術書寫。當書寫者相信那一套台灣美術史可以代表與再現台灣美術的發展，內容的填充與結論的完成就只是時間問題而已。即便如此，界定台灣美術史書寫的原則及思考其後設的諸種問題，是台灣美術史書寫進入另一個階段的重要檢視點。若從創造美術史的角度而言，歷史學者才是美術史的主體，[註43]那麼，書寫者筆下的判準是極其關鍵的。以「尋常」與「例外」探討書寫並非歷史哲學的層次，而是策略的思考，更審慎地檢視我們在台灣美術史之內容與架構上的選擇、編纂與詮釋。（原載於2014《臺灣美術》96：4-15）

38.　謝里法，2009，《紫色大稻埕》。台北：藝術家，頁11。

39.　序言：「寫小說的人總是『大膽假設』而不『細心求證』，認為只要寫出來之後想『求證』的人比比皆是，我憑想像先繪聲繪影，總有一天不知誰會把真實的歷史完整提供出來，這才令我寫小說來愈覺有意思，所謂『弄假成真』用以形容我的小說是再恰當不過了。」（頁72）謝里法，2013，《變色的年代》，新北市，INK印刻，頁72。

40.　Hobsbawm, Eric, 1983, "Introduction: Inventing Traditions," in Eric Hobsbawm and Terdence Ranger ed., *The Invention of Tradition*. Cambridge: Cambridge University Press, pp. 1-14. 他說：「目前而言最有可能的情況，所有的被發明的傳統都使用歷史作為行動的正當化者（legitimator）及群體鞏固的凝結劑。經常它會變成實質的鬥爭象徵。……傳統可操縱的程度為何？事實上通常是發明，傳統的操縱意圖是明顯的……。」（頁12，307）。

41.　同註7，頁160。

42.　同註22，頁95-109。

43.　Mansfield, Elizabeth C., 2007, "Introduction: Making Art History a Profession," in Elizabeth C. Manfield, *Making Art History: A Changing Discipline and Its Institutions*. New York and London: Routledge, pp. 1-9.

台灣鄉土美術中的國族想像與框架

〔摘要〕

　　70 年代鄉土美術運動強調鄉土題材的發掘與鄉土精神的發揮，透過視覺藝術來進行本土文化認同工程，以呼應鄉土文學運動與文化運動。然而，這一段美術運動雖然觸及鄉土，雖然描繪台灣景象，雖然表現台灣精神，卻和戰後本土化的美術發展，以及台灣意識似乎不能等同評論或完全銜接起來。美術鄉土運動中的中國想像與中國文化框架，讓這一段鄉土美術論述的意涵跳脫其字面指涉，關涉美學中差異與霸權的意識形態鬥爭，可說是另類的鄉土、另類的本土，包含和諧與衝突，想像與限制的二律背反情況。本文將以筆者過去的研究案例來整理、呼應這個觀察。擴大而言，台灣的藝術創作與藝術書寫是否有著國族想像與框架的因素，不論視為干擾或助力，是台灣藝術史研究中可以過濾或考慮的一部分，也導引著方法論與理論的思考方向。特別提醒的是，將國族概念應用於藝術史的討論在過去是傳統藝術史學的小眾或分支，也容易被誤解為過度政治意識形態考量，但若和當代吾人所重視的文化認同概念連繫，這樣的討論就有新的意涵的可能性。

關鍵字：鄉土美術運動、文化認同、鄉愁、本土、國族、框架

■ 鄉愁是否羈絆？

前一陣子，諾貝爾文學獎得主高行健於師大發表新書《美的葬禮》，表示他對中國如今已無鄉愁羈絆。他認為擺脫是一種超越，也如同文化認同，無需留戀。[註1] 鄉愁有無可能忘卻？文化認同有無機會擺脫成為「流亡」狀態？[註2] 歷史遺忘是一種傷痕顯現還是自然進程？這些都是當代文化認同理論所關照的問題。不過，文化認同理論已經朝向複數化、能動性、可被質疑與接合的新思維，此時，擺不擺脫鄉愁已無關宏旨了。高行健標舉「沒有主義」，最終還是需要藉助水墨表現與特定文化主題為載體，宣稱不帶鄉愁、不思認同反而顯得些許勉強。序言：「《美的葬禮》對當今社會批評的同時，同樣遠離否定之否定20世紀以來藝術革命的模式，而是在重新認識傳統文化的前提下，回到審美」。[註3] 姑且不論「否定之否定」的弔詭與辯證性，這種態度傾向回歸／迴轉，不是拋棄，不是離散。反倒是「否定」（negation）的態度和前述文化認同理論的思辯狀態有異曲同工之處。另外，如果喜歡中國（不論政治或其他因素），去國多年後堅持思鄉與認同又如何？如果不再留戀（也是不論政治或其他因素），無妨瀟灑走一回，再尋找新居住上幾年，當個逍遙的「文化游牧者」（nomad）或「文化寄居蟹」。關鍵字是動詞「喜歡」，而不是那個客體「中國」。有時，鄉愁只是藉口，真正的目的是標定現在的位置與未來路徑的主體（個人或集體），這是一個價值評估與文化反思性的策略作為。Anderson 所發展的概念「想像社群」（the imagined community）[註4]，或 Hobsbawm 的「被發明的傳統」（the invention of tradition）

1. 楊媛婷，2016/5/31，〈諾貝爾文學獎得主高行健：我對中國已無鄉愁〉，《自由時報》。http://ent.ltn.com.tw/news/breakingnews/1714644 ［瀏覽日期：2016/6/1］。
2. 高行健，2001，《沒有主義》。台北：聯經。「我所以甘心流亡，毋須迴避，只因為尋求表述的自由。我表述，我才存在。」、「流亡的處境促使作家成熟，促使作家必須對藝術、對語言態度嚴肅……」、「一個充分意識到自己的人，總在流亡。」頁123,165,172。
3. 高行健，2016，《美的葬禮》。台北：台灣師大，頁9。
4. Anderson, Benedict, 1983, *Imagined Communities-Reflections on the Origin and Spread of Nationalism*. London and New York: VERSO.

^(註5)挑戰傳統的認知，在在說明了人們和文化的關係，是可取可捨，可連可斷，可縮可放，端看個人在時空脈絡下的決擇。

　　文化認同的問題可否瀟灑走一回，似乎有稍為肯定的答案，但擺脫文化認同成為無需文化認同的人士是不是可能？「誰需要文化認同」是一種召喚，在匱乏時刻更顯困頓與需要。數百年台灣政權不斷翻轉，文化認同危機更為凸顯，例如：亞細亞的孤兒，台灣意識，台灣認同，本土化等等。^(註6)因此，報端出現Hanreich建議現今台灣社會在理性運作與自由選擇之下定調「文化認同不重要」^(註7)，這恐怕是不容易理解與不容易操做的命題，因為沒嚐試過主體性滋味的人群無法想像或體會擁有者的「瀟灑走一回」狀態，其實，他們的渴望主體與認同多於擺脫它們。因為，

　　當我們談「台灣美術主體性」時，似乎表明有這麼一個主體性危機存在著。審視歷史，長久以來台灣邊緣性的角色促動台灣的意識，因此主體性危機一直是內含於台灣主體性的追尋過程之內，這種情形常見於殖民地與第三世界地區。危機感讓原本的運作更為緊密連繫起來，自成體系，內部因而強化其團結為一致對外的單位。……宣稱主體的存在價值與意願通常有其背後的目的與動機，其中之一就是「不確定性」（uncertainty）。在這之中，一種自我關係與他我關係的再確認與再洗牌。……主體性語言常常是一種警告的語言、一種頓悟的語言、一種呼喊的語言、一種危機的語言、甚至是一種救亡圖存的語言；由此看來，主體性的論述可以看成是策略性的論述，企圖「撥亂反正」。^(註8)

　　上述的推論，如果對照政治大學選舉研究中心「台灣民眾台灣人／中國人認同趨勢分佈」（2015年12月），受訪者中近六成認為自己是台灣人，認同自己是中國人的比例不到半成的；回顧1995年認同自己是台灣人有二成五，兩成認同自己是中國人，兩者尚不分軒輊，二十年間的變化，用戲劇化來形容真是並不為過。倒是擁有雙重認同者一直是主流，維持在三成和五成之間，呼應了文化認同是可以複數化的看法。^(註9)美術展覽方面，對照筆者的調查發現，1988年到2009年，國美館使用「台灣」一百二十四次而「中國」只有四次；北美館（1983-2007）使用「台灣」六十三次而「中國」是十四次，文化認同的版圖移轉是明顯的、變遷上有其意義的。^(註10)

不過，必須承認，鄉愁的囁嚅不盡然甜美，有時是壓力的來源，可讓人惆悵、失落甚至成為驅策的力量。當鄉愁成為美學與風格，其感染力可能成為集體的認同壓力，另一方面對遠走他鄉者而言則形成了召喚、規範甚至是霸權，含納（inclusion）與排斥（exclusion）於焉起著作用。高行健的美學抵抗、疏離是可以理解的，更何況離鄉多載，離散人（diaspora）身分已成為常態。少小離家老大回，鄉音雖不改歲月卻催人老；主客已易位，鄉愁也質變。

從藝術純粹性與創作自由，筆者可以理解。因為藝術的過度政治化是藝術的危機：「認同與主體的問題性突顯了兩者的矛盾：一方面，鄉土思潮的驅力促動藝術朝向在地的關懷，並抵擋現代化或外來勢力的破壞。藝術更可從鄉土的滋養得到慰藉，發展特殊的表現形式，這是鄉土寶貴之處。另一方面，藝術創作若過度的以社會為考量，恐將淪為藝術政治化甚至商業化的境地。」（註11）將國族概念應用於藝術史的討論在過去是傳統藝術史學的小眾或分支，也容易被誤解為過度政治意識形態考量，但若和當代無人所重視的文化認同概念連繫，這樣的討論就有新的意涵的可能。Michalski 仔細剖析國族藝術（national art）在理論上有其悠久歷史，一些藝術史學者都留下了探討的紀錄，如 Heinrich Wölfflin 於 1931 年發表的《義大利與德意志形式感》（Italien und das deutsche Formgefühll）。風景畫、歷史畫是探索國族藝術的重要主題，特別是鄉土作品成為形構國族藝術有力的材

5.　Hobsbawm, Eric, 1983, "Introduction: Inventing Traditions." in *The Invention of Tradition*, edited by Eric Hobsbawm and Terdence Ranger. Cambridge: Cambridge University Press, pp. 1-14。

6.　廖新田，2010，〈台灣美術主體性的想像與抉擇〉，收錄於《藝術的張力：台灣美術與文化政治學》。台北：典藏。

7.　Hanreich, Herbert, 2016/5/20, "Cultural identity's unimportance", *Taipei Times*. http://www.taipeitimes.com/News/editorials/archives/2016/05/20/2003646660/3 〔瀏覽日期：2016/6/1〕。

8.　同註6，頁 41-42。

9.　政治大學選舉研究中心，「台灣民眾台灣人／中國人認同趨勢分佈」，http://esc.nccu.edu.tw/pic.php?img=166_9dddbf3a.jpg&dir=news&title=%E5%9C%96%E7%89%87 〔瀏覽日期：2016/6/1〕。

10.　廖新田，2015，〈台灣的視覺再現：台灣近現代美術的文化地理學想像〉，《台灣美術》99: 4-21。

11.　廖新田，2008，〈近鄉情怯：台灣近現代視覺藝術發展中本土意識的三種面貌〉，收錄於《台灣美術四論：蠻荒／文明，自然／文化，認同／差異，純粹／混雜》。台北：典藏，頁 149。

料，其中，抵抗與認同是核心的作用，目的在透過情感的召喚訴諸「想像的共同體」，形塑一種獨特風格與主題的視覺藝術語言。[註12]

以上的陳述與推論，在 70 年代台灣鄉土美術發展似乎有雷同的條件。本土再現與鄉土美學並非命定，在正面表述之外，有著可茲探討的問題性。拙文〈近鄉情怯：台灣近現代視覺藝術發展中本土意識的三種面貌〉探索本土與現代的結合的意涵，是新本土，是重新表述的本土，不是樸素的本土；換言之，沒有原汁原味的本土，本土總是與時俱進，具備調適機制：

> 整體來說，1970 年代台灣美術的鄉土運動和社會的脈動更為密切，地方認同的需求因著外在環境的壓力而更為強烈。在危機意識中，回歸鄉土的呼聲讓審美的眼光投注在自己朝夕生活的土地上，訴求是特定的、操作的，任何可能凝結台灣信心、抵抗外來勢力的表現都是值得讚揚與肯定的。筆者認為在抵抗之外，對本土表述的重新界定更是美術鄉土運動的核心。席德進、洪通、朱銘、鄉土寫實新秀、第一代畫家分別將普普、歐普、文人畫、民間藝術、素人藝術、照相寫實、印象派引進 70 年代鄉土運動的美術創作中；文藝界人士分別就反西化、反抽象與反學院以及追求鄉土理想造形、社會現實主義、文化造形等論述再次顯示本土意識的實質並非固定的一灘靜水，而是流動的河，朝向遙遠的認同與主體的大海流去。[註13]

本土是好的，對藝術創作而言不可或缺，但過度強調本土，反而解消了它的積極功能。本土也是一種危機意識，深怕在外來文化的衝擊下喪失自我，但它卻需要外來文化的對照、刺激，甚至藉助外來文化而重獲新生。由此可見，本土情結有其根本的矛盾。……70 年代鄉土主義激發了美術鄉土議題的探討，但成功的例子是融合中西、接納傳統與現代的席德進與朱銘，不是洪通或直接引進西方的照相寫實主義，美術的鄉土主義論述也招來僵化的批判。……本土的概念凝聚了認同，認同的內涵形構了主體，在選擇、涵納與排斥的過程中，說明「本土有純粹的本質」是一種迷思或誤解。[註14]

鄉土美學轉而為霸權論述的案例，在筆者〈美學與差異：朱銘與 1970 年代的鄉土主義〉中剖析了這種作用力與反作用力。

上述的討論處理了文化認同與主體性之內部概念結構的糾葛，強調台灣美術中文化位置的游移（也是猶疑）與不確定性。我曾用「近鄉情怯」比喻這種情境：「一個不安的靈魂找到了可以安歇的處所，它滿意極了，到頭來卻發現它是在一列向前疾駛的火車上，它還是欣慰極了，因為它同時擁有過去和現在、記憶和理想。認同是一段追尋歸屬的過程，近鄉情更怯。」^(註15)不過，台灣美術鄉土運動中比較少分析「國族」在其中所扮演的角色，是輕是重，其概念功能尚待進一步論定。本文的問題意識是：70-80 年代的台灣社會，鄉土或本土的概念在國族的框架下的意涵為何？是否不同或相同於台灣鄉土美術？這裡，筆者要指出：框架是必要的，它提供了文化參照或參考座標，做為詮釋的依據；然而，藝術框架也是限制的，「框限」了美學論述與思考在特定的範圍之內（端看「中華台北」一詞的複雜問題就可明白）。更關鍵的是，框架是可以設定的，沒有一定要非得怎麼樣的框架或超然的框架。本文一開始質疑高行健的沒有主義、不再有鄉愁困擾的主張，其實是以「後設思考」的必要性來審思文化認同能否擺脫與重建的問題。「後設思考」亦如遊戲規範，最終促成了預設的結果（或革命行動，如果不接受設定框架的話）。而鄉土美術的中民族框架如何影響鄉土創作、形塑鄉土論述，是本文的焦點。

12. Michalski, Sergiusz, 2006,〈藝術史，其方法與國族藝術之問題〉（'Art History, its Methods and the Problem of National Art'），收錄於曾曬淑主編，《藝術與認同》。台北：南天，頁 39-55。

13. 同註 11，頁 144。

14. 同註 11，頁 149-150。

15. 廖新田，2008,〈美學與差異：朱銘與 1970 年代的鄉土主義〉，收錄於《台灣美術四論：蠻荒／文明，自然／文化，認同／差異，純粹／混雜》。台北：典藏，頁 151。

▌隱微而被忽略的國族語境：斷面觀察

在台灣鄉土美術論述中，從洪通、朱銘出發，[註16] 延伸到席德進、鄉土寫實、照像寫實，發展出相當多的鄉土和本土的論述，質量均有可觀，[註17] 但中國文化因素則是比較少被分析的部分。「國族」語言往往以「中國／華」、「中國／華人」、「中華民族」、「中國／東方文化」、「傳統」等詞表示，其反對的觀念是「反西方」、「反洋化」，遙遙呼應 1971 年台灣退出聯合國後反美帝與對抗西方霸權的社會自覺運動。關於國族，理論上，後殖民主義學者如 Homi K. Bhabha 認為國家一如敘述，無其本源，只有在心中實現[註18]，顯現其建構性的特質，和前述文化認同的流動性、複數化相通。關於想像，Anderson 所發展的概念「想像共同體」，藉由印刷資本主義、交通系統、人口調查、地圖、歷史建構等機制促成共同體的想像基礎，並非一般的認知的隨想。本文的理論基礎即是建立在這種知識競爭的觀點上。

國族論述是 70 年代鄉土運動中被視為理所當然的語境框架或認同目標，換言之，被自然地鑲嵌在文本中做為討論的參照。余光中〈鄉愁四韻〉（1974 年 3 月）可為代表之作：「給我一瓢長江水啊長江水 那酒一樣的長江水 那醉酒的滋味是鄉愁的滋味」。這首由楊弦和胡德夫譜曲，於 1975 年在中山堂演唱的民歌，第二三四段還有海棠紅的燒痛鄉愁、雪花白的等待鄉愁及臘梅香的鄉土芬芳。最耳熟能詳的是 1978 年〈龍的傳人〉，美國正式和台灣斷交和中共建交之際，是 1971 年中華民國台灣退出聯合國後，一連串衝擊的最大打擊。歌詞中充滿祖國的遙念與想望：「遙遠的東方有一條江 它的名字就叫長江 遙遠的東方有一條河

16. 洪通熱起於主持中國時報海外專欄的高信彊。高刊登了抨擊現代詩的文章，並為文主張詩人應拋棄晦澀的語言，回到真實的土地，和民眾共呼吸。洪通的畫吻合了他的理想，1972 年 7 月發表〈洪通的世界〉並引介給雄獅美術主編，因而促成 1973 年 4 月該雜誌「洪通專輯」的推出。1976 年 3 月 13 日洪通於台北美國新聞處舉行畫展，高信彊於展覽前一天開始在「人間副刊」連續刊載六天，吸引大批好奇民眾參觀。洪通的起落，可參考洪米貞（2003）《靈魅‧狂想‧洪通》。「朱銘木雕藝術特展」於 1976 年 3 月 14 日至 3 月 27 日國立歷史博物館展出，展覽時間只比洪通晚一天。中國時報人間副刊於 3 月 19 日至 3 月 23 日刊載朱銘，晚洪通報導三天。因著兩人傳奇的出身、鄉土議題和媒體呈現類似而成為共同的話題，1976 年 3 月底至 4 月《雄獅美術》月刊發起「朱銘‧洪通個展徵稿」，6 月該刊發表的五篇文章，觀眾給予不同評價。參註 11。

它的名字就叫黃河　雖不曾看見長江美　夢裡常神遊長江水　雖不曾聽見黃河壯澎湃洶湧在夢裡」。〈少年中國〉原詩作者蔣勳，1976 年經李雙澤詞曲改編，也充滿濃濃的中國鄉愁：「我們隔著迢遙的山河　去看望祖國的土地　你用你的足跡　我用我遊子的鄉愁　你對我說　古老的中國沒有鄉愁　鄉愁是給沒有家的人　少年的中國也不要鄉愁　鄉愁是給不回家的人」。懷鄉帶來奮鬥的動力，是正面而積極的。作為一位創作者，席德進對本土的認知與在藝術上的呈現，是出於主體的認同與藝術需求的考量——他稱之為「呼喚」與「凝固」。他說：

　　我要自己成長起來。從中國的文化背景中，從台灣的氣候中，從中國人深厚的民族感情中脫孕出來。於是我走向民間。從這個鄉村，到那個村莊，坐在小鎮上，巷衢裡，看那古老的桓牆上的斜陽，坐在古屋的陰影裡[註19]。

　　這種對鄉土的熱望是中西文化衝擊體驗下的真摯感受。在熾烈的地方認同衝動下，席德進的本土情結在藝術表現上是抓取未來（對台灣藝術國際化而言，西方藝術總是以一種未來式存在著。台灣藝術將朝向那個「理想」邁進，儘管對西方來說，它也許正在發生、或剛結束）、過去（台灣民間活力與中國藝術的人文

17. 國內關於 70 年代台灣美術的探討論著如下：2004，《反思：70 年代台灣美術發展》。台北：台北市立美術館；蕭瓊瑞，2004，〈本土認知與美術教育〉，收錄於《島嶼測量－台灣美術定向》。台北：三民，頁 57-105 以及 2004，〈在激進與保守之間－戰後台灣現代藝術發展的重新檢視〉（1945-1983），收錄於《正言世代：台灣當代視覺文化》。台北：台北市立美術館，頁 42-69；劉永仁，2004，〈鄉土自覺與突破學院神話→ 70 年代台灣美術奇葩〉，《聯合文學》233：64-65；曹筱玥，2003，〈認同與回歸－ 70 年代本土意識下繪畫的產製與通路〉，《藝術家》335：481-485；楊繡綾，2000，《從雄獅美術看 70 年代鄉土美術發展之形構與限制》，台師大美術研究所碩士論文；黃海鳴，1999，〈懷舊與鄉愁〉，收錄於《複數元的視野－台灣當代美術 1988-1999》。高雄：山藝術文教基金會，頁 35-39，盛鎧，1997，〈邊界的批判：以洪通的藝術為例論台灣藝術論述中關於分類與界限的問題〉，中央大學藝術學研究所碩士論文；蔣勳，1993，〈回歸本土－ 70 年代台灣美術大勢〉，收錄於《台灣美術新風貌》（1945-1993）。台北：台北市立美術館，頁 32-37，梅丁衍，1987，〈談台灣鄉土寫實中現代意識的盲點〉，《雄獅美術》246：88-89；林惺嶽，1987，〈鄉土運動的勃興〉，收錄於《台灣美術風雲 40 年》。台北：自立晚報，頁 183-240。
18. "Nations, like narratives, lose their origins in the myths of time and only fully encounter their horizons in the mind's eye" Bhabha, Homi K., 1990, "Introduction", *Nation and Narration*. London & New York: Routledge.
19. 席德進，1971，〈我的藝術與台灣〉，《雄獅美術》2：17。

質素），融匯於當下的台灣本土，並且總是以朝向新的方向為終極目標，他說：

我們要把傳統推向現代。這要我們對過去歷史，及現代精神充分的了解與透徹的明晰。……現代的來臨，是無法抗拒的，古文化的消失，也無法挽回。用我們的傳統去開拓現代吧！使現代感染一些我們傳統的優越。……做一個中國現代畫家，被迫要將五千年文化作一個結算，來把他推向科技時代的浪潮裡，與西方文化溶匯。(註20)

以上這些都是浪漫的呼喚，因此態度是軟調、溫柔的；用懷鄉的想像力營造文化認同。然而，它也可以變成是壓迫的力量，形成美學規範用以區隔差異。

蔣勳 1978 年 3 月擔任《雄獅美術》主編揭櫫「文藝的、民族的、現實的」路線，就是典型的鄉土與民族聯繫的例子。蔣勳強烈的民族訴求用來批評朱銘不夠鄉土、海外創作者不夠民族，對向西方文化看齊者嗤之以鼻，甚至使用「封建餘孽」與「假洋鬼子」等語抨擊海外藝文工作者，(註21) 宣稱「絕不做西方的三流貨色的買辦」，「不寄養在西方文化的屋簷下」等等強烈的語言。1978 年 11 月的「華裔藝術家特輯」引發「藝術主體」與「主體文化」的爭辯，特別是藝術生產的時空效果及其正當性的問題。他以異常嚴厲的措辭檢討華裔藝術家對台灣與華人的貢獻，把握住民族的原則就是藝文美學的判準：

這三十年間，我們以趙無極、周文中、貝聿銘做我們藝術後學者最高目標的現象倒是非常特別的。藝術的主體竟然是不斷外流出去，去豐富其他民族的文化，而讓自己的文化主體迷失在這種浮誇的虛榮心理上，使本土文化永遠累積不了成果。……不要徒然用他們在異國的聲名來滿足自淫以為因此就證明了「中國文化的偉大」，到頭來，結果是一代一代年輕的中國人，遙拜著巴黎或紐約，一代一代的中國青年在毫無民族自信的情況下讓這一段的中國藝術史成為空白。(註22)

蔣勳認為貝聿銘對中國藝術沒有積極貢獻：

可以說貝聿銘先生完全為資本家服務。大家要求貝氏來做這件事，是不可能的，他完全是外國經濟、社會環境下造就的建築師，他的成就是那個文化的評價，他與中國的關係是很薄弱的，他在中國前期的教育訓練就是準備離開，趙無極、周文中都一樣。(註23)

一篇談論趙無極的訪談紀錄，蔣勳說：

趙無極與周文中都跟這個時期中國的新藝術無關，拿他們來滿足「中國人揚名世界」的虛榮感是不必要的，拿他們來勉勵後學的青年，提供一條到「世界」、「國際」之路，更只是我們民族自信衰落至極的反映。[註24]

蔣勳強烈民族與現實主義態度激起旅居巴黎藝術創作者們的反彈。在〈本土文化與外來文化〉的巴黎座談中，對這種過度僵化的鄉土中國刻板教條導向排洋仇外的態度表示不滿：

一味用仇視的態度，就會苛責他們太「中國」的作品為「出賣東方文化」，太「西化」的作品又要罵為「忘本崇洋」了。

我覺得「鄉土」如果指定是「誠懇地表現我們今天中國人的心聲」，我是贊成的。一面倒的崇洋不用說是不成的，一味躲在故舊裡，也沒有人贊成。但是一味排洋更不是辦法。

我們不需要人為地先弄出一個大前提，定出一條中國藝術發展的路，凡是不合這條路的藝術就要排斥打倒。[註25]

在最後一期的〈編輯報告〉上，蔣勳仍相當堅持他所揭櫫的現實與鄉土的理想與使命：

雄獅革新迄今已經一年了。革新第一期（85期）的序言中標示出來「民族的」與「現實的」原則，這一年中十二期都在努力堅持著，各方面的阻撓打擊都是當初所未曾料到的，但是，也更知道：堅持民族的原則，堅持關心現實，原來是甚

20. 席德進，1977，《席德進水彩畫集－我畫‧我想‧我說》。台北：作者自行出版，頁 12-13, 16。
21. 蔣勳，1977，〈怎樣「賣」！〉，收於尉天驄主編，1980，《鄉土文學討論集》。台北：遠景，頁 483-485；〈灌溉一個文化的花季〉，《鄉土文學討論集》，頁 30-50。
22. 蔣勳，1978，〈朱銘回來了！－記朱銘第二次國內個展〉，《雄獅美術》92：24-29。
23. 陳惠民整理，1978，〈I. M. PEI 不是我們的〉，《雄獅美術》93：113-115。
24. 孔容生，1978，〈郭振昌蔣勳奚淞談－趙無極〉，《雄獅美術》93：28。
25. 琨妮、賀釋真整理，1979，〈本土文化與外來文化〉（巴黎座談會），《雄獅美術》96: 72-78。

為艱鉅的工作，需要有更多願意為重建本土文化的朋友警覺而勇毅地幹下去，甚至我們自己，惑於長期民族自信的淪喪，有時也或多或少地無意間鼓勵著崇洋媚外的惡習。（註26）

另外一位鄉土文學評論者許南村序謝里法的〈跟阿笠談美術〉（1975年12月於《雄獅美術》連載）中，認為台灣的視覺藝術應和鄉土文學一樣走向現實主義的創作路線，並對50、60年代的現代藝術創作無視於群眾與社會的需求，盲目追求西方潮流感到不滿。他說：

三十年來，台灣的畫家心中從來沒有過這些民眾，卻一直引頸西望，……在他們充數的畫布上，沒有活生生的，為生活勞動著的人；沒有社會；沒有具體的現實生活；沒有台灣；沒有中國；沒有為民族的解放、國家的獨立而艱苦奮鬥的弱小貧困國家的精神面貌；沒有激盪人心的急變中的世界……。三十年來，台灣無數的畫家，甘為他人做最卑賤的俳優臣妾，卻對芸芸的、勞動的、從無美術生活的安慰的同胞，不屑稍假辭色。（註27）

綜觀以上言論，民族與現實主義成為鄉土藝術的兩個重要的美學指標，持著「漢賊不能兩立」的邏輯：民族與西化路徑的二元對峙，而蔣勳1978年3月擔任《雄獅美術》主編揭櫫的階序是民族的（中國的）加上現實的（社會的）、文藝的（美學的）：先有民族的意識結合階級生活的關照，最後才是美的感知成果，順序似乎不能顛倒。

26. 雄獅美術，1979，〈編輯報告〉，《雄獅美術》96。
27. 許南村，1977，〈台灣畫界三十年來的初春－序謝理法：「跟阿笠談美術」〉，收錄於尉天驄主編，《鄉土文學討論集》。台北：遠景，頁146。
28. 本段改寫自筆者〈美學與差異：朱銘與一九七〇年代的鄉土主義〉結論，引錄部分也來自該文，資料來源參閱註15。

■ 鄉土美術論述的框架與超越

　　綜觀 70 年代的視覺的鄉土主義，論述的內容是相當豐富而深刻的，雖然規模沒有文學來的大。藉著挪用，鄉土文學的現實主義確實體現在少數的藝術創作者身上。透過鄉土文學的反覆界定與辯證，視覺的現實主義也隱然成形。高信疆、尉天驄、許南村、王拓、朱西寧、施叔青、孫慶餘、唐文標等人雖「玩票性」地介入視覺表現論述，但也相當反映了文學鄉土主義的現實的、民族的、階級的、反帝與反資本主義的觀點或取向。蔣勳參與鄉土文學討論，更直接主導藝術雜誌的編選。從他對朱銘的藝術批評及其他文論，反映出一種民族的與現實的美學觀，加上「封建餘孽」與「假洋鬼子」的批判，構成對朱銘「背離」本土主題與轉向抽象的批評基調。他把這一套模式檢視海外藝術家身上－沒有在地創作的人對民族文化沒有直接實質的貢獻。從更廣泛的角度而言，這是從個人認同到文化認同與民族認同的錯亂與扭曲。這是相當「致命」的推論，這種論點將自身與對方逼上無法相容的絕路。在當時國家與社會內憂外患的艱難處境下，鄉土主義的現實主義因此是實質地在地的創作；描述性的、寫實的反映在地生活和普通人悲歡離合的心聲是最佳選擇。這樣堅決、單一而純粹的承諾與志業導致作品表現的批評均質與同質，致過於霸權與意識型態取向。文化的內外區隔與交流在此似乎沒有一絲空間可以轉圜，排斥與涵納的機制在現實主義美學中嚴厲的執行著。因此，誤解與對立在運動的熱情中滋長。藝術的鄉土主義是封閉或開放的概念？「鄉土」是一個動態的概念，它處於當下，想像、模塑過去，並展望未來。「鄉土」也是複合的概念，在台灣現代美術發展的過程中，任何追求純粹的、原汁原味的、刻板的「鄉土」，其結果是負面多於正面。評論者以理論的假設對創作者的作品加以詮釋並有所期待，和他們自身所追求的藝術理想是不同的軌道。鄉土主義的現實主義和朱銘的鄉土題材創作交遇，是歷史的偶然；交集過後分道揚鑣反而才是必然。筆者認為，一個開放性的評論架構重新思考 70 年代的鄉土美學是必要的。做為藝術理論思考的核心與創作的指標，美學是否與如何容忍差異，以及美學是否以意識型態的操作作為批評的基礎，而扭曲了美學批評的中立客觀與創作上的自由，是這個命題所延伸出來的更值得探討的議題。[註28]

　　法國社會學者涂爾幹（Émile Durkheim, 1858-1917）指出：「我們從經驗得

來的一些確定了的東西就排列在這個框架中。這個框架的作用，是當我們想起，或者說看到這些東西的時候，它們互相之間的關係就一目了然了。……框架高於內容，它主宰內容。這是因為它的來源不同。它不是個人經驗的綜合，它是為了滿足共同生活的緊急需要而產生的。這才是它最主要的作用。」^(註29)由此推論，當框架扮演主宰的角色，不能只是視為外顯的形式，而是能影響內容的界定工具。貢布里希（E. H. Gombrich）也說：「框架，或稱邊緣，固定了力場的範圍，框架中的力場的意義梯度是朝著中心遞增的。我們的這種組合牽引感是如此之強，以致於我們想當然地認為，圖案的成分都應該是朝著中心的。換句話說，力場本身產生了一個引立場。」^(註30)可見，框架是有約制力的。甚至，框架和概念都是有壓力的，形成了不可預期的負面發展。^(註31)民族架構下的台灣鄉土美術論述，和純粹現實主義下的鄉土，因為意識形態的考量以及文化框架的設定，藝術批評因而有對峙的情況，不但成為藝術政治化的辯論，也是「藝術為生活」或「藝術為自身」的辯論。框架是重要的，一旦確定，它將成為觀看的與思維的基本調性，如筆者〈從自然的台灣到文化的台灣：日據時代台灣風景圖像的文化表徵探釋〉所論，殖民台灣時期熱帶地方色彩界定了台灣的地景再現的方式及其殖民者的關係。是命名（naming）的作用帶動了範疇與體系的運作，期待與自我實現都圍繞於此。^(註32)框架也促成台灣圖像的文化的地理學意涵的變遷，在美術作品中析理出日本／台灣，中國／台灣，台灣／荷蘭（國際）的挪移現象，因為特定的地理觀對創作的作用而轉化在作品中。^(註33)美學框架也讓美術鄉土運動中文藝界人士用來限縮朱銘創作自由的美學霸權。^(註34)中國框架也可讓台灣水墨的本土化發展引來大陸學者無根與混亂的評價。^(註35)框架是一個可以將想像予以實現的計畫，引此有著「相信就得救」的應允效果，是虛構也是現實，端看其實踐與否。而美術史書寫框架的正常化與否或經典化（canonization）過程就構成了藝術史的內容。^(註36)以上的反思都是過去筆者在數篇研究所得到的觀察，其實並無「框架意識」，如今以之啟動來聯繫這些研究，竟然可以有如此的呼應，形成一條「言之成理」的故事軸線，其實頗為意外，至於是否形成另一種形態的意識型態，也是值得細究之處。當然，這裡也明顯地透露出本論文的限制：需要全面檢視台灣鄉土美術歷程中國族因素在其中可能運作的「細節政治學」。總的

來說，美術發展的框架考察，有朝向方法論的強烈意味，至少是研究假設的暗示。因此，這一段美術運動雖然觸及鄉土，雖然描繪台灣景象，和戰後本土化的美術發展以及台灣意識似乎不能完全銜接起來，可說是另類的鄉土、另類的本土。另言之，我們或可尋得對照組加以比較，去掉國族框架的台灣美術會是甚麼樣貌？藝術詮釋鼓勵或樂見進入「地方知識」的關係，(註37) 由內而外地考察，現今台灣美術的本土化論述如何看待這個「內鍵」於 70 年代的「中國他者」（或謂同質的異質性），都是值得一再深究的議題與問題。（原載於 2016「鄉土・現實・歷史旁白──戰後七〇年代台灣美術發展學術研討會」）

29. Durkheim, Emile 著，芮傳明、趙學元譯，1992，《宗教生活的基本形式》。台北：桂冠，頁 414-415。
30. 貢布里希（E. H. Gombrich），范景中、楊思梁、徐一維譯，2003，《秩序感－裝飾藝術的心理學研究》。長沙：湖南科學技術出版社。頁 172。
31. 高士明主編，2008，〈當代藝術：表述、介入還是創造？第三屆廣州三年展專題討論會〉，收錄於《第三屆廣州三年展讀本 2》。澳門：澳門出版社有限公司，頁 130-162。
32. 廖新田，2004，〈從自然的灣到文化的台灣：日據時代台灣風景圖像的文化表徵探釋〉，《歷史文物》126：16- 37。
33. 廖新田，2015，〈台灣的視覺再現：台灣近現代美術的文化地理學想像〉，《台灣美術》99: 4-21。
34. 同註 15。
35. 廖新田，2011/6/7，〈就《台湾前卫艺术的主流化及其危机》一文与陈明先生商榷〉，《艺术国际》，http://review.artintern.net/html.php?id=16980 ［瀏覽日期：2016/6/1］。
36. 廖新田，2014，〈「尋常」與「例外」：台灣美術史書寫架構的因素探討〉，《台灣美術》96: 4-15。
37. 克利弗德・吉爾茲（Clifford Geertz）著，楊德睿譯，2002，《地方知識：詮釋人類學論文集》。台北：麥田。

自我再現與關係考量：
在「海外」做台灣美術研究的一些想法

〔摘要〕

　　台灣美術研究始於 1990 年代解嚴後，其結果是這段時間生產了相當龐大的台灣美術知識與人才。從知識社會學與後起的知識考古學角度來看，這是反映了知識形態特定的變遷：一些人、意識、事、主張、政策做法等等改變或調整了所謂既有的「典範」內容與方向。「海外的台灣美術研究」之意義及影響，也是值得探討的問題，因為它牽涉到前述台灣內部的美術知識之可能的流動狀況及後續效應。更進一步地，台灣美術研究能否成為一個內外交流的動態領域，影響了台灣美術的諸種內容、敘述與修辭並朝向獨立論述的可能方向。在廣義的界定下，「海外的台灣美術研究」可概分學位研究、專題研究、國際合作之策展論述與翻譯計劃，分別有其功能與目標，意圖與書寫策略已有所不同於台灣本地的美術研究，在區域上如今更擴及中國大陸。離開台灣做台灣灣美術研究，不論台灣人或外籍人士，不論以中文為思考架構或以其他語言表達，都面臨文化意義上相似（similarity）與差異（difference），或同質（homogeneity）與異質（heterogeneity）的挑戰。這些衝突的調解，成為文本內部創造性價值的所在。正確掌握文本內容已不再是主戰場，而是史觀與文化、美學觀的鋪陳與辯證。台灣美術研究，因為它的邊緣性（heterodox），反而有朝向核心價值 （orthodox）的動能與驅力。這種不斷游移的性格、關係性的考量，使得台灣美術的再現，有了有趣的變樣。

關鍵字：台灣美術、差異、文化政治、論述、史觀

約略清楚台灣美術研究的人大概都知道，「台灣美術研究」始於 1990 年代解嚴後的一波展覽熱潮所帶動的焦點觀注、經費資挹、機構參與、學院研究與課程安排等。其結果是這段時間生產了相當龐大的台灣美術知識與人才，可以說是極為成功的體系化工程與社會文化效應。從知識社會學與後起的知識考古學角度來看，這是反映了知識形態特定的變遷：一些人、一些意識、一些事、一些主張、一些政策做法等等改變或調整了所謂既有的「典範」內容與方向（不論明不明顯）。我們不得不承認，關心台灣美術的人多少都有這麼一點心路歷程的轉折（至少筆者從中國書法研究到台灣美術研究的轉向是很明顯的有此痕跡）。成果豐碩的 90 年代島內台灣美術研究是無庸置疑的，至今仍有強烈的餘波。研究的動因促發研究者的興趣，並在研究中形成這種互動的實現，進而構成台灣美術討論的面貌，這其中摻雜的問題是極為複雜的，甚至還牽涉到文化認同等等的更廣泛而幽微的思考。

　　那麼，「海外的台灣美術研究」始於何時（相對於此，及本文命題的需要，「台灣美術研究」就變成了「在台灣的台灣美術研究」以茲區隔）？有那些前鋒及後繼者？狀況如何？也是值得探討的問題，因為它牽涉到前述台灣內部的美術知識之可能的流動狀況及後續效應（亦即影響力，或更確切地說是國際影響力）。更進一步地，台灣美術研究能否成為一個內外交流的動態領域，影響了台灣美術的諸種內容、敘述與修辭並朝向獨立論述（這裡指的是不依附在西方或中國的參考架構之下）的可能方向。有內外呼應、有來自不同背景的聲音的迴響，才有可能創造更多更廣的價值與回饋，光在自家院內大聲說話，自在討教，是有其必需與必然，但畢竟是自我參照的情況，但以全球化席捲的情況看來，仍嫌不足。從歷史演變的軌跡看來，台灣的地理位置讓它必須（或不得不）從國際關係的角度來看待自身的位置。思考這個問題之前，首先要釐清「海外的台灣美術研究」的界定，屬人、屬地、或以主題、機構、語言為界分？說實在，仔細思量還真不容易分別清楚。如果我們問：「老外」做台灣美術研究才算數？或在國外做台灣美術研究就算是？以英文或非中文寫作才有「海外」的感覺？出版社有無影響？大陸算不算「海外」的一部分？在筆者看來，以現在全球化流動極為頻繁的今天而言，任何一個條件都不足以框限「海外台灣美術研究」的意思。狹義既不足以明白，廣義總有暫時可行之道。如果說：以非中文或雙語進行台灣美術發表，並且

其所設定的讀者群並非一定是台灣人，在一定的討論中有不同的文化體系做參照或對話（時間及空間的移動或交錯），那麼，發聲者、發生的內容、接收方式都不是明確的是絕對內部對話之意圖，此時台灣美術的內容與形貌開始以一種向外並來回擴散迴盪的方式進行，就有了「海外」的意味。從國內展覽的海外移動、台灣人在國際場合發表（書寫地點也許是國內或國外）、到「老外」書寫台灣美術等等，都可在這光譜中找到它們的位置。當然，上面敘述必須排除品質高低以及「海內外台灣美術研究」是否是個有意義的討論為前提。

　　如上所提，發生的位置及關係的考量或隱或顯地影響研究及寫作的狀況、品質，這點可能讓「海內外台灣美術研究」的差別有意思起來。「海外」的台灣美術研究有許多目的，首先，台灣人的海外學位研究是大宗。由於以相較熟悉的內容做為研究的課題，確實是占了不少便宜但也不知不覺中吃了虧。這是處於有利學術環境下自然產生的惰性，總以為在出發點及以後的路上佔上風。何故？理所當然的，台灣人研究台灣事，因此資訊的便利性是在研究者的手上，只要掌握了書寫的語言，將台灣美術的文本整理後「翻譯」便已有了初步的樣貌。再透過學術認可的研究方法、理論的協助，一個分析的架構就有了雛形。因為不同語言、理論觀察的中介及溝通的需求，此時的台灣美術研究開始有了變貌，一種比較的、對位的詮釋策略及姿態在字裡行間出現，為的是調解原先「視為理所當然」的後來差異。換言之，說話的對象不一樣了，當然呈現的手法也不同，這就是所謂的「讀者意識」（然則「自我感覺良好」者亦所在多有，另當別論）。在此態勢下，台灣美術研究的差異狀態之處理成為研究者的主要工作，創新觀點可能潛藏其中。甚至，沒有這種差異意識的研究者，其論文可能淪為中文內容的直譯，這是讓人感覺很可惜的。有了比較的、對位的詮釋策略及意識，書寫的態度、篩選的內容、敘述的手法等等都因此有了變異與融通，「海外的台灣美術研究」在此就可能有了創造性的價值，帶有跨領域的視野，並因此不同於「台灣的台灣美術研究」。在國內偶有聽到一些批評，認為到國外做各種台灣（或中國）研究是取巧或圖便宜的說法，這是對台灣美術的海外研究的誤解與表面的看法，忽略了潛在的新機；另一

方面，讓人感到錯愕的是，有些在海外以台灣或中國主題完成學位的人，回國後絕口不提其論文及專長是台灣或中國美術議題，不再碰台灣美術研究，甚至自居為國外學說專家。學術軌跡的轉向是自然的事，但是如此地明顯切割，顯然信心與誠信不足（在我看來，也許是一種壓抑或忽略，可能有更深層的論述與權力之間的潛意識焦慮）。尤其是高度「全球地方化」（glocalization）的今天，凸顯自身的文化內容，在差異與同質中取得平衡，是值得大大鼓勵的，無需掩飾甚或自我矮化。選擇台灣美術研究，就須認清是極為小眾及邊緣的領域，孤獨、得不到回應或少少的支持總是意料之中（若再加上文人相輕的遺緒，狀況更為嚴重）。在我的感覺，台灣美術的海外學位研究，大量的產生了有相當品質的論文，並且形成知識生產市場（中文及英文）的主要「貨源」。以筆者的經驗為例，我在英國所完成的博士論文《日據時期台灣風景畫中的殖民主義，後殖民主義與地方認同》（"Colonialism, Post-colonialism and Local Identity in Colonial Taiwanese Landscape Paintings, 1908–1945", University of Central England in Birmingham, 2002, University of Central England），算算前後大約參與了八次研討會[註1]，累積了許多寶貴的回

1.　Liao, Hsin-tien, 2001, "Rome in Taiwan?–Transporting European Visual Models to Taiwan", Unsettling East Asian: Interrogating Communication, Department of Media and Communication, Iowa University； 2001, "The Beauty of the Untamed–Adventure and Travel in Colonial Taiwanese Landscape Painting", Chelsea College of Art and Design and National Museum of History, Taipei； 2002, "Blurring–The 'Local Colour' Discourse in Taiwanese Landscape Painting, the 1930s-1940s", *Power, Knowledge Production, and Agency: Towards a Critical Taiwan Studies*, The 8th NATSA Conference, Chicago University； 2002,〈從自然的灣到文化的台灣：日據時代台灣風景圖像的文化表徵探釋〉「重返東亞：全球、區域、國家、公民」，文化研究學會年會； 2004, "Naturalistic and Distorted Natures: The Conception of Colonial Taiwanese Landscape in Visual Art and Surrealist Poetry" Some Like it Hot, Others Don't: Embodiment of Global Knowledge, The Ninth Quadrennial International Conference on Comparative Literature, Taipei； 2004,〈紛亂的認同與主體形構：台灣現代美術發展中鄉土思潮的轉變（1920-1990）〉，「主體‧地域‧變遷」國際研討會，亞洲藝術學會；2004,〈美好的自然與悲慘的自然：殖民台灣風景的人文閱讀－美術與文學的比較〉，「多元文化與後殖民空間國際合作與交流計畫：空間再詮釋」國際研討會，崑山科技大學空間設計系； 2005, "Hesitating to Approach the Homeland: The Transformation of Nativism in the Development of the Taiwanese Modern Art and its Significance of Cultural Amalgamation（1920~2000）" , *Difference, Democracy, Justice: Toward An Inclusive Taiwanese Society,* The 11th NATSA Conference, Colorado: University of Colorado at Boulder.

饋與經驗，各式論文出版約七次及一本論文集[註2]。換言之，海外的台灣美術研究的主題、想法直接地左右了我的研究活動及知識生產近十年，而其效應（包括座談演講、教學、論文指導或工作坊、審查與研究案等，到現在的國外客座教學）更是具體而微，遑論其持續的影響會是更久的。直到最近幾年，筆者的想法才有較明顯的轉向，但出發點仍然是從海外研究開始，無法切割。從這點看，以及我個人的省察，一個台灣美術研究者在海外的台灣美術主題之研究經驗及後來的發展軌跡，其所帶來的長遠衝擊，是不容小覷的，對個體及社群均是。在筆者之前，事實上在英國已有林芊宏於 1998 年以 "The Rise of Landscape in Provincial Taiwan: A Study of Western-style Painting in the Formation of National Identity"（University of East Anglia）取得博士學位。該論文極為詳盡地將日治時期台灣台、府展機制及創作情況整理、列表、分述，在檔案處理上下了極大的工夫，我的論文從中得益許多，唯一美中不足的是該論文沒有在學理上運用豐富的英國風景畫論（特別是社會批判取徑的路線）進一步推論國家認同和台灣風景畫的關係。賴明珠更早以日治時期的東洋畫主題於 1993 年以 "The Development of Eastern-style Painting（*Tōyōga*）in Taiwan during the Japanese Occupation 1895-1945" 完成碩士論文研究於愛丁堡大學。都任職於國立歷史博物館的謝世英以東洋畫及陳進為主題，採取後殖民理論及文化批判的角度，以及黃慧琪的 "The Evolution and Conservation of Taiwan's Aboriginal Art Heritage"，整合博物館學、人類學、文化資產與政策及當

2. 廖新田，2004，〈從自然的台灣到文化的台灣：日據時代台灣風景圖像的文化表徵探釋〉，《歷史文物》126：16-37 ； 2005, "Blurring: The 'Local Color' Discourse in Taiwanese Landscape Painting, the 1930s-the 1940s", 《史物論壇》1：129-151 ； 2005，〈美好的自然與悲慘的自然：殖民台灣風景的人文閱讀－美術與文學的比較〉，《多元文化與後殖民：空間再詮釋》。台南，崑山科技大學空間設計系，頁 73-89 ； 2006，〈近鄉情怯：台灣近現代視覺藝術發展中本土意識的三種面貌〉，《文化研究》2：167-209 ； 2006，〈再現台灣：台灣風景畫的視覺表徵〉，《台灣美術》65 期：16-31 ； 2007, "The Beauty of the Untamed-Exploration and Travel in Colonial Taiwanese Landscape Painting", in *Refracted Modernity: Visual Culture and Identity in Colonial Taiwan,* edited by Yuko Kikuchi. Honolulu: University of Hawai'i Press, pp. 39-65 ； 2010, "Naturalistic and Distorted Natures: The Conception of Colonial Taiwanese Landscape in Visual Art and Surrealist Poetry"（直接的自然和扭曲的自然：殖民時期台灣視覺藝術與超現實詩的風景觀比較）。《台灣文學學報》17：159-191。2008，《台灣美術四論：蠻荒 / 文明，自然 / 文化，認同 / 差異，純粹 / 混雜》。台北：典藏。

代藝術觀點考察台灣原住民美術的意義及重要性，及國家主義論述、原住民認同的複雜關係，都在澳洲完成其博士學位。在議題上，女性主義論述，是台灣女性研究者海外做台灣美術研究的熱門課題，在英國至少有三到四篇。在大陸，基於好奇、稀少性以及台灣美術自身發展的多變魅力，對大陸學術研究可能會有越來越強的影響。去年，中國人民大學博士生丁平到台灣藝術大學藝術與文化政策管理研究所交流，原本以中國書法美學為題，在修課期間見證了台灣美術的戲劇化轉變，不同於中國現代美術的發展，乃改以〈戰後台灣美術社會的嬗變與文化認同——從「地方色」到「台灣美術」〉為題完成論文。這篇可能是全中國第一本以台灣美術歷史發展為主題的博士論文，由於田野與資料都在台灣取得，因此觀察的距離更為貼近，議題之焦點掌握更為精確，史觀與視野摻有獨特台灣角度，雖然沒有更具獨到的創見（如兩岸比較的架構），但敘述謹嚴、架構完備，是很好的台灣美術研究的開端。至於是不是「海外」，此時已無甚緊要，同與異的產生與局面的打開，可能更為有意思。以上僅是筆者有限的了解，這個課題有待進一步調查。

除了學位目的，少數散居世界的台灣學者也在一些時間點投入了台灣美術研究的領域。由於其學術經驗的加持及環境的不同，這些成果有一定的面貌與深度，甚至發展出一定的學術視野與廣度，相當有參考與影響的價值。以我手頭上現有的資料，郭繼生是其中的佼佼者。他在 2000 年出版的 *Art and Cultural Politics in Postwar Taiwan* 著重以台灣政治社會發展為綱，深論台灣美術所相應的風格與主題變遷。書名首見「文化政治」，雖對該詞（相對於當今文化研究概念下的充分界定）沒有更具體細緻的定義與內化，但足以帶動讀者對台灣美術研究軌道轉向的積極想像。文化政治，一種論述權力觀察下的文化生態考察與批判，這種觀點特別能對台灣美術發展有相當貼近的析理功能。只是，在台灣，圖像美學的傳統「成見」既深，而社會文化分析取徑又容易將美術看待成附庸（這裡牽涉到社會界定下的「社會美」的討論，需另文再論），不易把持其平衡點。筆者去年出版的《藝術的張力：台灣美術與文化政治學》論文集，雖說不是有直接對話之意，其巧合也算是一種思考轉向的有趣呼應。去年 （2010），一本 *Contemporary Art in Taiwan after 1987: On the Evolution of Four Cultural and Artistic Tendencies* 出版（LAP LAMBERT Academic Publishing），書名指涉主題龐大，實則內容只有 45

頁（全書79頁）。該書以陳景容、吳天章、謝鴻均、吳武鼎（瓦歷斯・拉拜）為取樣，分別代表四種創作類型，在摘要中稱四位為「典型精華的藝術家」（the quintessential artists），「確認他們的藝術創作表現完美地反映台灣社會政治的變遷」（it is confirmed that their creative artistic expressions reflect perfectly the societal and political changes in Taiwan），「而且展現最偉大的自覺」（also show the greatest self-awareness）。不論在問題意識、研究方法及理論架構、取樣上都有嚴重問題，全文引用偏狹，學術寫作的基本要求也不足，視為初論介紹也沒有全觀方位，以此面貌出版實在令人遺憾。以當前台灣美術研究資料頗為豐富的情況下，實在可以有更多的揮灑與深度發揮。

其次，對不諳中文的外國讀者而言，依賴英文的資料閱讀成為了解、分析台灣美術的依據，一些散置的台灣美術研究翻譯，也扮演一定的傳輸角色。例如 *The Chinese PEN*（*TAIWAN*）（《當代台灣文學選譯》）在 1998 年秋季號有顏娟英的 "Between Modern Art and Ethnic Consciousness: Huang Tu-shui, The Forerunner of Modern Taiwanese Art"（〈徘徊在現代藝術與民族意識之間——台灣近代美術史先驅黃土水〉），以及 2004 年夏季號有陳慧坤專論兩篇。The Taipei Chinese Pen（《當代台灣文學英譯》）2007 年秋季號翻譯林育淳的 "Chen Chin's Artwork in the 1930s: Beginning with Leisurely from the TFAM Collection"（〈1930 年代的陳進——從北美館所藏 1935 年《悠閒》談起〉，頁 76-99）。但其傳播效果有多少，尚有待觀察。強調以雙語型態出版，台灣美術的對海外推介，有不可磨滅的功勞。特別是筆者目前在國外任教，面臨最大的困難是英語教材的嚴重匱乏，這是國內藝術教學所無法體驗的。也許我們需要一個如同台灣文學翻譯的大型而長期的計畫，將重要的台灣美術研究成果與文獻有系統地譯介成英文，以打造國際交流的平台。雖說藝術無國界，藝術論述是有其語言媒介的疆界存在。近年來，台灣當代藝術國際展覽及文獻有越來越多的雙語言出版意識與更有系列的行動，雖然是苦功夫，但影響深遠，是很好的策略，可吸引更多非中文研究者的參與。

外國學者的台灣美術研究，也是少眾。首先，很自然地，一種好奇的眼光讓我們不禁詢問：「為什麼做台灣美術？」這裡有很有趣的言外之意與自我認知的設定。其次，我們（作為被討論的「他者」）會有興趣想知道「他們」如何討論「我們」。我群與他群的差異讓這裡的台灣美術議題，不論內容是否只是重組或有更

新的看法，都頗為新鮮。被別人討論，總是有些意思的；更積極的意義是，在他人眼中，其關注的焦點，我們的「長相」及價值所在是甚麼，有甚麼差別，是第二個好奇。早年外國學界的台灣美術研究極為稀少，可謂鳳毛麟角。姜苦樂（John Clark）1986 年 "Taiwanese Painting and Europe: The Direct and Indirect Relations"（收錄於政治大學國關中心 China and Europe in the Twentieth Centry，頁 43-60），1987 年於 Journal of Oriental Studies 25 卷 1 期發表 "Taiwanese Painting under the Japanese Occupation"（63-105 頁，後來被翻譯成中文發表於台北市立美術館《現代美術》），及 1988 年法文版 "La peinture à Taiwan après 1945: le context politique et économique"（Études chinoises 7 卷 1 期，頁 29-63），算是相當早而連續的三篇文章。然而這些文章的內容在現在看來並不出新，主要摘述謝里法的資料，描述多詮釋少，沒有來自外部觀點的深刻評論，是頗為可惜的。John Clark 在後來 1998 年的 Modern Asian Art（夏威夷大學出版社）宏著中，提出特殊的亞洲觀點，從現代性出發談亞洲社會政治氛圍下亞洲美術的主體及意涵，有別於西方中心和後殖民論述下的附庸與壓抑角色，是有其體系化與合法化亞洲美術的企圖，台灣現當代美術的發展也被放入其中討論，如楊茂林、吳天章的作品。除了重新書寫亞洲美術脈絡，John Clark 最可貴之處，至少是我個人的觀察，在於他不斷思考亞洲美術的宏觀理論價值之所在，並試圖定位亞洲美術在現代主義下的主體性價值，因此有相當強烈的建構「亞洲藝術理論」的色彩與野心，1998 年的 "Open and Close Discourses of Modernity in Asian Art"（刊錄於其所編輯的 Modernity in Asian Art 一書中，同時也收錄顏娟英的 "The Art Movement in the 1930s Taiwan" 及郭繼生的 "After the Empire: Chinese Painter of the Post-War Generation in Taiwan"），是有相當啟思的。規劃六年之久，於 2007 年出版的 Refracted Modernity: Visual Culture and Identity in Colonial Taiwan（夏威夷大學出版社）是近五年來海外台灣美術研究較有規模的計劃。主編菊池裕子（Kikuchi Yuko）邀集台、日九位學者分別探討日治時期的美術、建築、工藝、原住民文化（台籍學者有顏娟英、傅朝卿、胡家瑜、賴明珠及廖新田，日籍學者除了主編還有 Watanabe Toshio, Shimazu Naoko, Kojima Kaoru），以「折射現代性」及鄉土主義的現代再生意涵貫串全書，這種觀點呼應晚近視覺文化研究潮流，將社會文化議題置於美術的討論之中交錯對話。觀念的辯證成為美術研究的重心，不同於著重作品分析與藝術家生平的討論。這種另

關蹊徑的做法,其實也暗示著台灣美術的海外研究走向不同的方向與關懷。我們說自己、別人看我們在此有了不同的角度與關懷。Mark Harrison,一位在海外做台灣研究的「老外」,提出台灣研究應由認識論(epistemologies)的意涵出發,反對實證主義式的台灣研究,亦即只滿足於經驗調查與因果描述,是無法讓台灣研究深化的。[註3] 諷刺的是,文中多所批評的是台灣學者,而作者更有旁觀者清的自覺和自省。因此,以接軌世界美術社群為目標或將海外的台灣美術研究置於台灣研究下,可能會有方向上及內容的差別,值得仔細探討。

全球化策展潮流下,台灣現代美術進入國際策展機制中,加以國內各美術機構積極的國際化交流作為,引起了一些迴響。國外策展者的介入,讓台灣當代美術的曝光度提高,而台灣社會極度張力下的藝術張力也引起了國外研究者的興趣。以澳洲為例,1995 年因展覽而出版的畫冊 *The Contemporary Art of Taiwan*,以台北市立美術館及雪梨現代美術館的合作模式,邀集數位資深台灣美術研究者,以及澳洲學者的穿插其間對話(台籍有王秀雄、蕭瓊瑞、林惺嶽、羊文漪、黃海鳴、馬森、Victoria Lu Rong-chi,外籍有 Nicholas Jose, Geremie Barmé, Deborah Hart, John Clark, Joan Stanley-Baker),在我看來,是相當成功的研究展覽呈現。2004 年的《正言世代:台灣當代視覺文化》(Contemporary Taiwanese Art in the Era of Contention),是另一次國際合作的方案(台北市立美術館與康乃爾大學強生美術館),收有三篇重量級的文章(顏娟英、蕭瓊瑞、潘安儀),客座策展人潘安儀的專論之藝術社會觀點的考察架構非常鮮明,而「視覺文化」一詞的提出(英文並未同步出現),更早於 2007 年上述的 *Refracted Modernity*。在視覺文化的標定下,台灣當代美術的研究,似乎和國際美術研究有接軌之勢。目前,策展過台灣當代藝術 "Face to Face: Contemporary Art from Taiwan"(2005), "Islanded: Contemporary Art from New Zealand, Singapore and Taiwan"(2006)及 "Penumbra: Contemporary Art from Taiwan"(2008)的澳洲籍策展人麥書菲(Sophie McIntyre),在台灣做過紮實的田野調查,同時長期關注台灣藝術動態並不斷撰文深入評析,目前正在撰寫 1980 年代至今台灣當代藝術、展覽機制如何衝擊認同政治與台灣意識的博士論文,相當期待。策展兼研究的型態,一種藝術的行動研究法,在未來將會有一定的成果及效應,也同時說明以現役的藝術家、作品、台灣社會近況為考察對象的台灣當代美術研究和以檔案、歷史為主軸的台灣近現

代美術研究將有其作法、觀點、目標上的分歧。

　　離開台灣做台灣美術研究，不論台灣人或外籍人士，不論以中文為思考架構或以其他語言表達，都面臨文化意義上相似（similarity）與差異（difference），或同質（homogeneity）與異質（heterogeneity）的挑戰或困境。這些衝突的調解，成為文本內部創造性價值的所在，或者是失敗的主因。正確掌握美術文本內容或編年（也就是再現自我）已不再是主戰場（但仍然是重要工作），而是史觀與文化、美學觀的鋪陳與辯證、理論與方法論的整合與出新，更重要的是關係的呈現。台灣美術研究，因為它的邊緣性（heterodox），反而有朝向核心價值（orthodox）的動能與驅力──一種獨特的台灣文化特質，扮演關鍵的少數。這種不斷游移的性格（相應於所謂的海島性格與海洋文化）、關係性的考量，使得台灣美術的再現（雖尚未形成系統），有了有趣的變樣。以台灣為核心的美術思考，在我看來，逃不出這種美麗的、矛盾的宿命：瞬息萬變、不確定、衝突、多義多因與雜音重重……這是個熱鬧、多采的文化區域。那麼，深耕的問題，如「要不要經典化（canonisation）台灣美術，如同歐洲美術史？」就變成「台灣美術研究」（包括本島與海外）的另一個嚴肅的課題了。（原載於 2011《臺灣美術》84：34-41）

3.　　Harrison, Mark, 2006, "Epistemologies", chapter one in *Legitimacy, Meaning and Knowledge in the Making of Taiwanese Identity*. New York: Palgrave Macillan, pp. 1-21.

批評的視野

楊英風的「生態美學」與台灣當代藝術中的「社會介入」：關於「社會造形」的一些想法

〔摘要〕

　　楊英風是台灣知名的雕塑名家，創作多元豐富，在體裁、題材、材質上展現其創新與創意的創作力道，他也是朱銘的啟蒙導師，在台灣美術史上留下一段師生佳話，更為台灣雕塑歷程創造無以估計的資產。除此之外，楊英風是一位有社會使命感與教育理念的推動者，在純粹藝術創作與應用美術的投入，質量均佳。和他的藝術成就相較，他所提倡的「生態美學」反映出美學介入社會的積極行動，當代藝術觀點中的「社會介入」（social intervention）主張不謀而合，顯見其前瞻的視野，值得吾人再度探訪與深思。楊英風關心藝術對社會的實質影響力，強調藝術所構成的環境景觀效應與視覺文化衝擊，因而致力於藝術與文化工程的打造，在文創與美感教育之意識有如此高度共識之下的今天，他的這些看法可謂先知卓見。楊英風的造形觀念有著強烈的社會意識與群眾美學教育的使命，他主張從傳統中國文化中萃取、轉化造形元素，以這種既傳統又現代的造形做為帶動文化環境的觸媒，達到藝術教育的目的。當一個藝術造形被放入社會中，它將以類似語言或符號的方式，進行審美的判斷，對話、串連……最終形成社會造形。觀看是思維的一體兩面，因此造形的意義是溢出其自身造形的界限的。藝術家的造形創造，有多種功能，更具集體的社會意涵。藝術家之於社會的專業能力貢獻，是社會造形。如果我們把複雜幽微的社會造形視為廣義的造形、極大化的造形，把造形社會化，那麼兩者之間的距離，並沒有那麼遙遠。

關鍵字：台灣美術、楊英風、生態美學、當代藝術、社會介入、社會造形

▍藝術的社會介入

在台灣美術史與台灣藝術家社群中，撇開藝術品質與成就的討論，像楊英風那樣有如此強烈而鮮明的社會使命感、美學理念建構與堅毅的實踐力者，恐怕無人出其右。可以說，「生態美學」宣言總合了他的主張，也成就了他作品的方向與風格（不容諱言，也可能框限了他的創作面貌）。在如此嚴謹的思考與創作相互推證之下，他的知行合一反映了那個時代藝術家的社會行動典型，相較於此，全球化潮流下台灣當代藝術的「社會介入」（social intervention），又是另一種時代氛圍下的文化產物。如果把台灣美術史視為一個不斷演化、增生、跳變的多元軸線，以 70 到 80 年代的楊英風為代表，和 90 年以後台灣當代藝術家的社會議題創作，不論採取何種路線，或批判或嘲諷或無端，也許可以構成一個有趣而有意義的連繫與對話，並激盪出本土的藝術論述。

這樣謹慎的說詞，對藝術史的一般看法而言，有些奇怪。藝術探討，不論傳統與現代，本土與域外，其實是潛在的地區藝術史的鋪陳：過去的藝術批評是現今藝術史的基礎，現在各式的藝術討論將成為未來的藝術史的架構。這種歷史意識、社會脈絡意識讓時代潮流下各式各樣的藝術作品與藝術家之價值和美學意義結合起來，這是「藝術意義」的重要基礎與認知。簡言之，愈是要讓當代的藝術創作凸顯其價值與意義，愈是要「刻意地」回顧、重訪過去那個社會脈絡下的相似行動。即便沒有直接的對應，也可以在這種關注的梳理下，有了更高的視野與深刻的角度，並凝鍊出可能的內涵。回過頭來，過去的藝術作為也因此有了更具脈絡的意涵。很少有作品或藝術論述，在沒有脈絡或位置的標定下，可以有較豐富的意義呈現，或回應，即便這種解讀可以有不同取向與版本。不論宏觀或微觀，集體或個別，主體或它者，這樣的「脈絡化」作為，具有藝術方法論（同時也是藝術史的方法論與理論方法論）的意涵。在作品之間、風格間、藝術家與社群間，因為歷史意識（但我要強調這絕非單線的目的論），因為脈絡考量，才有著這種潛在的對話。

現當代台灣美術的探討，尤其是當代藝術，在我閱讀與研究的經驗裡，上述本土化脈絡的思辯較為薄弱。往往以「接軌國際」成就了台灣美術新風貌，而「全球化」是最大的藉口，因而歷史意識與脈絡的匱乏就變得理所當然。對這種

現象的檢討與省思，可見於 90 年代的藝術評論的轉向、美術的台灣意識之西化或本土論戰，以及最近又再度被掀起的藝評過度「學院化」的評議。其討論成果頗豐，引起的回響亦廣，但都甚少觸及「歷史意識作為理論方法論」與溝通平台的層面／次，失去了深刻化台灣美術史研究的先機。在我的觀察與一些議題研究的碰觸中，不少台灣的台灣當代藝術論述，不論人與事的探討，西方理論與思維（以歐洲為尚、又以法國為主）成了內容的主要參考架構。「架接」、「雜混」等等又是「後學新論」（後現代主義，後結構主義，後殖民主義）中極有力的詞彙，連差異與相似的考量都不用分別。任何被討論的藝術人、事、物，都可被輕易的丟入這個「超現實」的情境中，進入「學術的夢境」編織囈語。筆者坦言，因為留學的經驗與研習當代西方思潮之故，我曾有過這種困惑、徬徨與迷失，即便做的主題是相關台灣美術研究。老實說，前述的思維模式讓我感覺不舒服、不對勁，我感覺自身不斷地「異化」、移位、拆卸。我老是問一些再簡單也不過的笨問題：某位台灣當代創作者、作品和福柯、德希達、薩伊德等等有什麼關係？理論大師們討論過某些台灣的藝術？如果有關係，那是什麼樣的關係？理論的啟發、聯繫？直接、間接？如何形成這種關係的合理連結？還是「運用之道，存乎一心」？如果拋棄不用，研究還做得下去嗎？雖然問題明白，但卻不容易回答，尤其是立場（特別指價值判斷與文化對位的問題），常傾向兩極對立（如西洋美術、台灣複製）或極端同質化（高度全球化與國際化下的均質、同一）。重點不是拒絕任何理論觀點的接觸互動或啟導，而是如何恰切的置放這些差異與相似，讓它們在刻意的對話中逐漸脈絡化。

我認為重視重建藝術歷史本土化脈絡的價值，可以和緩這種失衡，更積極的是建立藝術意義的所在，我的意思是本土的論述意義。要強調的是，這種歷史意識的理路，不只是陳述、整理當事與當事人的直接背景，而是依持一種歷史的發展高度，企圖進行比較、對照，在看似不相干的時間膠囊裡，建立起連繫，因而藝術意義的所在會因此而被鎖定，並開發其可能的實質內涵。

花這麼長的段落談論，看似和本文主題無關，實則在強調本文的目的不在整理楊英風的生態美學內容，而是回頭審視他的主張，在台灣當代藝術中高度的「社會介入」議題中（不論以何種形式表達，如裝置、新媒體、表演藝術或平面創作等），展覽機制與論述又如此富有實驗性的情形下，如何有著歷史脈絡上的

意義連繫或對話，而不是純粹以全球化脈絡做為詮釋的基底，因而也許有更特殊的本土化情境，讓楊英風這位高度關懷台灣社會的創作者和同樣具有社會關懷，但走向不同的台灣當代藝術創作者，重新藉此一假設平台相遇、對話。這和一談及台灣當代藝術創作，則以全球化角度為參酌有所不同，因為這裡欠缺了前述的地域美術史意識，因而藝術的意義也就薄弱、分散了。平白地說，這個道理誠如近日一位讀者投書談賽德克電影的感想：「如果連我們都不說不看自己的故事，不關心發生在周遭的事，便失去了文化詮釋權」。[註1] 我更要說，我們失去了寫自己藝術的故事和看法的機會。筆者要重申，這種看法來自理論方法論的省思，而非本土文化在意識型態上的作祟；是基於藝術研究的考量，不是政治立場的主張。刻意地將過往的本土藝術論述和同樣地域單位的現當代的藝術現象連帶，若有政治取向，無寧說，是「文化政治學」的操作，將文化視為意義詮釋的競技場。

　　台灣 20 世紀以來當代藝術中的「社會介入」探討，如果從楊英風 70、80 年代所倡導的生態美學來看，可能有不同的解讀與評價。反過來看，台灣當代藝術的社會文化運動，在楊英風這位先行者的痕跡下，會有異於全球化解讀的本土脈絡重整嗎？這種交互的歷史關照，讓本土美術的歷史模型，以及對這種模型的思考，更為自主（或說：有其主體性）。最後本文也要反思所謂「社會造形」（美術造形的社會意義／社會脈絡下的造形意義，一個複合辯證的概念）如何因著時代的演變而有所不同。

■ 楊英風的藝術教育宏圖

　　楊英風是台灣美術史中少見地專注於「藝術計畫」的藝術家。在各種文獻中，筆者認為最有意思的，是他的演講、訪談與規劃書，它們真切而鮮活地反映了他的真性情與行動的準備，一個熱誠、充滿文化理想性與強烈實踐力的藝術篤行者，能看出他為台灣所規劃的藝術國度與美學烏托邦之藍圖。因此，無寧說，

1.　簡啟洵，2011/10/17，〈咱的文化——找回文化的解釋權〉，《中國時報》。http://news.chinatimes.com/forum/11051402/112011101700004.html ［瀏覽日期：2011/10/17］。

除了藝術創作者的身分，他更是個台灣藝術的規劃師，企圖打造台灣藝術的理想國度。從他所提出來的各種美學、文化與創作理念，可以看出這種貫穿的高度與視野。

　　整體而言，他反覆圍繞著一些關鍵觀念，並有系統地建築他的美學理想：都市景觀、立體造形、現代中國文化與生態美學。這些觀念容或在不同的時間點出現，但如果把這些關鍵詞邏輯地連貫起來，大致是：「現代都市景觀大都缺乏藝術性的考量，因此開創以中國傳統文化為基礎的現代立體造形，彌補、改善以科學為主導的西方思維，就能為本土發展出與自然共生的諧和環境，此即為生態美學（或謂中國生態美學，或宏觀美學）。」這個命題裡有觀察、有批評、有做法、有步驟、有層次，並且具體而微地鋪陳，形上與形下互通，更有革新之理念為後盾，整體看來是頗為完整的。檢視上述的命題，「楊氏美學」風格是相當鮮明的：他定義景觀的形上／在地功能，以區別於西方風景的形下／表象指涉，並強調景觀的文化與精神層面；藝術在此意義下應該是應用的藝術、對社群有正面教育與涵化作用的藝術；他認為藝術為人生服務，是整體的功能，和西方的獨善其身（所謂之個人主義）不同；他認現代都市在科學獨霸的態勢下，生活環境之景觀變得冰冷可憎、乏善可陳；他更認藝術家可投入這個拯救的工程，以重拾中國文化精髓作匡弊的良方──因此，各式的藝術工作者負有「成教化，助人倫」的使命。好的中國立體造形，在公共空間裡呈現，可促成和諧的社會、轉化固有的優良文化形式並與自然和諧共生，這就是中國文化的生態美學，對應了中國文化的生活美學態度與哲學態度──從可見的空間，也就是地景（landscape）到不可觸及的形上宇宙意義，即生活景觀（lifescape）[註2]。最後，中國生態美學朝向自然、樸實、圓融、健康的終極目標。特別值得注意的是，楊英風所提倡的造形（或中國文化造形）和 70 年代美術鄉土運動所提議的文化造形其內容是不同的，雖然立意都在文化運動、社會改革。在拙作〈美學與差異──朱銘與 1970 年代的鄉土主義〉指出，美術鄉土運動所提議的文化造形運動乃是由王淳義首議（他界定「文化造形……是通過各種官能感動，潛移默化，重塑自己民族的尊嚴……文化造形的完成形式，就是使有益於我們大家的『美學』貫穿所有生活環境中的文化形式體系。」）蔣勳、孫慶餘繼其後大力倡導「文化鄉土寫實造形運動」。其基調必需是民族的、寫實的，因此在當時的蔣勳筆論下，趙無極的抽象和貝聿銘

的海外成就都是虛假無根的創作；這也延續先前蔣對朱銘離開鄉土造形創作（寫實木雕及水牛主題），開始進入半抽象的太極造形之嚴厲批判。楊英風曾於訪問中為他的愛徒抱屈，認為朱銘創作的轉向是自然的且超越的。這裡可以看出，楊的文化造形觀念雖執著於中國文化淵源，但他也明白的表示傳統形式的直接挪用並不合時宜。現代是需要再造傳統質素，轉化傳統造形，因此精神上和傳統與自然呼應，但形式與材質不一定拘泥於特定格式，如鄉土美術者主張的「一定要鄉土寫實造形，其餘免談」。楊英風創作的開放態度同時可見於他在材質上與形態上的多元與彈性，但文化精神與創作意念始終都是中國文化的。

他在其論述中似乎認定現代建築（西方概念下的產物）總是不美，因此亟需雕塑的造形予以調和，這種「外掛」而非「內含」的邏輯，假設了建築無能獨立為環境營造美感的功能，視建築為純粹科學，建立於冰冷、讓人窒息的力學結構之上，讓環境變得不友善、充滿了非人的氛圍，必需依賴雕塑藝術予以裝飾，環境美感的責任因此有賴立體雕塑家來擔綱。我們可以想像，當建築家面對藝術家，若是在這種命題下，是知遇還是尷尬？這種論點，明顯地有利於景觀雕塑家但不見得為所有的建築設計者所接受，至少會受到「建築也是大型景觀雕塑」的挑戰。我們當然可以理解，這裡有時代的條件限制。事實上，楊英風相信藝術環境是分工與團隊合作下的結果，沒有一種藝術專長可獨立完成，這和個人主義式的藝術創作不同。他為現代都市建築（與建築師）設想了兩種專業來彌補其不足：造形雕塑師與環境造形家，分別由學院中的雕塑藝術學系和景觀藝術學系來培養專才。細看他的專業培育課程規劃（註3），其中的字字珠璣含義，與上述的命題陳述與假設頗為不謀而合，相當真切地反映他的美學態度。

一、探究中華立體美學的精奧，發掘人與自然和諧相生相成的途徑。
二、謀求東方……精神史觀與現代西方科技的……物理性史觀的調和……齊驅。

2. 楊英風，〈大乘景觀──邀請邀遊 LIFESCAPE〉，1997，www.yuyuyang.org.tw/%e8%aa%8d%e8%ad%98%e6%a5%8a%e8%8b%b1%e9%a2%a8/theories〔瀏覽日期：2014/8/1〕。

3. 楊英風，1972，〈中國造型藝術學院規畫草案〉，http://yuyuyang.e-lib.nctu.edu.tw/〔瀏覽日期：2014/5/8〕。

楊英風　緣慧潤生　1996　不鏽鋼　600×215×582cm

三、推展立體藝術教育……推向未來的生活空間有意義的創造。
四、糾正……彌補工業化、商業化……化解冰冷，調理零亂，滋育社會的生機。

　　同時，這裡明顯可以看到一種東西方文化二元對立的張力。在他的美學邏輯中，中國造形總是在西方造形的缺陷下更襯托其重要性與特殊性。他認為西方現代造形之激進、批評的形態，是霸權、慾望與個人主義的表現，反觀中國造形則是：「表現單純和諧、健康圓融、慈悲關懷、宏觀樸實的精神智慧」[註4]。

　　楊英風以行動與觀念積極介入社會的企圖，在其文論中非常清楚地反覆出現。這種以造形進行環境改造的社會介入和 90 年代當代藝術的社會介入理路非常不同。當代藝術積極介入社會的意涵，不論是即興的邂逅，環境場所關係的改寫或對抗式的挑釁，其基調也許是嘲弄、挑逗、揭露、去脈絡／再脈絡化。以藝

4.　楊英風，1997，〈論景觀雕塑表現環境藝術與區域文化——借景開蘭兩百週年紀念環境規劃製作實例〉，
　　http://yuyuyang.e-lib.nctu.edu.tw/　〔瀏覽日期：2014/5/8〕。

楊英風　梅花鹿　1962

術創作為媒介對關照社會的行動表現，介入顯示了異質的交流，並且保留雙方互動下可能的結果。在此，藝術介入的行動可以說是強調多重的互動面向或層次之過程。延伸而言，介入也是一種對人群社會的態度、主張與戰鬥策略，一種時間的攪動，是對單一立場的超越，接近文化政治學的操作，不一定以完成藝術作為（特別是作品）為最終目標。介入作為一有意義的行動，突顯當代藝術創作者重視以針砭的方式參與社會、改革社會，以議題為導向，更因著創作形式的多元，

不再以開創造形為主要任務。筆者過去曾嘗試為這兩種創作類型的藝術批評進行模式的比較，大致獲得以下的對照（文化研究藝評 vs. 藝術批評）：主題 vs. 對象（作品），理論 vs. 歷史，批判 vs. 詮釋／判斷，大眾 vs. 菁英，精緻與通俗 vs. 精緻藝術，生產過程、時空關係 vs. 創作者及作品為主，文本／符號 vs. 圖像，思維 vs. 感官，社會／文化 vs. 藝術世界，反思 vs. 投射，除魅 vs. 神聖化，社會／分析 vs. 政治—機構／知識，杜象主義 vs. 葛林柏格形式主義。這個對照模式的文化研究藝評對象包含當代藝術的社會介入，但若以楊英風的生態美學檢視，這個模型並無法適用，例如：大眾 vs. 菁英，因為楊英風的立體公共藝術同時也訴求著大眾，但又相當堅持精緻藝術主導的看法。「文本／符號 vs. 圖像」、「杜象主義 vs. 葛林柏格形式主義」，可以說是藝術的社會介入和生態美學兩個較為典型的對照。「文本／符號 vs. 圖像」說明了，當代藝術之焦點，文本的敘述、事件的演繹比造形的開發來得更為重要，例如裝置藝術與表演藝術，或多媒體（註5）。或者，可以這樣看待，當代藝術的造形觀有了更為複合式的界定，社會美學的基礎則從視覺形式轉向多感官形態，因此造形不必再有形體，而是一種包含著意義與訊息的符號傳遞，一種流動的狀態；造形也不再以創造感官美感為終極目標，而是挪用思維、觀念等非形體化的媒介，展現的場所也因非固定的形體而不確定，加上策展觀念與機制成為展覽的主導，作品不再是藝術意義及其詮釋的唯一來源，或主角（當然，作品的角色在某些環節仍然是撼不可動的，如藝術市場）。

　　楊英風的造形有著強烈的社會意識與群眾美學教育的使命，不只是個人創作的動機。他主張從傳統中國文化中萃取、轉化造形元素，以這種既傳統又現代的造形做為帶動文化環境的觸媒，達到藝術教育的目的。教化的考量是非常明顯的，因此他的創作方向與風格也頗為一致而集中。另一方面，當代藝術動員、召喚群眾的企圖更為積極，但提供的媒介不再以造形為核心，以沒有明確造形的社會素材營造既連繫又異質的「社會景觀」──一種在脈絡中跳脫脈絡的視覺震撼。

5. 廖新田，2010，〈台灣當代藝術評論中的當代思潮介入：朝向一個文化研究的理念探析〉，《現代美術學報》20：11-36。

▎小結

　　我們還需要造形嗎？楊英風所倡導的「中國文化造形」觀念、70年代鄉土美術運動者所倡議的「文化造形」在以當代藝術為主流的藝術環境裡還有存在價值嗎？如果我們相信，藝術的主要感知管道仍然是視覺，即便是當代藝術的景觀，對我而言仍然是複合式的造形，因為後者的再現形式仍依是視覺化的思維。當一個藝術造形被放入社會中，它將以類似語言或符號的方式，進行審美的判斷，對話、串連…最終形成社會造形——一個社會的「視覺共識」。造形絕不只是形，是視覺再現系統的外顯，我們在眾多選擇中（媒介、呈現、主題等）找到最能感動與認同的再現。從視覺文化的角度而言，觀看是思維的一體兩面，因此造形的意義是溢出其自身造形的界限的。楊英風堅信造形的功能是具有文化效應的，對筆者而言，這是非常真確的看法。由此可見，楊所戮力推動的有美學影響力的造形（一如英國形式主義之「有意義的形式」），具有強烈的「造形思維」涵義，亦即，造形的功能不只是用於承載視覺符號，造形自身即是美學思維的另一面，是「思維的造形」，不是如基礎造形僅限於為進一步的藝術主題服務。就此而推，藝術家的造形創造，有多種功能，更具集體的社會意涵。藝術家之於社會的專業能力貢獻，是社會造形。在個人之創造自由與集體的文化約束之間，對他而言，並不衝突，更可能是互補。2011年英國《藝術評論》（Art Review）將艾未未列 年度最具影響力藝術家的第一名，象徵藝術家走出美術館的藩籬，把社會當作是更大的展覽活動場所，而創作不再只是單純的美學活動，藉由社會介入，藝術家因此擴大了藝術的定義與範圍。但，我們同時還是要嚴肅地從本文主題思考一個簡單的問題：沒有造形生產的艾未未，會是現在的艾未未？如果我們把複雜幽微的社會造形視為廣義的造形、極大化的造形，把造形社會化（或社會運動化），兩者之間的距離，並沒有那麼遙遠。

　　就此看來，造形並非終極目標，但造形不可或缺，沒有造形觀的創作，可能因此拆卸了它自身的舞台，而藝術空間也就無以為繼了。藝術家以何種脈絡與意識作創作的參照，基於創造性的目的，也許沒有如此嚴格的考量；但藝術研究與論述若缺乏這種歷史脈絡的意識，將會有文化位置的挑戰，即便用藝術革命的託辭，也無法逃避這個使命與宿命。

　　藉著楊英風的生態美學與文化造形來反思台灣當代藝術的創作與社會意義，本文僅點出問題，鋪陳問題意識，並簡要地提出初步看法，盼日後有機會持續深論。（原載於2012《雕塑研究》12: 1-17）

陳澄波藝術中的摩登迷戀

〔摘要〕

　　現代即「摩登」，在日治時期是 modern 的直譯，指涉日常生活風格、建築與設計、計畫與系統等等現代的呈現，和傳統或民俗有相對的意思，同時是西式、新潮的指涉。台灣歷史中的「摩登」概念成為現代化與殖民現代性研究的另類思考。風景畫的興起和現代性有密切的關係，而台灣風景畫的發展有著前述殖民的現代性情境。風景畫除了描繪美景，還能展現一種視覺上的宣稱：對特定主題、地域、人與物、自然元素、構圖等的特定再現，顯示某種偏好與關注，例如現代建物、特殊圖騰。類似這種現代化的設施在台灣風景畫中成為不可或缺的視覺符號。它們反覆出現，宣告了新式生活環境的到來，這種特殊的視覺展現成為一種「摩登奇觀」。日治時期台灣藝術家大量地納入現代化設施於畫作之中，陳澄波雖不能說是第一位或唯一者，但可說是最「執迷不悟」的畫家。他對電線杆的描繪在於強調構成的特性：帶有導引的功能與戲劇性的效果，因此有著特別醒目的視覺焦點。在取景入畫的過程中，自然與文化融合成新的美感秩序。然而，這種題材的取用，除了描繪現代化的台灣地景以及地方認同感的營造之外，也指向陳澄波的內在創作探索：運用電桿等現代建物與自然物件的線條特性開創畫面中更複雜的「空間皺褶」，以容納其風景的空間敘述，以及風景構圖的研究計畫。電桿因此有符號與形式的雙重意涵：前者是透顯台灣風景的現代性，後者是藝術創作者最關心的空間營造議題。

關鍵詞：陳澄波、摩登（現代）、殖民現代性、奇觀、風景圖式

我已經注意到，那些長度適中的柱廊與林蔭道，
無可比擬地會比它們過長時更為壯觀。

——柏克‧艾德蒙（註1）

▋風景畫的現代性與殖民現代性

　　西方風景畫的興起和現代人面對生存環境的心態有關。不再恐懼自然、也不必把自己關在「封閉花園」（Hortus Conclusus）裡享受有限的景緻。能自在地在戶外欣賞風景是現代風景觀念興起的第一步。搭配科學方法的輔助，由其是透視法以及對光線、空間結構的掌握，風景畫成為現代社會再現人自身與環境的一種特定的視覺親密關係。（註2）更有甚者，風景畫不僅呈現悅目的景緻，也反映生活空間、旅遊、烏托邦想像、甚至是權力等等現代性觀念的範疇。也因此，有論者謂風景畫參與了現代性計畫、民主與自由。（註3）可以想見，我們對人文空間的想法與評價將或隱或顯地在風景畫中展現出來。殖民情境中的風景畫甚至呈現了異於西方的另一套語境：探險、發現、文明、異國情調、殖民現代性（colonial modernity）等等是解讀風景的權力形構的重要概念，因而發展出另一套思考風景畫的路徑。（註4）總之，殖民社會的景觀被反映與表達在風景畫之中，成為一種特殊的「風景奇觀」（the spectacle of landscape），其實也是「摩登奇觀」。（註5）此時，現代性的計畫在殖民關係中是焦點。對殖民者和被殖民者雙方而言，現代性強調了殖民的必要性並柔化了宰制衝突所引發的緊張與對立，更重要的是導引至現代

1.　柏克，艾德蒙（Burke, Edmund），林盛彬譯，2011，《崇高與美之源起》。台北：典藏，頁107。

2.　肯尼斯‧克拉克（Kenneth Clark）著，廖新田譯，2013，《風景入藝》（Landscape into Art）。台北：典藏。

3.　House, John, 1995, *Landscapes of France-Impressionism and its Rivals*. London: Hayward Gallery, pp.12-29.

4.　Mitchell, W. J. T., 2002, "Imperial Landscape." In W. J. T. Mitchell ed., *Landscape and Power*. Chicago: University of Chicago Press, pp. 5-34.

5.　參閱廖新田，2008，《台灣美術四論：蠻荒／文明，自然／文化，認同／差異，純粹／混雜》之第一、二、四章。台北：典藏，2008，頁 21-44、45-88、123-156。

　　　　　　　　　　　　　　批評的視野

化的共識：認為現代景觀是美好的，有利於現代的都市生活，殖民統治的視覺正當性在此因而被確立。風景畫的表徵因此反映出這些多重意義。(註6)

現代性的觀念反映著歐洲與其他國家的一種核心與邊緣的階序關係。從台灣文學的後殖民批判角度出發，陳芳明表示，現代（modern）一詞，在中文與日文採取音譯「摩登」與"モダン"，其實是帝國主義與歐洲中心論雙重運作下的概念，指涉進步、科學，也指涉風尚的生活以及流行、時髦。因此「摩登」可以說同時是理性與感性的雙重運作。在台灣，現代化計畫藉由殖民關係之引入，因此又同時有壓迫與愉悅參半的兩難困境。陳芳明揭露這個複雜的情結（或謂迷思）：(註7)

日本殖民者以武力方式把台灣社會推入現代化的漩渦，乃是透過徹底的政經改造與文化改造。處在歷史轉型期的台灣人，在痛苦中嚐到現代化的滋味。……摩登，對於台灣社會而言，代表的是啟蒙或進步，抑是蒙蔽或傷害，正是20世紀台灣知識分子感到苦惱而焦慮的問題。……在現代化與日本化之間，對某些台灣人來說，幾乎是可以劃上等號。他們似乎已經遺忘，在現代化與日本化之間其實還存在一個殖民化的過程。怯於思考、怯於抵抗的部分台灣人，避開了日本統治者的殖民化論述，而直接擁抱了現代化論述。

陳文認為部分台灣人缺乏主體反思，有待進一步論證。然而，在幽暗的另外一面，摩登是有魅力的，顯示一種「新」取代「舊」的未來應允，也就宣稱了向過去告別的興奮感與期待。新的認同於焉有了基礎，包括對新社會的認知、新文化的接受與新國家的臣服：(註8)

摩登成為一種生活方式，使台灣社會走向不歸路，而與傳統的漢人生活，以及中國的固有思維，逐漸產生疏離。在殖民化與現代化的拉鋸中，一個具有主體性格的台灣文化也日益在鍛鑄形塑。

不過，視覺藝術在當時與文學發展是不同步的。前者強調科學的觀察與客觀的寫生，後者則以社會寫實批判觀點反映常民在殖民統治下的階級壓迫感。(註9)可以說，藝術的摩登更多的是一種視覺奇觀，主要再引入現代性的元素於創作中。從這個理論角度檢視，台灣風景畫的興起可以說殖民現代性的表徵，其地理文化就有了特殊的地域意涵：一個專屬於台灣的風景觀與風景再現。就日治時代

台灣風景畫的發展而言，此一機制可謂是「現代化作為美學化」的過程：現代化在殖民內容中意味著美學次序的建立，代表自然美的內容與相應的文化內涵。記錄、編排與展示乃轉換的主要行動；發現與表徵則是統攝這些行動的機制，而「帝國之眼」（the imperial eyes）藉著現代旅遊儀式達成領域的馴化、圈豢與宣示。[註10] 其他鼓勵以攝影、繪畫描寫台灣的活動，以及發動記錄、展示台灣自然資源的運動成為日本殖民政府與社會努力創造文化資產的明顯企圖。[註11] 如前所述，地域外貌被視為視覺的秩序重整之場域，以熱帶風景和南方鄉村的廟宇、熱帶植物、鄉村房舍和農民生活的風景來表現台灣地景的真實性，但是同時有許多的變遷代表著殖民統治的現代化巨變，例如，電線杆、橋樑和鐵路漸漸成為風景畫中的常見元素。吾人可以如此推論，藝術家們在表現真實的地方故事背後，他們的畫作反映著選擇、反省、期待以及對現在和將來的調適與再認同。同時，觀眾的「回眸」確定與鞏固了這種視覺的形式與美感認知的循環，最後形成特定的台灣風景樣式。[註12]

　　風景畫除了描繪現代風景的魅力，還能展現一種視覺上的宣稱：對特定主題、地域、人與物、自然元素、構圖、展現的反覆呈現（以一種似音樂變調的方式），則顯示某種具有分析意義的偏好與關注。例如，當一位風景畫家描繪人們踽踽獨行於威懾的山岩與瑟縮的冰雪環境下，那麼其自然觀顯現出一種近乎宗教的謹敬

6.　　Barlow, Tani E. ed., 1997, *Formations of Colonial Modernity in East Asia*. Durham & London: Duke University Press.

7.　　陳芳明，2004，《殖民地摩登：現代性與台灣史觀》，台北：麥田，頁 11-12。

8.　　同上註，頁 13。

9.　　Liao, Hsin-tien, 2010, "Naturalistic and Distorted Natures: The Conception of Landscape in Visual Art and Surrealist Poetry in Colonial Taiwan"（直接的自然和扭曲的自然：殖民時期台灣視覺藝術與超現實詩的風景觀比較），《台灣文學學報》17：159-191。

10.　Pratt, Mary Louise, 1992, *Imperial Eyes*. London and New York: Routledge.

11.　夏鑄九，2000，〈殖民的現代性營造－重寫日本殖民時期台灣建築與城市的歷史〉，《台灣社會研究季刊》40：47-82。

12.　邱函妮認為：「台灣的風景觀點其實是在畫家的描繪觀眾的參與過程中逐漸形成。另外，進入學校教育系統中的美術課以及公開展覽會，都是共同形塑風景觀點的重要因素。」摘錄於邱函妮，2000，《街道上的寫生者－日治時期的台北圖像與城市空間》，台大藝術史研究所碩士論文，頁 2。

態度，德國風景畫家費德理區（Caspar David Friedrich, 1774-1840）是典型的例子。又如，美國風景畫中哈德遜畫派著迷於山野的崇高之美（the sublimes），又常將視點置於制高處來表現一種人定勝天的豪氣。可見，風景畫中主題與元素的選擇是重要的，一如字彙和語詞，而將它們呈現與貫串起來的是敘述、文法，及構圖與格式等。因此，將風景畫的表面意思提升到人文的層次，因而有特定的意涵。Smith 提出了「典型風景」（the typical landscape）的概念，定義為「一地景的形式，組成它的各部分乃經過精挑細選達到表達地理環境的特殊性」，這種取景入畫的操作策略（以西方殖民風景畫為例）是：地景所被描寫的石頭，植物，動物，人與氣候狀況都構成風景畫組成的特徵。[註13] 因此，即便是現場寫生的風景，入畫與排佈的方式在在吐露出畫家的美學觀、價值、心理，甚至是意識型態等等。就這一點，白適銘提出寫生作為一種台灣現代風景觀的方法論思考反映上述的風景論思維：[註14]

> 石川所鼓吹的現代風景寫生取景方法，……訴諸畫家自身對風景對象物的「主觀」（「個人」）感受與選擇，亦即即景寫生前的「目的性」，而非僅在掌握物形物貌或……反覆操作……寫生風景畫的創作，需透過事先的個別研究與意匠經營（也就是確定最後的目的），才得以完成。

準此，日治時期諸多台灣風景畫家中，陳澄波風景畫中刻意描繪現代設施，如電線桿、道路、水泥建物、橋梁、鐵塔等等，以及刻意與誇大的安排（例如：置中、顯著比例、畫幅面積、戲劇性表現等等——總之，造成焦點或主題的諸種效果）、細節交待、反覆等等手法與表現，這種樂此不疲的再現顯示出他某種程度的「現代性迷戀」：著迷與執著於現代景觀及其視覺震撼，形成風景畫中的「元素」與「母題元素」[註15]。誠如邱函妮分析〈夏日街景〉（1927）所言，這個「具有強烈存在感的電線桿」，「看到陳澄波對於追求現代文明的執著」。[註16] 這樣的觀察，或可與探討陳澄波藝術中「學院中的素人」[註17] 表現加以比較，進一步了解他一方面非學院式表現又緊抓現代化建設主題的矛盾：既樸素又進步的並列。關於陳氏台灣風景畫的現代觀、現代空間已有諸多文論分析，本文在方法上則企圖探索視覺形構與風景構成的分析，扣接台灣美術的現代性問題並試圖演繹出相關風景畫的基本命題。

■ 新美學次序與奇觀魅力

　　台灣風景畫的發展成為一種特定的視覺與敘述風格，反映了殖民社會與文化的變遷，其中包括現代藝術環境的興起如美術教育、展覽會和評論等等觸及現代化的計畫。現代化可以被描述為促進日本和所屬殖民地的一個真實生活的發現。這裡，所謂的「地方色彩」可被看待為是一種景觀與奇觀，是新的社會政治和文化秩序的視覺化（visualization）面向。^{（註18）}台灣風景畫中殖民現代化的最重要特徵是「發現」和「再現」真正的地方生活，並且在寫生過程中見證這些環境的鉅變。描繪台灣環境的想法已經多多少少混合了一個共同目的：描述台灣的轉變，其真實是在熱帶的風景畫和南方的農村景色裡被表達出來，其中包含了寺廟、熱帶植物、傳統的住宅和農村生活。但同時，有許多再現上的改變來自於殖民統治的現代化成果：井然有律的電線桿排列、以尖銳的透視法表現的橋樑和鐵公路成為風景畫中越來越普遍的題材。藝術家試圖同時去描繪和表現真正的地方故事和現代化發展榮景。這是一項新審美秩序的視覺工程（visual engineering）。他們的作品反映了當前和未來的選擇、想法、預期和積極的接受態度，和田園派的觀點大相逕庭：前者人數眾多，特別是崛起的新一代台灣藝術家；後者寥寥無幾，如石川欽一郎，是許多台灣藝術家的啟蒙老師。^{（註19）}

13.　Smith, Bernard, 1960, *European Vision and the South Pacific 1768-1850 – A Study in the History of Art and Ideas.* London: Oxford University Press.

14.　白適銘，2013，〈「寫生」與現代風景之形構－陳澄波早年（1913-1924）水彩創作及其現代繪畫意識初探〉，刊於《阿里山之春：陳澄波與台灣美術史研究新論》。台北：勤宣文教基金會，頁 28-29。

15.　同上註，頁 92-135。

16.　邱函妮，2012，〈陳澄波繪畫中的故鄉意識與認同－以《嘉義街外》（1926）、《夏日街景》（1927）、《嘉義公園》（1937）為中心〉，《美術史研究集刊》33：271-326。

17.　關於這點的討論，可參考三篇主要的文論：謝里法，1979，〈學院中的素人畫家陳澄波〉，《雄獅美術》106：16-43；顏娟英，1992，〈「勇者的畫像－陳澄波」〉。《藝術家》34（2）：194-213；蕭瓊瑞，1993，〈建立在史料上的詮釋－詳讀顏娟英的「勇者的畫像－陳澄波」〉。《藝術家》37（6）：272-277。

18.　Liao, Hsin-tien, 2005, "Blurring: The 'Local Color' Discourse in Taiwanese Landscape Painting, the 1930s-the 1940s," 《史物論壇》1: 129-151。

19.　石川欽一郎，2001，〈台灣風光的回想〉，收於顏娟英譯著，《風景心境：台灣近代美術文獻導讀》。台北：雄獅，頁 54-56。

台灣風景畫有種很普遍的畫題，一條馬路以透視的方式深入畫面之中。此一日本式「道路風景」的翻版，[註20] 其「引人入勝」（另一方面也是入侵自然、深入蠻荒改造未開化之地的初始）的視覺畫面似乎在邀約著觀者與畫家一起深入未知而遙遠的地方，一種對透視法的視覺魔幻的驚奇感與迷戀。[註21] 日治時代台灣風景畫呈現社會變遷下的視覺藝術次序新貌，並且傳達出涵育與開發自然環境的企圖。不少畫家更迫不及待地納入現代主題以建立新的美學秩序，並視之為理所當然。1925 年，當台北橋落成之際，立刻成為城市現代化生活的新地標。這座歷時四年才竣工的現代景觀也成功地改造了自然環境，成為台北的文化地景。除了交通、經濟上的利益，它所開啟的景觀美震撼了民眾。「鐵橋夕照」乃成為八景之一，和淡水等地都是攝影的熱點。陳植棋和李石樵分別於 1925 年 1927 年以油畫、水彩描繪了這座有七連鋼骨、柏油橋面、人車分道的水泥橋。這兩張作品均以極銳利的透視角度表現新的科學觀看方法成現於觀眾眼前。由於攝取景物者的位子必需是在岸邊，強烈的斜角幾何造形傳達一種高度的、迅速的、甚至有些震撼的現代感。相較於其他水平的穩定構圖，這種現代化的美感轉移、集中了視覺觀看的焦點。地景之美在台北橋的介入下重新被書寫，其語彙是進步的、時髦的，並帶有一種簡潔的現代美感。繪畫作品則將這種現代性的運作正當化於視覺呈現中。與當時的攝影對照，陳、李的作品和製作成風景明信片的照片分享著共同的興趣：亦即對現代性建物所呈現的新視覺效果的驚艷，甚至是迷戀。李石樵的〈大橋〉也和一些攝影一樣將戎克船及小船安排在畫面中，以表徵地方特色與繁榮的景象。冰冷鋼硬的現代建物在這種安排下被巧妙地浪漫化了。諷刺的是，兩位畫家的老師石川並不認同台北橋介入台北地景產生的格格不入之感。這種對現代性迎拒的觀念差距顯示兩者不同的風景觀與殖民相對關係的態度。相較

20.　Kikuchi, Yuko and Toshio Watanabe eds., 2005, *Ruskin in Japan 1890-1940: Nature for Art, Art for Life*. Tokyo: Cogito.

21.　Liao, Hsin-tien, 2007, "The Beauty of the Untamed – Exploration and Travel in Colonial Taiwanese Landscape Painting," in Kikuchi, Yuko ed. *Refracted Modernity: Visual Culture and Identity in Colonial Taiwan*. Honolulu: University of Hawai'i Press, , pp. 39-65.

22.　廖新田，2004，〈從自然的灣到文化的台灣：日據時代台灣風景圖像的文化表徵探釋〉，《歷史文物》126：16- 37。

於陳、李的突兀表達鐵橋的存在，陳澄波的〈台北橋淡水河〉（1933 年，原名〈基隆河〉）則將鐵橋融入景物中。觀者的視覺動線順著淡水河蜿蜒著而停駐在鐵橋，此時橋與後山和諧地成為畫面的背景。鐵橋扮演畫龍點睛，成為讓畫面產生新意的重要因素。將鐵橋與山並列為風景畫的背景，甚至成為觀者與代表自然的山脈間的視覺中繼站，是現代化過程的新視覺語彙。前述鐵橋阻斷觀者視線成為新的焦點，亦可在藍蔭鼎的〈碼頭〉（1929）看到。橫亙於畫面中間的鐵橋，堤防的透視與房屋的集中點是這座現代建物而非遠山。整體的效果強化了視線的落角處——鐵橋，此時的山水已退居為視覺所無需碰觸的位置，只扮演提醒與殘餘（reminder, remainder）的地位：前者提示現代化改變了自然，後者說明了在現代化之下，自然退居配角的地位。這個視覺次序的觀察，也同樣在台灣圖騰（如香蕉、椰子樹）與日本統治象徵（總督府）有類似的現象。[註22]

▌現代視覺奇觀：構圖計畫、定位與量尺

在清朝統治下，當時的台灣是第一個有電力公司的省份；殖民時期，電力生產更進一步成為島上工業化和發展過程的重要基礎建設。1905 年之後，日本人在台北建立了水力發電的電力公司。1918 年，政府大量利用中台灣日月潭的水力，並且合併所有私人和公共的電力設施成為一家台灣電力公司，是當時亞洲最大的日月潭的計畫。電力成為島上現代化的代表性象徵，例如 1935 年電力公司的成果展現在台灣政府四十週年展當中是最重要的特色之一。此時的風景畫試圖述說當地的真實生活，亦即在日本統治下逐漸暗示著美好的變遷。其他藝術家在都市的公園發現自然的靈感，很容易和代表現代性的物品並列。作為城市風景的重要部分，他們同時表現著文化價值和自然意義融入於城市空間之中。城市的公園述說台灣社會如何開化和進步，而且證明了日本成功的都市計畫。從這些作品顯示，現代台灣風景之美的發現與表徵是日據時期風景圖像的新寵（另一個更明顯的例子是「台灣新八景」的出現）。在取景入畫的過程中，自然與文化融合成新的美感秩序。這些新視覺圖像成了「第二自然」，取代了原來的自然實質（即「第一自然」）。這是自然與文化的辯證關係，從文化化（culturalization）到自然化（naturalization）的進程，從自然過渡到文化的連續過程中被確定下來並成為新的

視覺語彙。透過藝術創作的過程，觀看台灣風景的新典範因而誕生：接受現代化，禮讚對自然的挪用與現狀的改變，並且美化與正當化這種視覺秩序，最終成為觀看與欣賞台灣地景之美的參考架構。

電線桿題材在日本藝術家小澤秋成 1932 年的「電信柱展」中具體的表現出其獨特的視覺魅力，因此當時的陳清汾評論道：[註23]

大膽擷取都會風景，使用於他人畫作中所找不到的獨特色彩及線條，經過組織形成一個小小的世界，具有在不知不覺中呼喚觀者的偉大力量。

類似這種現代化的設施在台灣風景畫中成為不可或缺的、震撼的視覺元素，具體反映殖民時期的街景。此景象宣告了現代生活的到來，一個當地傳統和現代的混合體。日治時期台灣藝術家深深為現代化設施所著迷，而且大量地納入畫作中，台府展參展作品中描繪現代陳設的作品超過百件，由此可見一般（表一）。澄波雖不能說第一位或唯一者，但可說是最執迷的畫家。根據李淑珠的調查[註24]：

雖然陳澄波圖片收藏裡描繪電線桿的作品不多，但無論是日本還是台灣的近代畫壇，作為近代設施的電線桿的題材，其隨處可見，並非陳澄波一人的專利，但若以數量多、重視細節的描寫傾向來看，陳澄波的電線桿，的確有其獨特性。

就量與時間而言，從 1915 年到 1946 年有超過五十張的作品含有電線桿（包括速寫），可說是即為專注或著迷的。他不僅採用公共建設作為主要的題材，也利用它們作為重要的創作元素，特別是構圖計畫。早在 1915 年〈神嘗祭〉水彩畫中，便有電桿依序排列的透視安排，顯示他對這種形式的強烈興趣。一張 1926 年入選日本帝展的〈嘉義街外〉包含了現代和傳統的景色。畫作有一條興建中的道路以及一排整齊的電線桿，表現了台灣從未開化、原始以及無秩序到現代、有

23.　轉引自邱函妮《街道上的寫生者》，頁 40。同註 12。

24.　李淑珠，2010，〈陳澄波圖片收藏與陳澄波繪畫〉，《藝術學研究》7：97-142。

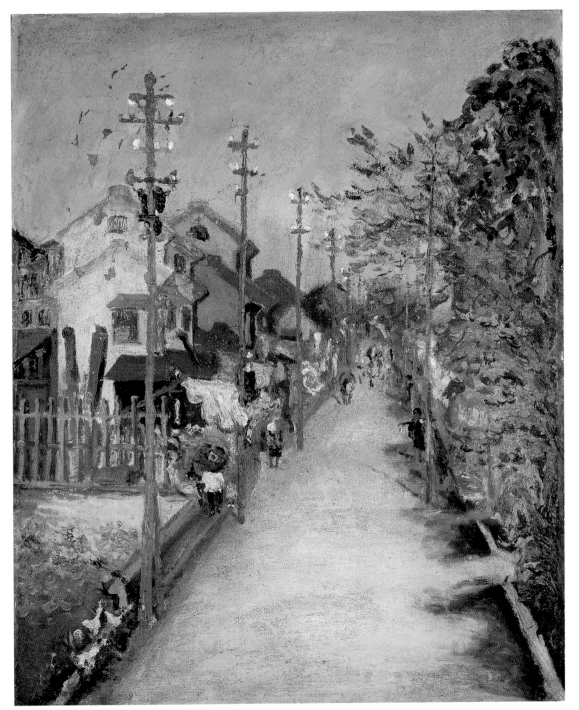

陳澄波　嘉義街外　1926　油彩、畫布　64×53cm

批評的視野

組織以及開化的轉變的概念。一年後在第二幅同樣標題的畫作中，陳澄波的焦點完全放在發展後的部分——街道上滿佈電線桿的景象，以及強烈的透視法為主要構圖的基調，與本文前述以尖銳的角度表現鐵橋的現代感如出一轍。這個構圖和同年的〈溫陵媽祖廟〉右半邊畫面非常近似，強調電線桿矗立排列的次序感與現代感。他透過藝術創作記錄了這些轉變，也確認了這些改變的樂觀一面。在 1927年另一件入選日本帝展的作品〈夏日街景〉，一根電線杆極不協調地置於中間把畫面等分成兩部分，加上其他垂直的柱子和廣播鐵塔，這樣一個當地街景完全體現了畫家眼中現代生活的情節。陳澄波的兒子陳重光回憶道：[註25]

父親想表達的是真實的生活，所以，那些礙眼難看的電線桿，他也都一一描繪，讓人一看就知道，這是個「現代」的社會，不是幻境美景。

他以獨特的個人手法凸顯其風景主題中的現代氛圍，進而形成風格鮮明的「陳氏風景」[註26]：

的確父親有一些畫，像是對一般的、傳統的美學觀念挑戰著。比如說一九二七年的作品〈夏日街頭〉，在畫面的重中央很怵目地豎著一根電線桿。像是把畫面分成均勻的兩半，一般畫家總是盡力避免這樣的構圖，或去掉電線桿，或挪到另一個角度，務要適應一些原則，避開呆板、笨拙。然而父親這幅畫，在中央這條垂直線條的威脅下，卻沒有顯得呆板，因為生趣盎然的綠樹圓圓的頂端，彎曲的道路和草地形成的弧線，巧妙地讓畫「活」了起來。那些電線桿矗立在那裡，彷彿是再自然也不過的了。

反倒是，陳澄波甚少提及這個題材的引入，像是點景的角色，反而是比較強調整體表現的力量。例如被八根電線（其中最靠近教堂的可能是十字架）桿圍繞的淡水〈岡〉（1936年台展），描述中並沒有觸及電桿的安排：[註27]

面對的右方出現小高崗，左方山崗前面為農村，其間挾著彎曲有趣的田圃背景維曾經引起問題的淡水中學校舍在最後，利用前景水田田埂的曲線，表現全畫的線條韻律感，斜行的道路截斷前景與中景，並且利用道路的色彩增加前景明朗的快感。然後配置兩、三位點景人物，田圃的蜿蜒加上幾隻白鷺，全畫的中心便在於此，這是我努力的結晶。

審視畫面，陳澄波對電線杆的描繪在於強調它的筆直和排列的構成特性：帶有導引的功能與敘述性，因此格外醒目。在其他的例子中電線杆被柔化以便於配合畫作中柔軟平順的曲線。也就是說他們透過繪畫語言的轉化增加畫作詩意的特性。上海時期的陳澄波有比較意識鮮明的中國風格，但仍然持續以電桿與電線作為風景構圖的重要元素，如 1929 年的〈清流〉，古典的橋上橫跨著四根電桿，似乎有意強調它們的存在；1933 年的〈西湖（一）〉也是如此。這也是石川派風格中常見的手法，因此，現代設施不和諧的部分能夠和傳統「平和地共存」。另外，陳澄波對工業景觀的興趣顯然很高，喜歡描寫冒煙的煙囪，刻意暗示風吹的方向。早在一張 1915 年的〈水源地附近〉水彩畫便有類似圖景（同時有密布的電線和電桿），1916 年〈古亭村牛奶屋〉將煙囪至於畫面中央，暗示期題材的選擇。1936 年〈滿載而歸〉中央冒煙的畫面則是船舶。一張年代不明的〈運河〉則同時有冒煙的煙囪和船隻，且都安排於中央的位置。種種這些元素的刻意而反覆地交代，和他的創作敘述，以及極具特色的風格，構成一種謎樣的問題：為何如此執著或者迷戀？

走文至此，似乎尚未找到陳澄波風景畫面中那些特別突出的現代化元素的用意，要因此歸因他對現代性有某種執迷並沒有直接或有力的證據，甚至有膚淺之嫌。[註28] 他很少提及日本統治的現代化建設成果，也沒有呂若赫小說〈牛車〉中對髒亂吵雜、煙塵飄揚的「台灣人街」的描述，[註29] 毋寧的，從陳對構

25.　陳重光，1992，〈打破美感的禁忌——懷念父親陳澄波〉，《藝術家》34(2)：219。

26.　同上註，頁 220。

27.　陳澄波，2001，〈美術季——作家訪問記（十）〉，收錄於於顏娟英譯著，《風景心境：台灣近代美術文獻導讀》。台北：雄獅，頁 164。

28.　李淑珠，2012，《表現出時代的「Something」——陳澄波繪畫考》，台北：典藏，頁 147。李對於胡永芬 2000 年發表的〈浪潮之島的本土演化〉一文中「二、社會寫實的情景」一句簡單的描述而沒有任何分析證據「有樂於把『新科技』電線杆放在畫面中央的陳澄波」表示不能苟同，認為過於浮面。胡永芬，〈浪潮之島的本土演化〉，收錄於《千濤拍岸——台灣美術一百年》，台北：藝術家，頁 21。

29.　「街尾的汙穢的平房被埋在沙塵裡面。板子和洋鐵屋頂吊了下來。雞、吐綬雞、鵝在路上跑來跑去地間，屙著屎。這裡汽車很少來，被叫做所謂台灣人街，政府認這是不衛生的本島人底巢，完全不管。」呂若赫，1998，〈牛車〉，收錄於許俊雅編，《日據時期台灣小說選讀》，台北：萬卷樓，頁 157。

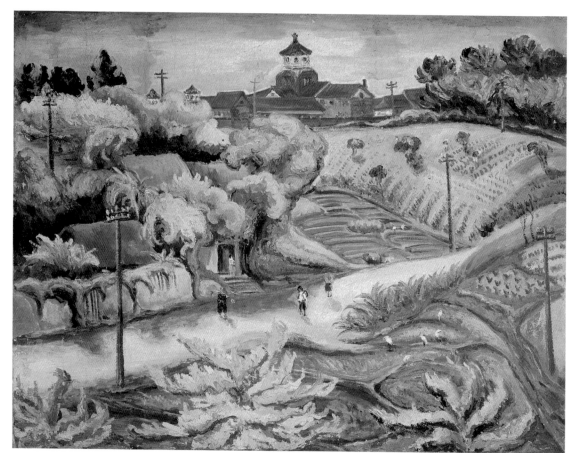

陳澄波　淡水中學　1936　油彩、畫布　91×116.5cm

圖的研究與畫面的經營來看，電線桿等現代物件的排置自然而然地切割與細膩化
畫面，恐怕才是他迷戀摩登的本意吧？他著迷於風景畫的現代構成所帶來的視覺
效果，因為電桿與建物的線條容易促成畫面的複雜結構，營造更為生動的空間構
成。從 1927 年到 1944 年的一批素描來判斷，電線桿不僅是歌頌現代化的目的，
更直接的目的是為了畫面的複雜空間扮演定位與量尺的功能：當電桿的線條置放
於畫面某處，則風景中的物件便「各歸其位」；而電桿的長短排列則界定、分配
了物件的大小呈現與空間中遠近的順序關係（前景、中景與遠景）；電線的斜切
橫移則突破水平垂直的變化。總體而言，創造的是一個可茲敘說的「宛轉風景」，
這極為符合它的創作意圖與慣性，意即如蕭瓊瑞所分析的「尋求空間表現的更大
容量」（註30）。例如：當一根電桿幾近畫幅高度占據前景，則物件便因此縮小，

營造更廣遠的空間，藉此拉開觀者的視覺距離。如果依高矮排列，則便指向一種空間的方向與深度。以〈岡〉為例，電桿的長短順序決定了視覺以斜線移動的方位，畫面中的數根電桿便扮演了「經營位置」的指示角色了，風景畫中的「可遊可居」的視覺邀約便因此產生。就此而論，陳澄波風景畫中的動態感與迂迴感不僅是來自筆觸的扭轉痕跡，而是潛藏在內部的視覺導引與空間的排佈。在表象的形色筆觸與結構下「隱藏」某些意圖，如筆觸中隱藏線條，似乎是陳晚期所珍視的創作體會。這個效果，如他所強調「我的畫面所要表現的是，所有線條的動態。並用筆觸使整個畫面生效，或是將一種難以形容的神祕的東西引進畫面，這就是我的著眼點。」(註31) 這樣的創作意圖呼應著「サアムシニンダ」（something）的言外之意。畫面中這種神祕的力量是什麼意義，實在值得考究。循此，利用電桿直線所架構出來的隱藏中的畫面的「空間皺褶」—意圖營造更多層次的風景空間，加上幾何化的樹木造形與建築物，已經超越描寫的目的，而是形式與構成的

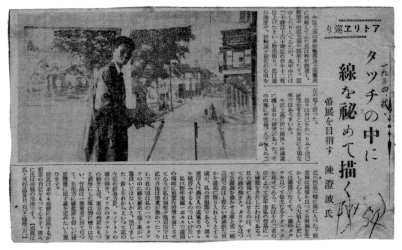

陳澄波－台灣新民報簡報

30. 蕭瓊瑞，1995，〈陳澄波作品中的空間表現及其相關問題〉，收錄於《陳澄波‧嘉義人》。嘉義：嘉義市立文化中心，再版，頁347。
31. 陳澄波，1934，〈－－アトリヱ巡り－－タッチの中に 線を秘めて描く 帝展を目指す 陳澄波氏〉，《台灣新民報》。資料來源：陳澄波文化基金會。

批評的視野

探討層次。因此，陳氏風景的風格問題，除他那無法用學院規範的創作手法以及相當堅持的題材，其實也指向他的風景格式的逐步打造，以及風景構成的深層探索。若我們轉向檢視西洋風景畫傳統，或許可以找到對應的蛛絲馬跡，同時比對出陳澄波在風景構圖上的內在的深刻意圖，茲述如下。

「理想風景」的形塑是 15-17 世紀西方風景畫發展中極為重要的一個階段，義大利的吉奧喬尼（Giorgione, 1478-1510）與法國的克勞德‧洛漢（Claude Lorrain, 1600-1682）是代表的藝術家之一，其風景圖式成為西方風景觀的具體展現——因此被稱為「克勞德風景」，旨在透過風景中的景物的安排、導引以追求和諧、安穩與有層次的境界。克拉克在《風景入藝》中有一段細膩的分析：[註32]

現在值得來分析他解決此問題的一些方法，因為它們對後來畫家們的風景畫秩序與永恆氛圍有所影響。沒有這些知識，我們無法瞭解塞尚與秀拉。普桑認為風景畫立基於水平與垂直元素的和諧平衡之中。他認知到水平與垂直的空間排佈，以及相互的韻律關係正如建築裡「跨度」的效果或和諧的設置，事實上他通常以

克勞德可以將所有的感知力量及對自然外象的知識臣服在詩意感情之下。他的想像世界是如此清晰而持續，沒有任何事物來打擾，沒有單調陳腐，至少，沒有只為著效果而作。……這並不是自律的結果或意志的行動，而是心靈的自然習慣。就好像拉辛順從於三一律及亞歷山大詩行的韻律學，克勞德幾乎總是遵從於一個潛在的構圖計畫。這包括加入一邊黑色的「翼幕」（coulisse）（幾乎不會同時出現在兩邊），陰影從前景平面延伸，平面中間有大的中心特徵，通常是群樹；最後有一前一後的兩個平面，後者的明亮遠景是其成名之處。如我們所知，他直接面對自然而畫。對許多藝術來說，引導眼睛從一個平面到另一個平面是必要的，克勞德採用的是橋梁、河流、涉水而過的城堡及其他類似的設置。但更重要的是他那調子的確定感，使得平行的平面畫面達到後退的效果。他運用許多這種構圖計畫的各種變化。

而另一位風景畫大師尼可拉斯‧普桑（Nicolas Poussin, 1594-1665）更強調風景構圖中水平與垂直效果的營造——一個經過精心設計呈現「畢達哥拉斯式風景觀」（the concept of Pythagorean landscape），使得風景的永恆氣氛與韻律效果得以達成：[註33]

現在值得來分析他解決此問題的一些方法，因為它們對後來畫家們的風景畫秩序與永恆氛圍有所影響。沒有這些知識，我們無法瞭解塞尚與秀拉。普桑認為風景畫立基於水平與垂直元素的和諧平衡之中。他認知到水平與垂直的空間排佈，以及相互的韻律關係正如建築裡「跨度」的效果或和諧的設置，事實上他通常以

所謂的黃金分割來安排。當然，運用幾何設計於自然的主要困難在於欠缺直線。風景基本上是水平的，而垂直線並不會非常垂直於地面。為了解決這個困難，在更多有計畫性的構圖裡，普桑喜歡引進建築，同時可協助他達到第二個目的：給予主題一種古代的氛圍。他的建築群非常重要，為比例設計提供了一個標準，或說是一把鑰匙；有時，藉由頹圮廟宇的石塊，他得以維持純粹的幾何。不可或缺的要件是，普桑設計中的水平與垂直線必須要成直角：事實上，如果任何豎直的線有點傾斜，我們可以確定找到另一條的水平線以精確的角度對應著。這種對直角的堅持，只有在構圖主軸和畫面平行時方有可能。它足以解釋普桑風景畫的正面，和我們一般的景象不同，也和魯本斯蜿蜒的後退大異其趣。因為穿透空間是風景畫的精華部分，普桑必須設計方法以引導我們的眼睛進入遠方。無怪乎和他的數學心靈最投合的是透視法的中心點，但他認為如此太過僵化與拘泥以致於不能有什麼作為，除了偶而為之。他因此為水平架構安裝了輔助的對角線，如此可順暢而有節奏地引導眼睛到背景。他特別喜歡對角線的路徑在三分之二處迴轉。

　　引用這兩段長文是為了印證風景畫的構圖計畫和風景空間的營造與風格的形成有密切關係，是現代風景化創造的重要課題。若從這個觀點檢視陳澄波運用現代建物營造畫面的種種嘗試，則有回歸作品討論的意思，畢竟他是個極為執著的藝術創作者。而我們該問的是：陳澄波的風景畫要打造什麼樣的風景圖式？首先，他有很強的風景框架概念。在速寫過成中，他慣性地以框架取景、形塑視覺焦點給觀者（更遑論將中心置放於畫面中央處）。那反覆厚重的線條似乎在強調取景的嚴肅範疇，框外則是留作筆記或多餘的空間。這種「自我設限」的方式顯是一種嚴謹的取景入畫與構成計畫的態度。同時，框架不一定是線條，可以是一景一物取而代之（當然最自然的是樹狀植物或電桿，因為都有線條的特性）。檢視他的速寫素描，也可以印證他孜孜不倦的空間規劃與構成研究的記錄，因為那是需要「注意」的重點，因此他把這兩個字註明在框架的計畫上。這個網狀的透視格

32.　同註 2，頁 138。
33.　同註 2，頁 141-142。

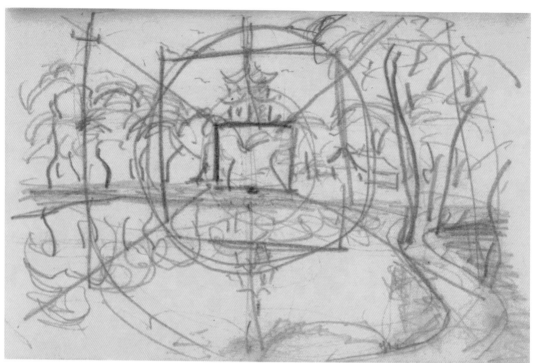

陳澄波速寫素描

34.　陳澄波,〈帝展西洋畫評〉:「此人[鈴木千九馬氏《出秋之朝》] 。最初研究的是塞尚、烏拉曼克(Vlaminck),
　　　然後是研究畢卡索到現在,才樹立自己獨特的卓越畫風。看似簡單,其實很複雜。」年代不詳,資料來源:
　　　陳澄波文化基金會。
35.　同註 30。

陳澄波　嘉義公園──神社前步道　年代不詳　油彩、畫布　72.5×91cm　私人收藏
（財團法人陳澄波文化基金會提供）

套用在風景上，電桿和樹幹所扮演的腳色則是如上述克勞德用橋梁、河流、城堡
來構成可以引導視覺的構成條件，超越了原有物件作為風景畫主題的指涉，直指
空間形式的探索，一種朝向畫面自主性的宣稱。左邊的筆直電桿是第二層的框架，
它扮演了符號與形式的雙重意涵：前者是顯示殖民地景觀的現代性，後者是藝術
創作者最關心的空間議題─因此，同時有殖民現代性與藝術現代性的雙重義涵。
顯然，陳澄波自己的風景研究的歷程是了然於心的，一如他對一日人作品的評論：
「看似簡單，其實很複雜。」[註34] 誠如蕭瓊瑞教授於〈陳澄波作品中的空間表現
及其相關問題〉一文中精彩的分析，畫家試圖突破空間與色彩的觀看限制，創造
更複雜的空間與更多的動態感。[註35]

▌結論

　　風景畫起源於西方，材質、題材、表現等等則理所當然受西方視覺思維與美學觀念所影響或主導。非西方風景畫的興起則因著歷史的交錯而有更複雜的文化與社會的因素摻入其中，而現代性或殖民現代性是主要的思考點之一。陳澄波的風景構圖計畫中所帶入的現代性，是藉由現代建物創造本土空間的視覺美學秩序。表面上是物件的描繪，敘說日治時期台灣社會的情狀與地方風情，似乎是強調台灣地景（也是地誌）的顯影，但實際上，其內部卻隱藏著關於風景畫中藝術命題的探索：關於空間營造與視覺效果，換言之，它所迷戀的摩登物有了雙重的意涵。並且，可能更多的是抽象的概念命題：「風景圖式」。特定的風景構成凝塑了風景圖式——一種特定模式的風景再現，反映創作者風景的價值觀，於此相當反映出他的風景創作觀，特別是在理論與觀念上若沒有明顯的主張。此一風景圖式主宰著畫面也影響著觀者觀看的路徑與觀看的關係，最終構成思索風景畫及其作品意義的參考。藉由電桿與電線複雜化風景路徑，並非催促視線蜿蜒行進，達到漫遊的目的。於是，曲折的路徑體現了這種效果，觀景的行動也因而豐富起來。這樣的觀點，呼應了 15 世紀構圖與透視法的創導者阿爾伯帝（Leon Battista Alberti, 1404-1472）的主張，構圖不只是奇幻視覺的規劃，而是一種更深層的組織與敘述的籌謀，同時展現出整體的效果。^(註36)風景圖式是什麼？反覆針對某一主題而創作的風景畫導向畫面研究的動機，西方藝術史中案例所在皆有，如蒙德里安的樹的變形用來進行抽象研究，莫內的乾草堆與教堂系列導向色彩的實驗，或更為經典的是現代藝術之父塞尚的聖維克多山的多次再現為的是研究畫面空間與色塊的平衡關係——他稱之為「面對自然的微感覺（petite sensation）」，追求

36.　「構圖是繪畫中的一個步驟，圖畫中的各個部分藉此組織在一起。畫家傑出的作品不是奇觀而是『故事』，因為『故事』的價值要遠遠大於奇觀。『故事』由各個軀體組成，每個軀體由肢體組成，而每個肢體由外表組成。作品主要的部分是外表，因為外表形成肢體，再由肢體形成軀體，由軀體成為『故事』，而最終成為畫家完成的作品。」轉引自石炯，2008，《構圖——一個西方觀念史的個案研究》。杭州：中國美術學院出版社，頁19。

37.　同註 2，頁 226，

的是「主題必須同時觀照樣式及深度，形式必須以色彩表現著」。^{（註37）}我們都知道，這些研究都導向一個更偉大的視覺藝術風格的可能，形成藝術史中革命性的衝擊。循此做進一步推考，風景圖式不只是構圖上的慣性作為，亦能呈現創作者的藝術觀、風景觀等等更為幽微抽象的形式層次，在視覺意義上創造可能的構圖語意與形成觀看的關係。如果我們用這個角度來審視，陳澄波的風景畫中念茲在茲的現代性呈現可能是意有所指的弦外之音了，一個造形藝術自身的問題。

　　陳澄波是一位純粹、熱情而專注的風景藝術之空間構成探索者，「油彩的化身」的自稱當可回歸到藝術的基本命題，恐怕吾人就不能將他的風景畫視為是殖民現摩登的迷戀，或僅僅是一種集體的、對現代工業奇觀的新奇感的專注描繪；毋寧的，他另有所圖，在意的是透過現代陳設與自然物件來完成他的空間計畫，營造一種神祕而具空間引力的視覺效果。從創作軌跡來看，以研究型藝術家來看待陳澄波並不為過。最後，這裡並非否證本文一開始的風景畫理論論證，主要是說明風景畫藝術的複雜性與詮釋的多元性已遠非記錄地景之美或地景之實所能涵蓋。而關於他對台灣民族的貢獻、地方與文化認同的掙扎、畫中牽引出的歷史事件、或謂抵抗現代性云云，或其它啟發與想像，則是另當別論了。（原載於2015《雕塑研究》14：1-41。本篇圖版由財團法人陳澄波文化基金會提供。）

表一　台展描繪現代陳設施作品（電線桿、鐵橋、馬路、現代建物……）

1	蒲田丈夫	サンドミンゴの丘	第一回台展（1927）
2	高橋清	九月の台南	
3	桑野龜吉	榕樹のある運河	
4	素木洋一	丘から（遠方）	
5	竹內運平	裏通	
6	吉村晉	淡水風景（後方）	
7	西尾善積	夏	
8	蘇新鑑	路を迪る	
9	加藤不可止	壽山路より望む高雄風景	

10	南條博明	南門外の朝	
11	野田正明	午後の街	
12	祝彥熊	午後の植物園	
13	陳庚金	裏町	
14	鄉原古統	雨に暮らゆく	第二回台展（1928）
15	廖繼春	街頭	
16	陳澄波	西湖運河（排桿）	
17	廖繼春	夕暮の迎春門	
18	稻垣進	淡水河望む風景	
19	蘇新鎰	三峽へ来る	
20	李澤藩	夏の午後	
21	橫山精一	港の裏街	
22	廖繼春	イチバ	第三回台展（1929）
23	本橋彪	大稻埕スケッチ	
24	呂璞石	坂	
25	陳澄波	西湖ノ斷橋殘雪	
26	蒲田丈夫	湊町風景	
27	藤井真一郎	風景	
28	村上無羅	雨後	
29	謝永火	宮ノ下附近	
30	郭柏川	杭州風景	
31	鈴木千代吉	夕餉の頃	
32	黃連登	上海風景（路燈）	
33	大橋洵	風景	
34	押元輝夫	台南の裏	
35	高均鑑	朝（透視）	
36	高燦鄉	秋の東門（遠方）	
37	佐々木武也	裏通り	
38	蘇振輝	大稻埕の一角	
39	許錦林	午後の廟庭	
40	高橋清	冬の台南	
41	呂璞石	お茶を造る家	

42	林鎦鴻	風景	
43	簡明春	橋のたもと	
44	桑野龍吉	船溜り（透視）	
45	楊啟東	貯材池風景	
46	高見澤庄太郎	工場	
47	小山不老	新公園所見（公園）	第五回台展（1931）
48	三神尚之	路地ノ夕方	
49	許焜元	卓蘭の町	
50	前田俊夫	蓮池のある庭（池塘）	
51	廖賢	午後五時	
52	小澤秋成	台北風景（其ノ一）	
53	小澤秋成	台北風景（其ノ二）	
54	小田部三平	風景	
55	大橋洵	風景	
56	加藤利以雉	キャフェーの夜（咖啡廳）	
57	李財福	露台より	第六回台展（1932）
58	蔡雲岩	秋晴（左側房屋處）	
59	小澤秋成	風景（排桿）	
60	名島貢	中秋淡水風景（遠方）	
61	簡明春	四時頃	
62	藍蔭鼎	商巷	
63	吉田吉	ブリッヂのある風景	
64	王坤南	樹間の噴水（噴水池）	
65	秋本好春	大正公園（公園）	
66	佐伯久	神戸の山手	
67	森部謙	驛前街道	
68	高田良男	町家	
69	村上無羅	滿洲所見	第七回台展（1933）
70	井上鐵男	ガソリンスタンド（加油站）	
71	小澤秋成	高雄の春	
72	陳澄波	西湖春色	
73	陳清汾	巴里の屋根（煙囪）	

74	中村忠夫	セメントタンク	
75	歲田亨	風景	
76	花本義孝	夏の淡水風景	
77	御園生暢哉	樹下の町	
78	黃氏荷華	殘雪	
79	綱島養吾	踏切風景	
80	張啟華	海岸通り	
81	松尾五郎	安平風景	
82	三橋鎮郎	屏東公園（公園）	
83	郭福壽	町はづれ	
84	橫山精一	高雄哨船頭街景	第八回台展（1934）
85	許聲基	商品陳列窗	
86	黃南榮	裏通り	
87	陳澄波	街頭	
88	江梅樹	廟前的市場	
89	野村誠月	新晴	第九回台展（1935）
90	穎川志清	ガソリンスタンド（加油站）	
91	陳永森	清澄（鐵橋）	
92	翁崑德	活気づく巷	
93	川村幸一	起重機	
94	田口榮一	永樂町にて	
95	林氏玉珠	河口の燈台	第十回台展（1936）
96	謝永火	コークス竈（煤炭廠）	
97	山田東洋	公會堂前（汽車）	
98	趙聰明	曇りの日	
99	林氏玉珠	港ノ小閑	第一回府展（1938）
100	方昭然	文昌閣にて眺めた風景	
101	伊藤正年	台南神學校	
102	篠田榮	河畔	
103	橫田太郎	製糖工廠	
104	謝國鏞	非常時の映畫館	
105	陳澄波	古廟	

106	中澤弘光	海	
107	榎木研介	煉瓦工場	
108	山田東洋	台銀裏風景	
109	翁崑德	プラットホーム	
110	劉文發	赤誠女學生の千人針	
111	丸山福太	ふね（船）	第二回府展（1939）
112	簡綽然	夜のスケツチ（夜之素描）	
113	李宴芳	午後の裏街（午後小街）	
114	橫田太郎	綠裝工場	
115	久保田明之	廢屋	
116	楊啟東	街頭風景	
117	橫山精一	風景	
118	常久常春	中支的印象	
119	林氏玉珠	西日	第三回府展（1940）
120	院田繁	船上閑日	
121	林林之助	冬日	第四回府展（1941）
122	吉田庄助	日食觀測	
123	山路曠	道	
124	大江正美	瓦工場風景	
125	廖繼春	西寮	
126	御園生暢哉	街道	
127	鄭世璠	麗日	第五回府展（1942）
128	新見棋一郎	風景	
129	宮田陽光	ドームのある家（有圓頂的家）	
130	吉田正敏	茶工場（製茶工場）	
131	中村敏郎	熔爐	
132	鄭炯煌	郊外風景	第五回府展（1942）
133	楠茂行	硝子工廠（玻璃工廠）	
134	田中清汾	曉の上海（拂曉上海）	

風景與詮釋：
從蔡蔭棠的風景畫思考風景畫理論的一些問題

〔摘要〕

　　台灣前輩藝術家之中，蔡蔭棠是一位相當執著於風景畫的創作者，其量的可觀與質的變化程度都足以將他視為相當純粹的風景畫家。在各階段的創作歷程中，旅美前蔡蔭棠的一些作品中似乎相當著迷於以道路營造風景畫中的空間變化，以及風景圖像的反覆，並且形成特定的「風景格式」──一種特定模式的風景再現，於此相當反映出他的風景創作觀，特別是在理論與觀念上他沒有明顯的主張之際。此一「風景格式」主宰著畫面也影響著觀者觀看的路徑與觀看的關係，最終構成思索蔡蔭棠的風景畫及其作品意義的參考，進而對風景畫的理論思考有一些啟示。

關鍵詞：蔡蔭棠、風景畫、台灣美術、「風景格式」

▌「問題化風景畫」

　　台灣前輩藝術家之中，蔡蔭棠是一位相當執著於風景畫的創作者，其量的可觀與質的變化程度都足以將他視為相當純粹的風景畫家。在各階段的創作歷程中，旅美前蔡蔭棠的部份作品中似乎相當著迷於以道路營造風景畫中的空間變化，並且形成特定的「風景格式」──一種特定模式的風景再現，反映創作者風景的價值觀，特別是在理論與觀上他沒有明顯的主張。此一「風景格式」主宰著畫面也影響著觀者觀看的路徑與觀看的關係，最終構成思索蔡蔭棠的風景畫及其作品意義的參考。

　　首先，風景畫的基本概念及意義必需要澄清。

　　19世紀西方風景畫的興起，帶動了風景畫的系統性論述，豐富地挖掘了創作風格的內涵與類型分析。大體而言，風景（地景）的概念和再現風景的風景畫創作，和現代化過程是同步的，都市、工業、旅遊、生活型態等元素內在地構成了這個特殊的繪畫種類。從風景到風景畫，表現出人對環境一種暨複雜又特定的詮釋模式，反映出深刻的「自然的人文觀」與「人文的自然觀」。不但如此，晚近風景畫理論更將風景的藝術再現聯繫到都會生活、文化認同、國家建構與權力鬥爭的意義層次，甚至是環境倫理、符號表徵、身體介入的反思。當代藝術亦不乏以風景為創作題材者，讓風景畫創作的形貌有與時俱進的機動感（Grout, 2009；Andrews, 1999）。[註1] 原來，人與環境的關係總是不可分割的，人總是在環境中以特定的形式思索自身和關係。即便是虛擬世界，仍然要打造那個世界的環境以便虛擬的人能於其間安身立命。此時虛擬世界的虛擬風景彷彿是「第三自然」（the third nature），如果依照學者所析理的文化秩序──從文化化（culturalization）到自然化（naturalization）──的運作過程，我們把當前的風景再現系統視為「第二自然」（the second nature），而被供奉起來的物理自然為「第一自然」（the first nature）的話，觀看與創作風景成為特殊的現當代人之「儀式」，連結了人、環

1.　　Grout, Catherine 著，黃金菊譯，2009，《重返風景：當代藝術的地景再現》(Reprsentations et experiences du paysage)。台北：遠流；Andrews, Malcolm, 1999. Landscape and Western Art. Oxford: Oxford University Press.

境與觀看的倫理關係。風景畫成為風景的再現真實，並且可能進而成為觀看風景的「視覺規訓」與建構風景美學的原則，即風景再現（作為一種視覺再現系統）反過來成為人們觀看與欣賞美景的參考版本。西方風景畫的論述，若從 Kennetth Clark 的類型分析轉進到 W. J. T. Mitchell 的意識型態思辯來看，可說深化、豐富了風景畫論的探索，讓風景畫的詮釋超越了謹謹於記錄、反映美景的功能。^{（註2）} 在方法論的意義上，這些帶有新思維的風景畫觀，也是有一定啟發的。它另類地，也可以說是深刻地提供了閱讀、思考風景畫的方式與切入觀看風景畫的方法。這種閱讀取徑，更嚴肅地看待風景畫的創作與作品的價值，而相關的藝術批評也因此有了更神聖的使命，並將匯歸為作品與藝術史的總體價值。在筆者看來，這種解讀途徑，並非捨棄審美感知與形式價值，而是將人的風景再現視為不可分割的整體，如實地體現了人和自然、歷史、社會、文化的緊密交流與對話的情境，最後生產出一套極具個人色彩的風景語彙。這裡所指的個人創作語彙，反映在風景畫表面上的主題、圖式，更可能深入風景畫內在的意涵（connotation）。就這個角度而言，風景畫的形式與內容是更為幽微而發人深省的。

以上風景畫閱讀的理論假設，將是本文嘗試閱讀蔡蔭棠風景畫的思考點。本文更感興趣的是：首先，蔡蔭棠的風景畫作品中其視覺衝擊是什麼？它們帶來什麼樣的台灣風景觀的啟示？本文企圖透過「問題化」蔡氏的風景畫挖掘可能的理論問題。觀看風景與思考風景是「問題化風景畫」（problematicizing landscape painting）的基礎，並依此試圖發展相關的風景畫概念與思辯。筆者相信，問題化風景畫提供詰問風景的方法，是理論化風景化的前提，最終並建立風景畫理論與美學的內容，提供閱讀風景畫與思考風景畫的基礎。

▌蔡蔭棠的「道路風景」

蔡蔭棠是一位身體力行的風景畫家，他樂此不疲地踏足於都會與鄉壤之間取景入畫。如何將豐富的行旅經驗凝練成他的風景圖像創作，應是值得探究的課題。在筆者看來，首先是，路徑，成為他穿梭真實地景並轉譯成畫面中風景的「管道」。各式的道路、大小的道路成為蔡蔭棠風景畫中不可或缺的創作元素。「道路風景」原是日本風景畫中特殊的類型，畫家隨著都市道路系統的開闢，在路邊、路口找到一個立足點，觀察、描寫街市景觀與人煙杳雜的景觀，因此在作品中反映了環

境現代化的進程與都市生活的狀況，都市中人們的生活系統與道路系統是不可分離的。^(註3)在筆者過去的分析中，殖民時期的台灣的風景畫，亦有此「現代性美學化」與「美學現代化」的現象，反映台灣美術殖民現代化進程中一個歷史與理論上的必然。^(註4)此一「道路風景」的原型主要納入透視法的視覺形構，展現一種尖銳、直接的現代視覺衝擊與強烈的「邀約」暗示——邀請觀者進入風景的世界中參與觀賞風景的種種，其中包含現代建物與設施，當然也必需順著透視法則的規範描繪與觀看事物。蔡蔭棠的風景畫中的道路，大部份處理的方法不同於前述的標準手法，而是展現更為複雜的視覺形構與風景意涵，是相當值得觀察的。

早年蔡氏的風景畫中的道路便顯示複雜化的企圖——既不平整又不直接，並致力於變化的可能性。路是地表的向下凹陷線的線條，刻劃林中之路，時而凸起上升，成為攀爬視覺空間的「天梯」。關於視覺中想像的行動與行動的想像於此時滋長。1948年的〈新竹（B）〉便顯露這種企圖。以道路轉彎之處作為描寫的主題，在彎曲道路的切割下，視覺焦點停滯於空間的轉折，造就了特殊的流轉的觀看——視覺焦點並非靜滯於畫中的一景一物或消失點。1955年三件作品（〈港邊的小巷〉、〈港邊〉、〈老坊〉）均強調這種態勢，甚至將轉角處移向觀者，為流轉的V字型視線鋪路。以透視法倒V字形構成的道路風景和V字型視線在觀看主體有其差別：前者要求視線朝向統一的方向，因而空間的形構，如前所述是規範的，符合了西方透視論述中理性中心與視覺中心主義的意涵；後者提供方向的選擇，因此空間的暗示是多元的、自由的、可以計劃的。在觀看自主性的暗示上是截然不同的。

另一方面，即便是筆直的路徑，蔡蔭棠也企圖營造稍為複雜的叉路，為畫面中的行人與視線提供更為開放、自由、多種形態的行徑。例如：1954年〈台北市錦州街〉斜直的道路暗示性地開岔一條小路，或1955年〈港邊的老街〉以叉路彎道或1957年〈九份山丘上的屋群〉以斜梯與彎路讓空間複雜化，因而視線與

2.　Mitchell, W. J. T. ed., 1994. *Landscape and Power*. Chicago and London: University of Chicago Press；Clark, Kenneth, 1961. Landscape into Art. Boston: Beacon Press（翻譯參閱廖新田譯，2013，《風景入藝》。台北：典藏。）

3.　Kikuchi, Yuko & Toshio Watanabe, 1997. *Ruskin in Japan 1890-1940: Nature for Art, Art for Life*. Tokyo: Cogito.

4.　廖新田，2004，〈從自然的灣到文化的台灣：日據時代台灣風景圖像的視覺表徵探釋〉，《歷史文物》126：16-37。

蔡蔭堂　新竹（Ｂ）　1948　油彩・畫布　38×45.5cm

想像的動線變得豐富無盡。1956年〈新埔街頭的水巷〉在路的尾端消失之處以轉彎延續視線，成為蔡氏風景畫的特色與魅力之所在。路是人走出來的，人走出自己的道路顯示人在空間上的操作痕跡，一種意志的展現。在圖像表現上，這種選擇就不能只視為隨意的排置。

　　複雜化的風景道路，並非催促行進的視線匆匆走過，而是盡可能在轉彎處讓其緩行，達到「漫遊」的目的。想像力驅策置身其中的旅行者，使其面臨處處驚處奇的斑駁——蔡蔭棠提供極為豐碩的「視覺牆」給這些觀看的行者。於是，曲折的路徑體現了這種效果，觀景的行動也因而豐富起來。〈新埔街頭的水巷〉（1956）鋸齒狀的道路除了打破透視法的單調、強制之感，更讓垂直的斑駁牆面與泥土地面的組合富含戲劇性，形成色彩的對話。在此搭配下原先具有強烈的現代感的「道路風景」不在，而是有著濃濃的鄉土味。

　　齒狀的巷弄成為蔡蔭棠組合空間、營造環境的最佳場所。在極為狹短的段落，他頗為熟稔地讓參差的牆、錯落的屋頂、崎嶇的小巷譜成複雜的組曲，頗有

蔡蔭堂　新埔街頭的水巷　1956　油彩、畫布　91×72.5cm

音樂中節奏的趣味。不但如此，他同時利用道路水平線上下的空間讓建物的組構陳述無盡的懷古與在地趣味，它是屬於台灣特有的地景。1957 年獲得第七屆全省教員美展第二名的〈牆壁〉也有異曲同工之妙。在我看來，這種「處心積慮」的經營，這是蔡氏風景畫中最為成熟精彩、極有個人語彙特色的作品之一。1956

年的〈白樓（A）〉，我們看到占據畫面極小範圍的黃泥土路巧妙地承載了左邊的屋簷、右邊的牆與上面巨大的白色建築（這種手法亦見於 1961 年的〈淡水小巷看教堂〉、1962 年的〈鹿港〉）。在複雜的構圖中掌握了統整的美感，並預設了風景與觀看的關係——時間形成的斑駁與傳統空間的韻味是這觀看關係的主調。總之，九份坡道成為蔡蔭棠發揮他在「道路風景」上所開創的風景語言：堆疊、轉折、參差、交錯、迴轉、層構等等，整體而言是有韻致的趣味性對話，既寫實又抽象。1958 年〈九份坡道〉和 1962 年的兩件以反覆率直的黑粗線條構成的作品，均呈現上述高度的壓力與張力。一方面道路梳理了混亂的視覺構成又重構了「亂中有序」的章法。誠如林保堯（2002）的評析：「以自身特有的盡情率性塗彩，漸漸走出饒富有情生機個人畫境風貌」「走向色塊量體的緊密結合，……看似凌亂隨筆，確是有秩序的筆調運用，與不時點顯畫面的躍動……」（註5）另一件 1963 年的〈九份坡道〉更利用樹枝有意無意地阻隔向上的曲梯為三段落，開創視線高度迂迴的可能性，造就極戲劇化的效果與張力。這不同於稍早〈蓬萊閣的眺望〉（1955）那種體現風景畫中西式的秩序化作為——冷而理性，地方特色因而被突顯出來——一種非西方式的、在地的觀看油然而生，鄉土的濃郁情感在厚實的色調中吐露無遺，溫潤而感性。

　　總之，1960-1970 年間的蔡蔭棠將台灣特有的地景建物頗為成功地在他的「道路風景」中完成，而他的作品風格似乎也在坡道的婉轉中精彩地蛻變呈現，為觀看者娓娓道出家鄉的故事。蔡蔭棠的風景畫似乎告訴觀者：在轉彎處有柳暗花明的風光。蔡氏作品暗示著「複雜」或許可以成為風景畫理論論述中的關鍵詞，相較於「簡約」的概念。

■ 「風景格式」

　　如何尋找風景畫語彙的內部結構？從創作的「慣性」考察也許是一個實際可行的切入點。我們不妨假設：創作的「慣性」隱含了創作者所欲創立的美感主張與藝術行動——一種企圖表達的掙扎，並逐漸累積為可再現此一複雜關係的形式（造形模式），最後固定為作品的風格。當「慣性」形成時，我們可以看到手法的「反覆」，

5.　林保堯，2002，〈「獨學」風華—蔡蔭棠〉，《台灣美術全集第 23 卷　蔡蔭棠》。台北：藝術家，頁 16-44。

「反覆」確定了「慣性再現」，反覆的再現藏有特定的風景語彙並形成「風景格式」，反映創作者特定的風景觀以及創作的理路。方法上，我們可透過比較風景畫的差異初步掌握「風景格式」的可能痕跡。循此做進一步推考，「風景格式」不只是構圖上的慣性作為，亦能呈現創作者的藝術觀、風景觀等等更為幽微抽象的層次，在視覺意義上創造可能的語意與形成觀看的關係。不容諱言，這個命題假設，是有圖像學理論的影子，也是透過圖像變遷之軌跡企圖掌握圖像的內部運作意義。可能不同的是，現代風景畫的參考架構主要不是依賴神話、俗成或一些其他強制的規範；雖然有來自教育訓練與既成典範的引導，它的變化更多，是以戶外觀察與寫生為主導，現場性的衝擊與當下的因應是重要影響因素之一，因而創作者自我的位置是更為彰顯的──如何看、如何再現扮演關鍵的因素。如前所述，從現場創造出來的風景圖式將成為反思該場景的景觀。風景畫因此可說是反思的、回溯的。

　　反覆的主題與創作手法在蔡蔭棠的作品中頗透露出一股強烈的訊息。基隆山主題頗能襯顯蔡氏反覆下的慣性。比較 1956 年（〈雞籠山〉）、1962 年（〈基隆山〉）和 1991 年（〈背光的基隆山〉）的作品，在相似的構圖中，前兩件分別以突異跳躍的色彩和厚重銳利的線條開啟基隆山的兩個截然不同的風情。和 1962 年相似的〈基隆山〉可能是摹作，就顯得游移而不篤定。何以如此？蔡蔭棠的「道路風景」開創出頗有經典意味的風格，有著向偉大作品看齊的雄心壯志，在重覆的主題中仍可看得到力量與嘗試的張力。另一方面，反覆的風景格式顯示「弱化」的跡像──缺少觀看與思考風景的動力與熱情。例如 1959 年〈淡水白樓〉稍弱於 1956 年〈白樓（A）〉，晚年的〈白樓〉（1992）則只是形式的相似，追憶快逝的往日情景。1955 年〈農安街口〉呈現空間構成的多元，同樣在 1992 年的摹作中不見進一步的詮釋，甚至有自我放逐之感。1961 年的〈淡水小巷看教堂〉充滿著細膩的色調與錯落有致的筆觸與構圖，在 1991 年的看似未完成的〈淡水小巷〉中已不復見。1976 年水彩〈馬偕醫院一角〉轉成 1990 年的油畫〈馬偕醫院的老房〉則相對平淡，情感強度與視覺衝擊並沒有維持住。

　　以上的例子提供吾人思考「風景格式」的互斥規則：一方面風景畫需要一種視覺格局，形成所謂的風景經典，凝聚風景中的語彙與象徵，以能清楚傳達與溝通；另一方面這種圖像歸納將可能使表現逐漸僵化或庸俗化，風景畫的「道路」因此走向「死胡同」。

　　這也許是風景畫的宿命──它亟需要一種特定的語彙但又很容意受制而僵化。

蔡蔭堂　九分坡道　1963　油彩、畫布　91×60.5cm

▌小結：蔡蔭棠的「異域風景」

　　比較 1977 年以前的作品，移居美國的蔡蔭棠在風景畫的創作上似乎匆促了起來。過去黑色率直的複數線條構成豐厚穩重的氛圍，或近似西方野獸派色彩的趣味對話不再，代之而起的是迅速簡省的筆觸與構圖，顏色亦不再帶有沉思、沉著的挑戰意味。被色塊逼出來的線條消失，代之而起的是框架外型的短線，致視覺的遊歷加速。原先複雜的結構及視覺強度轉變成稍嫌鬆散重複的感覺，總之，從「思力交至」到「橫直相安」，他的轉變，在我看來，乃是從經典風景走向了遊歷的風景，從「沉思」轉向「記錄」，從主流藝術的意識轉向自我經歷的記述。過去的九份有九份的韻味描繪，而日內瓦湖、舊金山漁人碼頭就是旅遊該地地名的視覺記錄，無法激起強烈漣漪與回應。異國情調的驚奇取代了鄉土老街的回味。似乎，風景圖像的挑戰不再，蔡蔭棠的異域風景陷入了迷惘。蔡所經歷的「沉」與「浮」的風景表現暗示了他身體移動與觀看的變遷，當然也深刻地投映在他的風景創作觀上。或許可以如下推論：在台時期的他雖說不講求理論學說，但熟悉的在地感讓他處理複雜的地景有了深刻的內容和情節，情感投射有了歸處，風景描繪因而有了表情與故事。風景的內容此時是有溫度的。缺乏中心題旨，客旅他鄉的蔡蔭棠在風景的對話上似乎失去了原有的重力，白色的畫布無法轉化成他過去所經營的風景語彙。「細節」的處理可能是風景畫的關鍵。風景的「細節」構成轉化風景畫語彙的基礎。當「細節」的感知消失，關於打開環境關係的情感按鍵便無法啟動。特定空間、時間與氛圍的再現元素，甚至是符號與象徵將不能帶起作用。「細節」不盡然是巨細靡遺的物件，風格、手法、筆調、象徵、氣氛等等，凡能喚起風景記憶與情緒者，都可視為「細節」的表現。風景的「細節」因此可說是觀看的堅持，召喚出特殊的身心狀態呼應。風景畫的核心價值，不是外在美麗的景緻，背後應是深刻的體驗與認知，並有時顯現為經典的可能，進而讓反思台灣的風景觀。這是風景畫神聖或嚴肅意義之所在。

　　以上謹為筆者觀看蔡蔭棠風景畫系列的初步判斷，更大的意義在於他的風景再現給出風景畫的理論反思。風景畫及其相關的概念，雖然相較於其它藝術形式已有百年以上歷史，也顯得過時老態，但它所隱藏著人的秘密似乎尚值得探索。

（原載於 2011《金色年代‧風景漫遊—台灣前輩畫家蔡蔭棠百年紀念國際學術研討會》，台北藝術大學，頁 53-70）

朝向崇高風景畫之路，兼論郭明福的風景創作

〔摘要〕

　　「崇高」標誌一種超越性的審美感受，一種宏遠的、向上昇揚的、帶點敬畏的境界與氣質，極為接近神性的經驗、強烈的情感波動或史詩般的震撼，特別是來自人們面對自然的感懷，因此自然題材則是崇高的最佳展現。最早討論崇高的文獻是西元 3 世紀朗吉納斯的《論崇高》，認為是一種提升的瞬間強烈感受。崇高的山岳主題是西洋風景畫傳統的課題，15 世紀歌德式風景畫中的岩石怪誕扭曲，帶有象徵性的意涵，根據克拉克的觀察，這顯示當時人們對遙遠的山巒保持一段距離，是神秘的空間。現代人對風景的興趣轉變了這種態度。14 世紀義大利文藝復興詩人佩托拉克是首位以爬山為目的及享受俯視風景的人。崇高的山岳繪畫在英國風景畫家透納身上達致高峰。19 世紀德國浪漫風景畫派大師弗里德里希描繪風景的方式是崇高風景的經典呈現：人們謙卑地面對大自然。美國風景畫則是現代崇高風景畫的典型，強調野性的崇高是自由的象徵，並預見美好的願景。在台灣，登山意識與台灣山岳風景畫始於日本殖民時期，石川欽一郎、那須雅城均有作品留下。台灣藝術家之中，呂基正是少數專注於山岳描繪的風景畫家，「山岳畫家」之名不脛而走。他擅長厚重的筆觸、紮實表現，大部分的細節被簡化，塊面的肌理表現讓畫面帶有幾何的粗獷意味，展現了高山的雄姿。現代台灣風景畫家中，郭明福長年專注於山岳風景畫志業，其延續風景畫傳統與開創台灣崇高風景的可能性。郭先生在地嘉義，長年旅遊登頂，對台灣的山野鄉林有深入細膩的感受與觀察。其作品擅長掌握光影與雲霧的瞬間變化。他的筆調細緻，在方寸之間有許多閱讀的空間，形成「微」千里地景。帶有崇高美感的山岳繪畫在台灣曾有過一段金色年華，登高攀頂的視覺經驗曾經是台灣視覺藝術史的一部分。這種視覺神聖化的過程，帶來強烈情緒抒發的管道，也是當今「看見台灣」熱潮中一股耐人尋味的反芻效應。

關鍵字：崇高、風景畫、山岳畫家、風景格式、台灣美術

▌再次肯定風景畫的意義

　　17 世紀西方風景畫的發展，逐漸走出兩條風格分明的路線：義大利的理想類型與荷蘭地誌學類型；前者著重自然人文觀的普遍性，後者強調反映地方的特殊性。^(註1) 這樣的看法有其文化社會背景與觀念史的演繹。以荷蘭風景畫為例，其興起和與海爭地的開拓精神有相當的密切關係。^(註2) 風景畫即便和具體的景觀息息相關，卻是反映人們的人文環境觀念。藝術史學者龔布里其在〈文藝復興藝術理論及風景畫之興起〉中論及觀念因素比視覺因素在義大利風景畫中扮演更重要的角色：遠遊的人回述旅行的經驗的視覺面的呈現，換言之，想到什麼比看到什麼更有視覺印記的效果。^(註3) 對風景畫演進的歸納，最具經典性的當屬肯尼斯·克拉克的《風景入藝》（*Landscape into Art*）一書。^(註4) 如同他的另一本關於裸體畫的論述，他把近代風景畫歸納為幾個概念範疇加以探討。根據他的梳理，風景繪畫是 19 世紀主要的藝術創作形式（要強調，這也是另類的「傳統的發明」）。他認為若不了解 19 世紀藝術發展，就沒有辦法掌握當代藝術的狀況，換言之，兩者的聯繫是很密切的。這個道理其實並不難理解，風景畫的興起標誌著「現代人」的誕生與現代生活的確認：一方面都市生活讓「鄉村」成為特殊的空間範疇和概念，另一方面人與自然關係的重新定調，人們有機會重新認識這個「熟悉的陌生地」。逐漸被都市化的人們也若隱若顯的、三不五時地往鄉村尋幽踏青，用來暫緩都市的壓力，彷彿是：重回那個未被汙染的烏托邦以尋獲純真的心靈。總之，風景畫的誕生標誌著一種人和自然環境的現代關係，人們的喜怒哀樂、愛恨情仇不自覺地會投射在周遭或遙遠的環境中，不論是現實或虛擬，或兩者夾雜。如果風景有表情，那也是人的表情，一種「萬物靜觀皆自得，四時佳興與人同」的情境——「風景心境」。在米契爾（W. J. T. Mitchell）看來，用這種方式解讀風景畫

1.　Andrews, Malcolm, 1999, *Landscape and Western Art*. Oxford: Oxford University Press.

2.　Alpers, Svetlana, 1983, *The Art of Describing — Dutch Art in the Seventeenth Century*. Chicago: The University of Chicago Press.

3.　Gombrich, Ernst, 1966, "The Renaissance Theory of Art and the Rise of Landscape," in *Norm and Form: Studies in the Art of the Renaissance*. London: Phaidon, pp. 107-121.

4.　肯尼斯·克拉克（Kenneth Clark）著，廖新田譯，2013，《風景入藝》（*Landscape into Art*）。台北，典藏。

是有問題的，風景畫的視覺表徵將淪為靜態的、透明的、被隔絕於社會演進之外的自主型態。他稱此為「沉思的取徑」（the contemplative approach），相較於此，「詮釋的取徑」（the interpretative approach）則視風景畫為文本體系，是象徵、心理學、社會文化與政治的交會平台。[註5]更有甚者，17世紀以降，因著國際帝國主義之擴張與環境反思的興起，風景畫的詮釋愈來愈傾向這種建構性、批判性的看法。換言之，風景畫往往反映特定時空的人文社會意義。總之，風景畫是吾人情緒表達的目的，也是過程與載體。就此而言，欣賞風景（首先真實的，其實是想像的）與欣賞風景畫（首先是想像與再現的，其實是真實的）不只是單純的美的觀看，而是一種人和環境之間的往復交流，最終要呈現人的存在體驗與價值。所以說，地景、風景、風景畫這三個概念有其分別的指涉，但深入探討，三者其實是不可分割的、是連通的。擴大到集體的層次，風景的藝術呈現甚至可以反映出社群或國家的想望，一種空間權力的展現。依此，從微觀到宏觀的文化面向來看，風景畫在人與社會的認知上扮演著不可或缺的角色。即便科技如此發達的今天，風景的概念與實踐並不凋萎、反而會隨著時代興衰與人心起伏而轉型。廣義而言，晚近的地景藝術、環境藝術、影像藝術、裝置藝術等，其實也是風景畫的立體化、數位化與觀念化狀態。因此，廣義的風景藝術其實是一套龐大的人文系統，在其中可以展現與閱讀不同的社會與歷史的底蘊。

上述的陳義並非高不可攀，主要是強調創作與欣賞風景不單單是描繪與享受風景之美而已，而是再次肯定風景畫的深刻藝術、人文與哲學價值。風景畫家是打造這種既現實又烏托邦關係的視覺工程師，讓我們用不一樣的眼睛觀看山川草木與其中人文的痕跡。就此而言，一位專注於風景畫創作的藝術家其實也是一位人文主義者，默默地為人群打開心靈空間的世界。

風景畫家郭明福長年專注於風景畫志業，除了這樣的熱誠與投入值得肯定與敬佩之外，其延續風景畫傳統與開創台灣另一種風景畫意義的可能性：崇高風景，乃本文兼論的目的。

5. Mitchell, W. J. T. ed.1994, *Landscape and Power*. Chicago and London: The University of Chicago Press.

▋崇高風景：美國與台灣（註6）

　　最早討論崇高的文獻之一是朗吉納斯（Longinus）的《論崇高》（約於西元 1-3 世紀）。根據這份影響悠遠的論述，崇高是一種提升的瞬間強烈感受，無可抵擋：（註7）

　　施於聽眾身上的提振語言的效果不是說服而是傳遞。當迫人的演講往我們身上擲來，目地是說服與滿足的喜悅。我們的說服通常可以控制，但是崇高的說服帶來力量和不可抗拒與承受的威力。同樣的技巧、秩序、安排是整體的組成，而崇高如閃電般瞬間震懾，立即展現其力道。

　　有五種原則可為此美感的來源：形成偉大感受的力量、炙烈而可被啟發的熱情（這兩者乃核心）、思想與表達的形構、高貴的措辭、最後以尊嚴與昇華的構成總結之。（註8）「崇高」（the sublime）標誌一種超越性的審美感受，一種宏遠的、向上昇揚的、帶點敬畏的境界與氣質，即為接近神性的經驗、強烈的情感波動或史詩般的震撼，特別是來自人們面對自然的感懷，因此自然題材（尤其是山景）則是崇高的最佳展現。例如 18 世紀三位探討崇高的英國人（Anthony Ashley-Cooper, John Dennis, Joseph Addison）都有攀登阿爾卑斯山的經驗。克拉克的《風景入藝》中便有這麼一段描述：被視為是第一位具有欣賞風景之美的現代人、14 世紀義大利文藝復興詩人佩托拉克是「首位以爬山為目的及享受俯視風景的人」，當他一面俯視遠方的阿爾卑斯山，同時閱讀著聖‧奧古斯丁《懺悔錄》中的文句「人們驚訝山的高度、巨大的波浪、河流的沖激、海洋的迴繞、星星的運轉」，他述道：（註9）

6.　本節部分摘述自筆者，2002，〈描繪「美」國－記泰德美術館「美國風景畫展」〉，《典藏今藝術》117：152-154。

7.　Roberts, W. Rhys trans., "Longinus on the Sublime", I. http://classicpersuasion.org/pw/longinus/desub002.htm#viii1〔瀏覽日期：2014/11/27〕。

8.　http://classicpersuasion.org/pw/longinus/desub002.htm#viii1〔瀏覽日期：2014/11/27〕。

9.　同註 4，頁 53。

我感到困窘，……我闔起書，生起悶氣，我應該仍然要敬重著人間事物才對。就連異教哲學家早已知道靈魂的偉大，沒有任何事比靈魂自身更偉大了。事實上，當時我真正感到滿意是我看夠了山；我以心靈之眼端視自己，無言以對，直至再次恢復平靜。

　　他又形容道：「沒有人像他一樣能表達如此感人的孤寂憂鬱與絕望傷感。」崇高的山岳主題是西洋風景畫傳統的主軸，15世紀歌德式風景畫中的岩石怪誕扭曲，帶有象徵性的意涵，根據克拉克的觀察，這顯示當時人們對遙遠的山巒保持一段距離，是神秘的空間。如同前述，現代人對風景的興趣轉變了這種態度。在歐洲，崇高的山岳繪畫在英國風景畫家透納身上達致高峰，克拉克將之歸類為「北方的傳統」，著迷於荒野環境中危巖、暴風雨加狂雪、光影竄動之描繪，一種誇張、帶有戲劇性的張力。1812年的〈漢尼拔和他的軍隊跨越阿爾卑斯山〉是代表作之一，呼應了新古典主義大師大衛的〈拿破崙跨越阿爾卑斯山〉（1801）。兩件作品都顯示了人和自然的關係，或更進一步地說，是藉由自然的表情來反襯這位將軍的強悍性格。這種北方式的浪漫主義風景畫，和自然主義風景畫崇高風格的意圖當然有所不同；前者是寄情寓物的象徵目的，後者是歌頌自然的美學目的。眾所熟知的，19世紀德國浪漫風景畫派大師弗里德里希（Caspar David Friedrich）描繪風景的方式是這種經典的呈現：人們謙卑地面對大自然──自然的偉大襯托出我們的極度渺小。與崇高美有關聯的概念是「風景如畫」（the Picturesque）。吉爾平（Revd William Gilpin）強調，風景畫中的多樣細節、不加修飾的粗糙成為愉悅的高尚品質。英國作家赫茲特（William Hazlitt, 1778-1830）認為構成「風景如畫」的條件是對比原則同時又有和諧的理想。^(註10)

　　世界的崇高風景畫之中，美國風景畫是比較少被談論的，但是其崇高美的視覺衝擊則不惶多讓，其特色是：無遠弗屆的視景、極盡情緒張力之能事的氣象變化以及人定勝天的豪邁，充分展現崇高風景的格局。19世紀的美國風景畫，十足反應了美國的建國精神，一個在荒野的環境中開疆闢土、創造新文明天堂的雄心壯志。這種眼界，波音姆（Albert Boime）曾以「威嚴」（the magisterial）名之。在他看來，此時站在制高點上的人之地位如同神一般，可以宰制自然，甚至預測自己的未來。這種人定勝天的風景觀，與德國風景畫家費德理區（Caspar David

Friedrich）筆下之臣服神所創造自然律則之風景觀大相逕庭。^(註11)同樣是宗教化了的自然體察，前者雄心萬丈，後者謙遜卑微；前者外放，後者內省。崇高在美國風景畫中有此一特殊的意義。崇高之美是因為人有那樣的境界凝視其真義。人的境界與自然的崇高在視覺再現中結合為一。崇高美從大自然瞬息萬變的險峻、猙獰、氤氳、廣闊、壯觀、突兀、陰霾、雲深重重等自然現象中被襯顯出來。柏克（Edmund Burke, 1729-1797）與康德均曾給予此美感類型極高的評價。柏克說：^(註12)

規模巨大是形成崇高的一個強而有力的原因。……是有一些方法和模式，可以使相同的面積或數量產生比用其他方法處理還要更大的效果。範圍可以是長度、高度或深度。它們提供了一個巨大而豐碩的思考領域。

除奇異的景觀外，為了使入畫的風景達到崇高的震撼效果，全景（panorama）、劇場性（a coup de théâtre）、大製作是創作的趨勢與特徵。觀者彷彿可以透過視覺幾近飽滿的接觸，進入畫中體驗畫家精心安排的大自然劇碼。

湯瑪斯・科爾（Thomas Cole, 1801-1848）是創始人物。英年早逝的他對「野性自然」此一課題立下了描繪的模範。山巔湧覆的烏雲，枯木所隱喻的天地洪荒，在光線明暗對比的氛圍有山雨欲來風滿樓的預兆。他的最有名的作品則是〈帝國的進程〉（The Course of Empire）五連作，寓示文明發展的軌跡終將被自然的力量所湮滅。科爾在 1836 年發表的〈美國風景論〉一文中強調美國風景的特色是「野性之美」或「野性的崇高」（the sublimity of the wilderness），相較於歐洲逝去的文明。野性之美是自由的象徵，可預見美好的遠景，帶來崇高的情緒。^(註13)他的唯一入室門生車璩（Frederic Edwin Church, 1826-1900）則展現不同的風

10. Hazlitt, William, 1821, "On the Picturesque and the Ideal, a Fragment," in Harrison, Charless and Wood, Paul with Gaiger, Jason eds., *Art in Theory, 1815-1900, An Anthology of Changing Ideas*. Oxford: Blackwell, pp. 114-117.

11. Boime, Albert, 1991, *The Magisterial Gaze — Manifest Destiny and American Landscape Painting c. 1830-1865*. Washington and London: Smithsonian Institution Press, 1991.

12. 柏克・艾德蒙（Burke, Edmund）著，林盛彬譯，2011，《崇高與美之源起》。台北：典藏，頁 103。

13. Cole, Thomas, 1836, "Essay on American Scenery," in Harrison, Charless and Wood, Paul with Gaiger, Jason eds. *Art in Theory, 1815-1900, An Anthology of Changing Ideas*. Oxford: Blackwell, pp. 136-138.

批評的視野

郭明福　半帆煙雲龍潭湖　2013　80×200cm

貌。沒有老師的浪漫式的神秘主義與文明悲歌的預言，車璪過人的才華與雄心則發揮在「天山雲影共徘徊」的細緻變化及各種天然景觀題材的描繪上。他處理晚霞的功力無人出其右，〈荒野中的暮色〉（Twilight in the Wilderness）可讓人佇足良久，黃昏的靜謐彷彿照紅了觀者的臉龐。想像面對一張細膩如此的巨作（1.6公尺×1公尺），其戲劇般的張力實讓人有無法言語的感動。論及「巨」作，他的〈尼加拉瓜大瀑布〉，橫2.2公尺、直2.5公尺，隆隆的水瀉與綿綿的濕氣直逼眼前，仿若真實。另一位描寫西部山色的大師是畢爾茲特（Albert Bierstadt,

1830-1902），「優勝美地（Yosemite）系列」是其代表作。日出日落的光芒幽雅
細緻地妝點了山谷的每一個角落，優勝美地的面貌在他筆下活了起來。美國風景
畫家的「比大」作風，在畢爾茲特的作品〈洛磯山的風暴〉（Storm in the Rocky
Mountain-Mt Rosalie）達到頂峰，所有野性自然的元素都在長 2.1 公尺、寬 3.6 公
尺的畫幅內悠然的舒展開來。強烈的光影對照展現他的一貫風格：自然的戲劇性
（the treatricality of nature），那是賦予風景畫生命的重要原因。美國的景觀融進
了美國的歷史，自然的長年進化取代了歐洲的文化臍帶輸送，因而拉長了美國短

暫的歷史，並與宇宙同進退。美國的文化形構透過風景畫描繪一個美麗的新國度，讓移居者的國家與地方認同安居下來，並以此視覺的觀看模式強化生命共同體的感受。從這個例子再次驗證，風景畫反映出解放、自然化與統一的文明化三部曲。

回到台灣的風景畫，自日本殖民台灣時期便是主要的畫類，質與量均有可觀的成績。日本繪畫老師石川欽一郎（1871-1945）帶動寫生風潮，也培養不少傑出的本土第一代藝術家。他本人喜愛台灣山岳，留下許多山景的考察心得與描繪成果。日治時期山岳活動頻繁，甚至有雜誌的出版——「登山意識」早已根植於台灣，但是美術界和這個活動的呼應並不多，文獻上可看到石川欽一郎的身影。沼井鐵太郎於《台灣登山小史》說：[註14]

從台灣山岳觀賞的角度來說，從大正年代至昭和九年（1934）間在台灣的石川欽一郎氏，在繪畫及寫作上有很大的貢獻，但他本人只是畫家並不爬山。相對地，本身登山並描繪台灣山岳的畫家是那須雅城氏，他於本年至昭和五年在台期間，曾留下描繪新高山、次高山等的大作。

那須雅城以東洋畫表現出阿爾卑斯山的雄壯靈秀，在1930年代的台灣來說，提供了一個重要的山岳圖式之展現。在現代化的教育體系之下，台灣人開始使用科學的觀察方法描寫周遭的生活環境，並透過展覽和當時正要進入現代社會的台灣民眾交流，風景畫乃正式成為將台灣環境美學化的再現形式，「地方色彩」（local color）成為當時風景畫的主宰觀念。然而，如同巴黎的印象派，台灣的風景畫不但在技巧上是印象派式的（或更嚴謹的說是「學院印象派」，因為法國印象派是在野繪畫團體，被排斥於古典主義之外，直到輾轉到日本後方成為學院主流），題材也是印象派式的——都市生活與市郊景觀是主要的描繪對象。關於山野的風景畫，因為是殖民現代性計畫下的「化外之地」（除了總督府的「理番計畫」），甚少畫家觸及，觀眾也無機會親睹。呂基正（1914-1990）是少數專注於山岳描繪的風景畫家。他登高山也畫高山，因此「山岳畫家」之名不脛而走，日後成為台灣圖像的表徵。[註15] 他的作品是純粹印象派的表現，擅長筆觸厚重、紮實而具速度感的表現，大部分的細節被簡化，塊面的肌理表現讓畫面帶有幾何的粗獷意味，再加上畫刀的搭配，風格上顯得筆觸厚實具力道，色調凝練而沉著，展現了高山的雄姿風情。例如，顏娟英描述其晚期作品〈玉山主峰〉說：「主峰

宛如冰雕切割面，簡潔明快有力。華麗的藍色調退而為輕快的天空背景，近景山峰則以濃重的色調穩住天地」。[註16] 除此之外，同時期的劉啟祥（1910-1998）也有些山岳創作，風格也近似；楊三郎（1914-1990）也有精彩的山岳作品，水彩畫家李澤藩（1907-1989）也以厚塗擦染方式創作一些山岳圖像。1947年陳澄波的最後遺作〈玉山積雪〉，因著其政治受難的遭遇，讓這幅作品有著更多的風景故事。晚近林惺嶽帶有神祕氣息與本土認同的山岳繪畫則開啟了另一種山岳美學的境界。

如果說風景畫藝術是給我們一雙觀看自然的眼睛，台灣的風景畫創作雖然非常豐富、經驗頻繁，卻只能停留在海拔幾百公尺內的高度，觀眾因此感受不到視覺上山岳的深邃姿態與震懾，這在高山環繞的台灣是很可惜的，畢竟我們有登高的環境、也有頗豐富的登山歷史。根據王秀雄教授的研究，印象派的創作在戰後仍然持續著影響力，主要是第一代畫家的傳承。在我看來，這種軌跡發展讓台灣缺少了古典主義風景畫的接觸，因而在風景畫的廣度與深度上、視覺藝術的意義上也就有了侷限。

一位風景畫家的必要條件是：對鄉土與環境的關愛與熱誠，並將這種熱誠轉換為創作的能量與崇高的視野。郭明福長期貼近台灣土地，遊旅世界各地，這是筆者接觸其創作的首先印象。[註17] 郭明福的作品，不論畫幅大小，總是存在著細心經營的氣質，在一點一線之間完成他的宇宙洪荒；即便是紛亂的石堆與散落的苔痕，他總是以誠懇的、甚至帶著敬畏的方式完成「藝術之神」所交託的「創世紀」的使命。藝術創作的價值有多元的解釋，其中很核心的部分是藝術史的價

14. 沼井鐵太郎，1997，《台灣登山小史》。台中：晨星出版社，頁119。

15. 林麗雲，2004，《山谷跫音 ── 台灣山岳美術圖像與呂基正》。台北：雄獅美術。

16. 顏娟英，2004，〈脈動的台灣山岳 ── 彩繪宇宙天第的生命力〉，刊於林麗雲，《山谷跫音 ── 台灣山岳美術圖像與呂基正》。台北：雄獅美術，頁185。

17. 郭明福，師大美術系、美國聖路易 Fonbonne University 畢業，個展21次，最近一次個展於俄羅斯 N, K. Roerich Museum, HS SB RAS, State Museum of History Barnaul 三處國家級美術館展覽。本文初稿從郭明福作品出發，進而發展與聯結至美國風景畫的崇高典型。參廖新田，2014，〈朝向經典風景之路 ── 郭明福的風景心鏡〉，收錄於《百岳泊雲 ── 郭明福油畫畫集》。台北：宏藝術，頁2-6。

值。如果歷史的長廊讓當代創作者尚未定位，至少我們可以摸索出創作者在特定時空版圖的座標。脈絡是評估藝術作品的價值所在的一個考量。我們可以試著問，郭明福的全景式或高遠的風景畫在台灣風景畫歷史中的可能位置在哪裡？這個大哉問或許不易回答、或許過早、或許是數十百年後的事，但是對於創作者、藝術評論者或藝術史家、收藏者或機構而言，都是遲早要面對的問題。從風格的角度來看，郭先生的風景作品印入眼簾的是大氣與細膩並俱。台灣美術發展過程中，經由日本西洋藝術的經驗進行殖民式的現代化，甚少接觸關於前現代的繪畫風格，崇高風格的風景畫創作是很少出現的。即便是 80、90 年代學藝歸國的藝術家，仍然接續現代前沿向當代靠攏，歐洲傳統只能留在藝術史冊中成為瞻仰的一部分了，更遑論有美國風景畫、蘇聯風景畫、澳洲風景畫等之參酌或比較來進行對台灣土地的「前印象派」創作——我的意思是說，這種古典主義的風景情緒，是台灣當代藝術創作所沒有處理到的。缺少了親身體驗（包括創作與欣賞），只能停留於想像之中。藝術經驗除了美學涵養，其實也是教化與溝通的過程，因此，在視覺上我們若沒有給予一雙觀看崇高風景的眼睛，當然也沒有欣賞的可能。就這個角度而言，郭明福的風景畫有了台灣風景版圖的意義：他的作品填補了這個空缺。

郭先生在地嘉義，長年旅遊，曾登玉山十次，對台灣的山野鄉林有深入細膩的感受與觀察。他說，觀察自然久了，對環境的諸種表情也就有了更敏銳的、更特殊而個人化的感受。徹底認識自然中的事物，是詮釋自然的第一步。在他的作品中，確實也體現這一點：他擅長掌握光影與雲霧的瞬間變化，也藉由一沙一世界的隱喻來投射對自然的親、愛、敬與畏。郭先生作品中有印象畫派的筆觸（這自然是來自於他過去所接受的專業美術訓練），但更融入了歐洲古典風景畫的筆法（這是他留學美國、遊歷世界名勝大川與博物館的滋養），因此，他的風格是有異於前述「台灣風景畫派」（如果有這種分類的話）的傳統。光乃風景畫之靈魂（所謂「自然中的明暗」）、天空是「感性的主要器官」（皆是英國風景畫巨匠康斯塔伯的用詞），兩者所交錯出來的那股細膩豐富的質感正是歐洲古典風景畫的呈現所在。其背後意味著一種炙熱的渴望，在一點一滴、一草一木中展現出充滿著神喻的貫注。克拉克以華滋華斯的語言形容這種情愫：「人的熱情融入自然的美麗永恆形式之中。」這是一種神靈充滿的徵候，一位 16 世紀的神秘主義

郭明福　金色南湖帝王座　2013　160×200cm

者說：「當陽光溢滿大地更使大地的萬物青翠，如此，神寓於萬物之中，而萬物也住在祂之內。」郭明福的風景畫在這點上是過往台灣風景畫所甚少表現的，他對光的關注、氛圍為自然妝點出的表情、甚至透過肌理、色彩強化這種極為細膩的營造，顯現他的高度的耐心、誠敬與熱情如何貫注在作品的每一個角落，這已經不是客觀的自然描繪，而是一種哲學的自然主義（philosophical naturalism）態度，和崇高的美學心靈境界極為接近，或者說有某種神性的暗示。

每一塊土地都值得一次崇高的機會。並不是因為實際地理環境的因素，也不是戒嚴時期那種「錦繡河山」的教條，而是人們需要有一種特定的風景格式來理解風景的崇高表情。崇高不是廣大、高遠或實際規格的大小，崇高最終是一種心境、一種透過造物主的偉大空間安排而讓人們體驗宇宙的永恆，並與生命合而為一。更進一層的，崇高的風景讓我們的生命認同、身分認同、甚至是國家認同與民族認同有機會找到體現的那一珍貴片刻。這種昇華的經驗，讓人超越肉體的侷限，讓精神有寄託與飛揚。郭明福的崇高風景畫，在聳立的山頭與尖銳的稜線間、在流洩著燦動光線的潺潺石溪間、在層巒疊嶂的色層間、在櫛比鱗次的石卵浸潤之間。

■ 透過「風景圖式」掌握風景的表情^(註18)

　　不論有意無意，每一位風景藝術家都有特定的形式來表達其風景與心境（因此是「風景心境」與「心境風景」），這種特定的表達，吾人或可稱之為「風景格式」。風景格式不是呆板的數學公式，不斷地套用與產出，毋寧的，它如同一首音樂的主調，讓不同的情懷有了稍見清楚的情感結構（這也讓筆者聯想到文化科學的探討主要在「情感結構」）。「風景格式」是一種特定模式的風景再現，反映出創作者風景的價值觀，於此更相當程度地呈現創作者的風景創作觀，特別是在理論與觀念上沒有顯著的主張之際。此一「風景格式」主宰著畫面也影響著觀者之觀看路徑與觀看關係，最終構成思索風景畫家及其作品意義的參考，進而對風景畫的理論與觀念有些啟示。不容諱言，這個命題假設是有些許圖像學理論的影子，是透過圖像變遷之軌跡企圖掌握圖像的內部運作意義。可能不同的是，現代風景畫的參考架構主要不是依賴

18.　「風景圖式」的概念來自筆者的另一篇文章的引用，參閱廖新田，2011，〈風景與詮釋－從蔡蔭棠的風景畫思考風景畫理論的一些問題〉，收錄於《金色年代‧風景漫遊－台灣前輩畫家蔡蔭棠百年紀念國際學術研討會（會議論文集）》。台北：台北藝術大學，頁53-70。參閱本書〈風景與詮釋〉。

神話、成俗或一些其他強制的規範;雖然有來自教育訓練與既成典範的引導,它的變化更多,是以戶外觀察與寫生為主導,現場性的衝擊與當下的因應是重要影響因素之一,因而創作者自我的位置是更為彰顯的——如何看、如何再現扮演關鍵的因素。如前所述,從現場創造出來的風景圖式將成為反思該場景的景觀(spectacle)。風景畫因此可說是反思的、回溯的,最終是人文的。從創作的「慣性」考察也許是一個實際可行的切入點。我們不妨假設:創作的「慣性」隱含了創作者所欲創立的美感主張與藝術行動——一種企圖表達的掙扎,並逐漸累積為可再現此一複雜關係的形式(造形模式),最後固定為作品的風格。當「慣性」形成時,我們可以看到手法的「反覆」,「反覆」確定了「慣性再現」,反覆的再現藏有特定的風景語彙並顯現成「風景格式」,反映創作者特定的風景觀以及創作的理路。方法上,我們可透過比較風景畫的差異初步地掌握「風景圖式」的可能痕跡。因此,一位負責敬謹的風景畫藝術家,要透過風景格式來展現;而一位偉大的風景畫家,更是藉由風景畫的典型為其藝術歷史定位。克拉克的《風景入藝》以象徵風景、事實風景、幻想風景、理想風景、自然風景、北方風景、理性風景來歸類與詮釋歐洲風景畫家的藝術創作便是一個傑出的示範。我們在普桑的風景畫中,看到被精細安排的彎曲路徑、某處水塘散佈、石塊遮掩其間、樹木位於兩側使之具有布幕效果、人跡於某處現蹤、遠方置一古堡、天空有相映的雲朵、最後以特定光彩達到統調的氛圍調控,甚至加上神話與歷史隱喻,使風景畫有了更豐富的意涵與韻味。康斯塔伯的風景畫,經常以四分之一留給天空,流水映照上空的變化,加上少許的高光色彩,樹木的翁鬱與鄉村的景致創造出特有的英國田園風景之感動。由此可見,風景格式是一種風景的修辭架構,有明確的格式並不代表有格式化(或規格化)的疑慮,而是一種藝術表達的慣性,在主調與變調的變化間取得創造性的契機。

　　郭明福長年經營他的風景藝術世界,已發展出一些表達的格式,最鮮明的就是巨碑式的風景——這和許多的經典風景畫有異曲同工之妙。大比例的空間留給偌大的山牆,因為斜坡的交錯,在光影下創造不同表情的肌理切面與線條。拔地而起的山巖在橫亙於下的雲靄之襯托下更顯遙遠、廣袤而深不可測。最後,邀約我們觀者進入這個世界的前景雖然短細,或枯木、或雜草、或潺流、或曲徑,　說者人們的路徑和視線的起點,卻有千里之行的壯闊之氣。他所安

排的視覺旅程，可說是一段感受自然的崇高之旅。他的筆調是細緻的，因此在方寸之間總是有許多可能閱讀的空間，這些「微」千里地景，也是其創作的特長。「真實在細微中」，這是現實主義畫家庫爾培的想法。郭明福擅長把握黃昏清晨時光中以橘紅色及灰調妝點山岳，那一層薄霧、微光雖輕若重，讓自然有了豐富的、深沉的面貌。對他而言此時恐怕是自然最有表情的時候了。這裡延伸出風景畫除了是自然空間的藝術表現外，同時也是時間的展演舞台。時間與空間的交軸構成了宇宙與人生的詩歌，一如英國詩人布萊克所說：「一沙一世界，一花一天堂，手中握永恆，短暫即久遠。」風景畫之綿長意義與崇高美感的聯繫正是如此這般。

可以理解的，風景格式固然是創作者　說自然的一種姿態，形成特有的風景面貌，但是也可以想見，當反覆如此自會枯竭，要不淪為地誌學的記錄、要不成為僵化的複製，變得膽怯而無力，落入過去一位英國皇家藝術學院院長福塞利的指控中：「最無聊的主題是那種風景畫，充滿了規定地點的循規蹈矩之描寫。」要維持清新與震撼的視覺效果是不容易的。這是兩難的局面，有與沒有都面臨挑戰與困境。作為一位誠摯敬謹的風景藝術家，郭明福所開發出來的視野、技巧、體裁已足夠將台灣的大千洪荒精彩地納入筆下。或許他對這片土地的熱情太過於熾熱、真切、嚴肅，他急切的要分享這種真實的情緒給觀眾們，因此他的作品中每一方寸都仔細的處理，一些過於象徵化的圖像提示不免過度。風景畫的藝術品質、雅俗之間的拿捏，對一位執著的風景畫家而言著實不易，尤其是從傳統中開出新意。風景畫在歐洲已傳衍七、八百年，在台灣也已深根超過一世紀之久，除卻風景畫自身的考量，文化、宗教、歷史、社會的積澱，甚至神話、民俗、考古的積累應該是可行的路。宛轉的、放鬆的、瀟灑的、內省的表達，也許是條可行的路。不必太求完美（這樣我想起楊英風對朱銘的一席「不要過度雕鑿」的話改變了朱銘一生的創作，讓他躋身世界雕塑家之林）、開點瀟灑幽默的玩笑，就像老朋友之間的談話，或許更有禪機與況味。郭明福還有一個優勢，他是專精於水彩畫創作。根據克拉克的論點，水彩畫是培育幾位風景大師的重要媒介與創新的來源。水彩的輕快、瞬變特質讓透納的風景油畫充滿鮮活靈動的風格。另一位大師塞尚也是藉著水彩畫的實驗獲致新的表現靈感與革新形式的可能。憑藉對水彩材質的掌握，或許郭先生也可以從既有的

郭明福　金色南湖帝王座　2013　160×200cm

批評的視野

這個可貴的經驗出發。最後，即便面對如實的自然，想像力是不可或缺的。也許達文西《論繪畫》那段名言可以給很多有志於風景藝術創作者無限的啟發，雖然昔時已遠：[註19]

在規範裡加入新的、推測的想法，也許瑣碎而幾近可笑，依然有極大的價值可加速發明的精神。那就是：你應該看一些潮濕的牆或顏色不勻的石頭。假如你要發明一些場景，你應能看出這些類似的非凡風景，有各式各樣的山、殘跡、岩石、樹木、大平原、山坡妝點著；你又見到戰鬥場景、有暴力行為的奇怪人物、面部表情、衣服及無數的東西，你可以把它們精簡成完整而恰當的形式。這些牆面猶如鐘聲，撞擊時可以將它想像成各種文字。……火的餘燼，或雲或泥，或其他你可以找到好點子的類似東西……因為，從讓人困惑的形狀裡，精神會很快進入新發明的狀態。但是，首先必須確認你想描述的萬事萬物，包含動物和風景，換言之，也就是說岩石、植物等等。

總之，沒有一位藝術家能決定其藝術歷史的定位，但是是可以決定自己的創作軌跡，只要用心傾聽來自自然的、內心深處的、甚或藝術史的、風景畫大師的諸種聲音。

▋朝向台灣經典風景畫之路

在筆者所翻譯的《風景入藝》一書序中，綜結西洋風景畫的元素：「感受媒介──認知、感官（或情感）、科學等；表現要素──主題、空間、構圖、氛圍、調子等；風景元素──山巒與岩石、建築與引道、光線與火焰、天空與雲彩、水與花草樹木等。」因此，風景畫中的諸種細節是極為重要的，促成了風景的不同性格，或崇高、或柔美、或悲壯、或田園、或災禍……郭明福的風景畫氣象萬千，在磅礡的視野中有著婉約的細膩，他的作品開啟台灣另類的風景美學與格式：崇高，在筆者看來，有朝向經典化（canonization）的傾向。台灣山水的這種視覺神聖化的過程，帶給我們強烈情緒抒發（catharsis）的管道，也是當今「看見台灣」熱潮中一股耐人尋味的反芻力量。帶有崇高美感的山岳繪畫在

台灣曾有過一段金色年華，然後來的斷層讓我們忘記登高攀頂的視覺經驗曾經是台灣視覺藝術史的一部分。林麗雲究此原因：「觀者對台灣固有文化歷史的誤讀或者現有研究成果極度缺乏有關」。[註20] 重新再喚起那股過往的美感經驗是可能的，因為不是不曾存在過，而是遺忘。崇高的經典風景也許最終有朝向神格化與定型化的疑慮，但台灣風景的經典尚未誕生，誰有資格說不要？未登玉山，何來登峰造極之語？西方藝術歷史中眾多經典風景中，往者雖已矣，卻讓後人流連忘返、驚嘆不已，台灣藝術其實也需要這類創作。

　　台灣朝向崇高經典風景之路，正在路途中。終點在何處，我們用另一個百年時間拭目以待吧！（原載於 2015《臺灣美術》102: 4-17）

19.　　同註 4，頁 109。
20.　　同註 4，頁 28。

「以手指月並非月」：
評「捨‧得‧東‧西」黃進龍個展

　　我認識黃進龍教授的時間不算太長。2012 年，他擔任台灣國際水彩畫協會理事長，當時我在澳洲國家大學客座，正好有此機緣協助「傳統與變革：台灣－澳洲水彩交流展」的評論書寫，過程中我感受到他的熱忱與在展覽上的投注表露無遺，是一次相當成功的文化交流，至今我仍然記憶猶新。2015 年，他再次籌劃紐約「流溢鄉情—台灣水彩的人文風景暨台日水彩的淵源」展，留下了一本品質極高並且賞心悅目的展覽圖錄，又成功地向國外介紹了台灣水彩畫的發展歷程。進龍兄的個性謙和，觀察敏銳，感受細膩，對藝術創作有一股純摯天真之情，因此這些特質如實地反映在他的作品裡成為風格的一部分：色調優美，主題詩情，氛圍浪漫。在當今台灣畫壇以社會批判、後現代視野的風潮中（其實也是全球化下的結果，亞洲各地也不例外），他的創作在這樣的角度下看來反而有著「逆流」之感，但也看出其中的堅持：堅持為世界繼續描繪美的事物，堅持為我們的視覺創造優雅的印記，堅持提供一種有質感的圖像，堅持在平面上耕耘，堅持學院精神的表達並延伸詮釋，堅持用自己的語「繪」創造視覺藝術故事。藝術故事動不動人，不在於主流與非主流，不在於特定價值，而是在於真誠地反映藝術家對世界的關照，自己感動，也感染觀者，並啟動無限的想像力。從年輕時期便嶄露藝術才華，屢獲台灣重要美術競賽獎項。近十年來，他鑽研人體繪畫，成果相當突出，總是能將女性的姿態美、線條美、色彩美、比例美展現地淋漓盡致，優雅無比，而表現強度自是不在話下。觀賞他的人體作品，唯美的感受油然而生。在台灣藝壇中，能如此精確掌握者，無出其右。此次展覽中有一些相關的作品，觀者體驗後自能驚艷其中，在此評論反而是贅言。

　　我比較驚訝的是他的自然表現手法。似乎有一種衝撞、逸脫的衝動隱藏在溫和的描繪表象外組成又和諧又衝突的豐富視覺語彙，因此這篇評論要聚焦於這個觀察並引出我對他這次展覽作品的一些想法，雖然並不全面，也不是傳統的介紹程序與規矩，但希望有些新意與「心」意——在中文裡，同音的不同文字往往構成有趣的修辭趣味，正好也呈現這篇評論的策略及他作品中的策略——一語雙關

黃進龍　梅花－解・構　2016　油彩、畫布　91×116.5cm

和「意」在言外。

　　黃進龍教授在這次展覽中提出兩個自然的主題：梅花與風景畫，貫串其中
的是處理的程序：似乎總是在作品完成之際用即興式的塗抹色塊、偶而任其奔放
滴流的方式「破壞」、「改造」作品完成那一刻的意圖，彷彿是透過此一潛意識
導引我們到另一個不是我們原先期待的視覺感受與想像。塗抹、刷筆、滴流和造
形客體構成另類的對話。這種「否定」的詭異：否定創作、否定作品與否定正要
形成的觀看關係，若用比較具象的比喻，好像是我們被黃教授帶引到某一美景之

前，當下正要展開旅程之際，他卻用一些輕柔的道具（也許是中國仙人手上握的「拂手」）在我們眼前干擾、攪動，於是我們的注意力就轉移到這些道具上，干擾變成觀看內容的一部份，攪動的動機成為思考藝術作為與意義的重要元素之一。但是，要提醒的是，因為這些干擾並不惱人，我們轉移觀看的興趣也就成為欣賞的樂趣之一了；這個路徑甚至導入了純粹的造形賞析，所謂「有意義的形式」（the significant form）的範疇。剎那間，這種策略讓梅花的「形」躍升為「神」的層次，而「形神兼備」理論，是中國繪畫千年來的精神核心，講究的是精神層面的掌握。至於形，是通過的媒介，地位絕不會高於後者。這點也凸顯出，黃教授的西式油畫創作有著中華文化的醞釀痕跡與浮現，在亞洲藝術現代化歷程中，都有著中西調融的困境與思辯。這也印證他跟我表明的，雖然從事西畫創作，但文化的根讓他有融合兩者的想法與做法。很奇怪地，若仔細端詳，那些看似故意的、瞬間而過的刷筆也頗有意思，無需內容來支撐卻有呼之欲出的視覺暗示。但刷筆絕不是單純的故意，是意有所指，是言外之意，我們或可名之為「故意的非故意」、「非故意的故意」。干擾不是完完全全的破壞，扮演的是提醒的角色，有如中國成語所說的「醍醐灌頂」或「當頭棒喝」，都和頓悟的態度有些關係。中國禪宗有言：「以手指月並非月」，意思是手指雖指向月亮，是必要的媒介，卻不是終極，不能取代月亮。想要看到月亮，不能僅僅依賴手指，而是觀看者主體，以及其想像力或感知力。這個禪宗所暗示的情況和藝術情境有些雷同，藝術作品（包含一些細節如造形、色彩、結構、筆觸、構成等）是中介物質，一如那指向月的手指頭，若成功的話，我們最終將「主動而積極地」被帶往藝術的彼岸，那才是藝術的真正目的。「境界」在中國哲學終是難以描述的，有強烈的神祕主義色彩，一反實證主義的明白思維，讓人困擾但又讓人著迷，進入那境界的人無法傳達真實的經驗，只有當事人自己走過一遭。此一情境就是大部份華人一生中一定會聽到的一句話：「只可意會不可言傳。」（源自《莊子‧天道》：「意之所隨者，不可以言傳也。」）最模稜兩可的情形之一是：動機與目的沒有一定必然的因果關係。因此，觀看者的努力、參與是完成這個美學旅程的不可或缺的一部分。不過，要提醒的是，黃進龍的藝術企圖不是佛教的出世教義，他是入世的，用迂迴的方式回歸他一往情深的美感：甜美的色調，詩情的主題，浪漫的氛圍。這和禪宗所揭櫫的拙、空、虛、平淡又有所不同。其實，台灣文化中通常融

合了儒、釋、道於日常生活與觀念中，沒有嚴格區分，台灣民俗就是一例。

　　無獨有偶，西洋風景藝術中其實也有這種視覺干擾所引發的正面想像創造力，有三個例子。首先是「達文西經驗」，一種自由自在的視覺幻想、暢遊。達文西說：「在規範裡加入新的、推測的想法，也許瑣碎而幾近可笑，依然有極大的價值可加速發明的精神。是這樣：你應該看一些潮濕的牆或顏色不勻的石頭。假如你要發明一些場景，你應能看出這些相類似的非凡風景，有各式各樣的山、殘跡、岩石、樹木、大平原、山坡妝點著；你又見到戰鬥場景、有暴力行為的奇怪人物、面部表情、衣服及無數的東西，你可以把它們精簡成完整而恰當的形式。這些牆如鐘聲，它的撞擊可想像成各種文字。」英國藝術史學者肯尼斯‧克拉克詮釋這種狀態為：「它展示了幻想風景中的一個重要元素，經由意識與無意識心靈的交互作用，從形狀的混亂中、從灌木叢、火焰或雲演繹出特定的方式。」第二，「莫內經驗」，他是這種知覺困境的先行者，創造了無以倫比的風景畫，憑得是干擾下的視覺經驗，同時在其中獲得超脫與純化的效果。他曾告訴一位美國學生說：「他希望天生就盲，然後突然獲得光明，如此可以不用知道物體就開始作畫。」我們是記錄、再現、詮釋視覺印象，而不是如攝影機器般精確如實地刻劃所有的光影反射。避開精確的記錄作為風景畫的使命，所謂的模仿自然就有創造性的藝術真諦了。第三，「透納的經驗」，是詩意的幻想。根據克拉克的描述，一位女士曾驚訝地看著這位和善的老紳士坐在她的對面把頭探出下雨的火車窗外。當他退回來還滴著水，闔上眼睛有一刻鐘。此時她也把頭探出窗外，當然也濕透。隔年她在皇家美術學院邂逅了〈雨、蒸氣、速度〉一作，並聽到感傷的聲音說：「就像透納，是吧。誰看過這一團亂？」任何人如果像透納一樣有過暴風雨的視覺體驗，就會證明他的觀察屬實。這樣的自然經驗讓我們理解藝術家的美學體驗與美學呈現是可以如此分殊而道同，並且成為風景圖像的經典詮釋[註1]。有了達文西、莫內和透納的經驗分享，我們還會以為風景畫只是自然的如實模仿與愉悅眼睛而已？還會以為黃進龍的騷動是庸人自擾？應該是不會了。自然中瞬

1.　　以上三例請參閱拙譯，2013，《風景入藝》。台北：典藏。

黃進龍　香梅 - 來自信義鄉的印象　2015　油彩、麻布　72.5×91cm

息萬變的元素，都純化為創作的一部份，而視覺與藝術的驚喜來自其中。黃進龍
作品中的筆觸干擾、遊走、騷動，意味著畫面的某種解放與否定，帶我們進入一
個更具豐富性的想像世界中，顏色與筆觸的純粹性呼之欲出。不過，還是值得一
問：花那大的功夫建構圖像，卻一夕之間破壞它，何故？在「破」與「立」之間，
有著不尋常的指涉，隱藏在這次展覽的題目裡。我將在下一段鋪陳這個命題。
　　黃進龍在作品中插入色塊肌理所構成的「肌理詩意」有很強烈的個人語彙，

不僅是受到長年浸淫於西畫的結果，其實部分是來中國藝術的啟發。台灣的藝術教育系統，早在日本殖民統治台灣時期（1895-1945）就接受的現代化的洗禮，戰後更融合中西藝術系統於專業藝術訓練中，因此把握核心價值，整合雙方優點於一爐是常見的解決方法（「中學為體，西學為用」）。黃進龍這次畫展所使用的主題也有這層意涵：捨棄與獲得是一體兩面的，中文「捨得」一詞雖然指的是放下、不要留戀的意思，卻是有趣地用「捨」和「得」兩個字組合起來表示。這很符合中國藝術哲學中學習的軌跡：學習過去大師典範，但最後不要墨守成規，一定要突破、徹底拋開放下，以「自然」為師才是上道（宋代郭熙：「外師造化，中得心源」）。氤韻的水墨技法早已成為黃教授的水彩畫作品中經常運用的手法之一。水彩與水墨有材質上的親近性（affinity）：水、彩、墨、筆刷、韻律等等，也有流暢性的共同特質，簡筆與氤韻表現出台灣式的「風景如畫」（picturesqueness）。不同於寫實性較高的歐洲崇高美的意涵，而是本土特有的山水意境，和中國美學中氣韻的內涵反而更為接近，抽象意味濃厚。我特別留意到黃教授因為對水彩中水的媒介的關注，因而其創作一如水的流動性，在中西風格之間遊走、跨越、相互激盪。他曾在去年策展的〈「流溢鄉情」人文風景水彩展序〉提到：「在多水的情形下，呈現暈融的效果，同時也易呈現虛幻的效果，如同中國水墨畫留白的虛幻情境，故水彩媒材具有容易流露東方情境特質的優點。中國傳統講究樸素的色彩美學，與水墨畫強調墨色（黑白）之異同，這與西洋水彩的文化色彩詮釋有別。」^{（註2）}這是我們為何在他的這次展覽中看到油彩的流動性的創作動機。其次，上述透納的風景畫也因為水彩實驗轉移到油畫作品中因而獲致一種極為奇特的效果，造就了偉大的風格。因此，材質移情（相較於美學移情有相類似之處）與實驗移轉就成為其創作的內在機制，雖不可顯見，卻隱含其中。這裡，「移」就成為關鍵字了，一如「以手指月並非月」的「指」才是重點。

2. 黃進龍，2015，〈「流溢鄉情」人文風景水彩展序〉，《流溢鄉情：台灣水彩的人文風景暨台日水彩的淵源》。台北：文化部、台師大藝術學院，頁12。

黃進龍　寒梅意象　2016　油彩、畫布　53×65cm

　　另外，我也注意到黃進龍運用書法的線條在梅花的枝幹描繪與一些背景營造中，因此有著頗為濃厚的中國韻味與力道[註3]。「氣韻生動」也是一種意有所指、言外之意，或本文標題「以手指月並非月」的作用，是中國文化史中傳承千年的核心美學理論。進一步的，因著現代性的衝擊，這個古典的中華美學思維已經成為近當代具華人文化傳承背景的創作者們的重要美學參照，綜合出新的創作形式與手法，可謂「雜揉」（hybridity）風格的誕生，但又異於西方後現代的多元拼

貼，仍然有其自身的詮釋脈絡與文化邏輯。台灣藝術家們有過相當豐富的「氣韻生動」現代化美術運動的歷史，發生於 1960-70 年代，和中華文化復興運動與反抗中國大陸 1966 年文化大革命有關，並造就了劉國松、莊喆等一批優秀的抽象水墨畫家，至今已成為台灣重要的藝術遺產。這也是黃教授長年服務的師大美術系過去遺留下來的傳統，因此耳濡目染是自然的事。例如，在法國發展中國抽象油畫而聞名於世的朱德群，就曾在師大任教。欣賞與評析黃進龍的作品，有了這層認識，應該是一條有幫助的路徑，也是了解台灣藝術在現代化進程中如何吸納與轉化不同文化元素的重要參考架構。在筆者的研究中，氣韻生動美學的現代性形成了抽象的中華繪畫風格，和西方抽象有截然不同的意涵，可以比較，但最好不要等量齊觀，以免誤讀。

　　黃進龍教授這次展覽所挑選的作品，不知是巧合還是有意，用捨得、跨越等具革新與能動的觀念來連結他這次的藝術展覽，企圖重新詮釋他如何貫串東西文化，因此，作為觀賞者的我不得不放棄直接的藝評慣性與模式，而採取另類的觀看與思考路徑來趨近他的作品。我們常說，最簡單的東西也是最複雜的，那麼，他的這些看似甜美的作品其實是有些「澀」味的，甜中帶澀意味著追求一種更為細緻、幽微的視覺品味，或帶有思索性的視覺美感，也就是意有所指的真義──記得本文題目「以手指月並非月」的提醒。或許，本文自身也是有此意圖（藉由黃教授的藝術作品談論我的藝術想法），而藝術的總體功能之一毫無疑問地也是指向一個未知的想像烏托邦──「藝術他方」成為藝術創作與詮釋的現在式與未來式。當然，指月的程度與品質，則端賴創作者的境界與修為了，並不能保證指月就有效果，可以確定的是，「指月的方法論」，是中國哲學式的思維與觀看，絕非西方模式。總之，在傳統／學院與創新／當代之間，黃教授開發了一條自己的藝術道路。（原載於 2016《藝術家》495: 378-381）

3.　筆者盡量避免使用「東方韻味」一詞，因為「東方」有刻版印象的意味，在後殖民批判觀點中它有極具爭議的問題性。第一位台裔女性聯邦眾議員孟昭文（Grace Meng）已於前一陣子提案刪除了美國聯邦法中的「東方人」Oriental 字眼，並獲得眾議院通過，由歐巴馬總統簽署。http://news.ltn.com.tw/news/world/breakingnews/1707543〔瀏覽日期：2016/6/15〕。

開創本土水墨山水的典範：閱讀羅振賢山水畫 ^(註1)

▋ 前言：台灣水墨的濤與聲 ^(註1)

　　水墨畫在台灣的發展歷史悠久，自清領時期傳統繪畫引進台灣，可謂是人文畫的延伸，如1652年遽聞因颶風漂流來台的沈文光或因家族所禮聘的私塾畫師。然而，風土孕育風格，風格反映風土，早期台灣水墨其實也有「閩習」的評價，其意為「好奇騁怪，筆霸墨悍」或「多失之重俗」，顯然是與文人氣息背道而馳。林朝英、莊敬夫、特別是林覺可為代表，他們的作品和主流的傳統是有些距離。這些作品屬於中國傳統畫系的支流，僅限於少數家族與士人之間流傳，在主題、表現等等方面上仍然和這塊土地沒有很深刻而貼近的關聯。直到日本殖民臺灣之後，寫生觀念開始成為畫家和這塊土地的聯繫，日本畫（膠彩畫）反映出這種影響，而西式的水彩、油畫與雕塑更是緊密地與本土結合。^(註2) 此時期可謂是台灣美術全方位現代化的開始。戰後，諸多渡海名家來台，台灣的水墨傳統 有了真正質量上的承接與發展。水墨傳統加上寫生，在更為整備的美術教育環境中，台灣的水墨畫不再僅以臨摹為依歸，真正落實了「外師造化」的精神，可謂是行動式的臨摹，以台灣自然環境為師，因此真正地開啟了水墨本土化的新頁。以寫生為基礎的視覺藝術創作，成為「新」傳統，和舊傳統結合為台灣美術發展的普遍基礎。^(註3)「台灣傳統」於焉而生，「台灣畫派」也在各種創作媒材上發展出獨特的「地方色彩」──一個日本殖民台灣時期具標誌性但也是有爭議的用詞。地

1.　本文內容以筆者2009年〈水墨千古事，得失寸心知─羅振賢山水畫閱讀隨筆〉一文為架構調整發展而成。參閱《大地情緣 羅振賢水墨創作展（第八集）》。台北：台北縣政府文化局，頁5-11。
2.　至於現代化或西化或殖民現代性的批評則需另論可參閱2008年拙作《台灣美術四論：蠻荒／文明，自然／文化，認同／差異，純粹／混雜》。台北：典藏。
3.　廖新田，2012，〈台灣水彩畫的傳統與變革 台澳洲水彩畫的的現代對話〉，《傳統與變革：台灣－澳洲水彩交流展》。台北：台灣水彩畫協會，頁18-24。

方色彩也是文化地理色彩，美術史雛形與焉而生。

　　如果從台灣水墨新傳統的形成脈絡檢視，羅振賢正是前述戰後台灣水墨本土化歷程中的典型之一：他從傳統繪畫與前輩創作中吸取書畫精神，依循恩師傅狷夫的路徑，從寫生中開發自己的筆墨語彙與訓練獨特的觀察，並從各式各樣的藝術之刺激中融合與擴大創作視野，總的造就他的水墨山水風格。他是一位執著水墨山水的創作者，即便在年輕時就已博得極高肯定（1969 年台陽美展國華獎、1970 年教職員美術比賽第一名、1975 年全省美展和 1977 年全國美展首獎等），只要時間許可，他仍然樂此不疲地上山下海、攀山越嶺，尋找感動心中的美景、勝景或奇景。此處美景指創作者自身模擬的景緻，勝景為千古以來共同認可的名蹟，而奇景乃造形特異的景觀，並有機地加以組織，創造特有的羅氏山水世界。更進一步的，羅振賢是本土水墨山水的典型創作者，1976 年的〈幽谷泉聲〉確立峽谷揖讓對峙的形式，掌握瞬間敏銳的空間感知，構成視覺的主要張力與戲劇化山水之所在。不但如此，他持續筆墨的實驗，從自然觀察中凝練為各種新穎的形式與構成，營造讓人驚艷的視覺衝擊與另類自然體會，印證了水墨繪畫的可能性與潛力。

　　台灣水墨藝術的發展，如果從明清時期算起，大體上歷經了中國傳統、日本東洋、現代抽象、在地化與當代五個階段或範疇。用歷程的方式來表述並不是說這些是接續的情況，好像一個新的階段起來，前面的就消失無踪。更真實的面貌是前階段存續，而新的創作形式同時興起，此起彼落，整體的藝術生態逐漸複雜分化，其中並因著美學意識與藝術主張而有所消長。每一件水墨作品、每一位水墨創作者都因著時空環境而有所堅持與追尋，最後在表現的歷程中成為特殊的創作思維與造形語言，匯歸為台灣水墨藝術的大流。當我們從遠方平靜的水平線移動在近處，兩者是連繫不輟的，藝術史的宏觀與微觀在此相融的交會，個別的藝術創作也有了相當充分而深刻的藝術史論意涵。以上是筆者閱讀羅振賢 1994 年〈北海濤聲〉與〈北濱濤聲〉的聯想，分別摻雜著我對台灣美術的歷史關懷與這件作品的感動，同時也顯示隱約的探問：羅振賢山水創作與台灣水墨山水發展的聯繫。他從台灣出發的山水情懷與從寫生起航的視覺觀察為何？其次，他所開創出來山水語彙的樣貌？這些豐富細緻的形式呈現又帶來什麼台灣水墨山水的視覺衝擊或藝術貢獻？

傅狷夫
福磯小景
1958　水墨
60×30cm

羅振賢
幽谷泉聲
1976　水墨
238×125.5cm

批評的視野

▍開創新山水：〈幽谷泉聲〉的風景範式

　　改變羅振賢創作生命軌跡的是 1976 年的〈幽谷泉聲〉。這件全國美展第一名的作品奠定了他水墨的名聲並進入大專院校傳業解惑。的確，這件超過兩公尺高一公尺寬的「巨」作（實際尺寸 238×125.5cm）是相當震撼人心的。同時，畫中一些「線索」則值得追尋，這些線索反應出羅振賢山水畫的典型特質。不過，值得注意的是，他的老師傅狷夫 1958 年的〈福磯小景〉、1975 年的〈雲壑泉聲〉已有對稱峽谷的雛型，羅振賢則在格局、墨韻上更具氣勢與細膩；羅振賢〈蘭亭敘幽〉（1980）和傅 1957 年所創作的〈蘭亭〉的構圖相仿，墨韻更見層次與溫潤。

　　首先，先進行一段理論的鋪陳。所謂山水畫的典型格式，對筆者而言是創作中國山水畫或西方風景畫重要的一步。想像面對綿延不絕的千山萬水中，一位創作者如何如鏡頭般地將景物攝入、選取，並且更進一步地組織與重構這心中一片丘壑，其中隱然呼應了某一種山水格局或風景美學觀，換言之，是一種特定的山水或風景呈現語言。創作者作品中的山水或風景語言即是創作者企圖追求的價值。在作品中總有一種微細而不可忽視的聲音：「**看！這就是我所認為的景，值得再現的觀看景的主題、角度、手法表現等等**」。明顯的，現存的景和心中的景是合而為一的，甚至後者的意味更強。典型的景的創作是不可避免的，並且是作品品質的內在判準，或內部結構。更進一步地說，形成的典型山水反過來將可能提供觀者一個極佳的美學判斷與觀看風景的參照。

　　上述的說法，和筆者在另一篇評論中所提出「風景格式」有同工之效：[註4]

　　如何尋找風景畫語彙的內部結構？從創作的「慣性」考察也許是一個實際可行的切入點。我們不妨假設：創作的「慣性」隱含了創作者所欲創立的美感主張與藝術行動——一種企圖表達的掙扎，並逐漸累積為可再現此一複雜關係的形式（造形模式），最後固定為作品的風格。當「慣性」形成時，我們可以看到手法

4.　廖新田，2011，〈風景與詮釋—從蔡蔭棠的風景畫思考風景畫理論的一些問題〉，《金色年代·風景漫遊—台灣前輩畫家蔡蔭棠百年紀念國際學術研討會》。台北：台北藝術大學，頁 53-70。參閱本書 94-103 頁。

的「反覆」，「反覆」確定了「慣性再現」，反覆的再現藏有特定的風景語彙並形成「風景格式」，反映創作者特定的風景觀以及創作的理路。方法上，我們可透過比較風景畫的差異初步掌握「風景格式」的可能痕跡。循此做進一步推考，「風景格式」不只是構圖上的慣性作為，亦能呈現創作者的藝術觀、風景觀等等更為幽微抽象的層次，在視覺意義上創造可能的語意與形成觀看的關係。不容諱言，這個命題假設，是有圖像學理論的影子，也是透過圖像變遷之軌跡企圖掌握圖像的內部運作意義。可能不同的是，現代風景畫的參考架構主要不是依賴神話、俗成或一些其他強制的規範；雖然有來自教育訓練與既成典範的引導，它的變化更多，是以戶外觀察與寫生為主導，現場性的衝擊與當下的因應是重要影響因素之一，因而創作者自我的位置是更為彰顯的——如何看、如何再現扮演關鍵的因素。如前所述，從現場創造出來的風景圖式將成為反思該場景的景觀。風景畫因此可說是反思的、回溯的。

這段分析的對象雖然是針對西式風景畫的分析，多少也呼應台灣現代山水畫創造者在格局上不拘古人，推陳出新的總體特質。如果和現今大陸山水畫比較，更能看出其間的差異。

〈幽谷泉聲〉一作中，年輕的羅振賢開創出幾點爾後不斷出現的山水語彙與格局。首先，他確立峽谷揖讓對峙的形式，構成視覺的主要張力與「戲劇化」山水之所在。觀者透過擠壓的山石「閃身而過」，掌握瞬間敏銳的空間感知。若加上狹長的山壁、流水切川而行，以及強烈的明暗對照，這種「對話」形式是極為迫人與誘人的——如同吾人面對震懾的景緻，不得不為自然的鬼斧神工而嘆為觀止。這樣的安排有著視覺心理學上的戲劇效果。和〈幽谷泉聲〉同一年的〈幽谷鳴泉〉明顯地預告此典型的發展路線，而其中的元素是：狹谷、從中切穿的流水、強烈的明暗及剛柔並濟的排佈。也可謂視覺上他相當有機地融合了高遠、深遠的山水層次表現，獨創出對峙山水的形式。類似作品成為羅氏山水的「品牌」，但仍有其他面向展現此典型的變異可能。他曾提及傅狷夫論書法時以雙人探戈說明一進一退、相互揖讓的空間默契和合作韻律，似乎在這裡有了另類的實踐。1977年的〈天祥清曉〉主石「謙卑地」矗立，左強右弱。1980年〈蘭亭敘幽〉主石矗立，此時則主客位置互換，旁左仍可見其狹谷空間的微弱暗示。1985年的〈太魯幽深〉則為峽谷架上橋樑，1986年的〈山勢危欲墮谿流宛自清〉拉長與強化這種

傅狷夫　蘭亭　1957　水墨　119×56cm　　　　　羅振賢　蘭亭敘幽　1980　水墨　182×91cm

揖讓與對峙的張力關係。不但如此，穿流的水道具體化此空間的生動與真實之美感。當然，為豐富此戲劇化山水空間，周圍的石勢層次地展排更增添此一空間架構之細膩度，〈幽谷泉聲〉（1985）便是佳作（〈太魯幽深〉亦然）。1990 年後，

我們仍然可看到這種大石佇立的典型山水(〈幽谷清流〉，1990年；〈松瀧尋幽〉，1996年；和〈太魯幽深〉取景近似的〈梵音應清全泉〉，1996年；2002年的〈蒸雲漱玉太魯閣〉和〈太魯幽深〉相近)。〈幽谷清音〉（2002）暗示從內而外的景觀岩窗探視「爭壁」的奇觀，更為幾何化，因此典型化的意味更重。2003年〈斷崖悠情〉以斜壁取代直聳的形構，展現更為強烈的對話動感。當我們以視覺穿越這些岩石的層次之際，體現了可行、可望、可遊、可居的中國山水境界，[註5] 不過，這些精巧的安置都是寫生下的視覺結晶與人間山水之巧藝營造，呈現他的自然烏托邦。

　　對話式的山水也可在其他創作中可見，但羅振賢似乎在這些系列的作品中有意無意地透露他持續的愛好與著迷，這是值得探索之處。若我們細看〈幽谷泉聲〉的視覺焦點主石便可窺其企圖一二。〈幽谷泉聲〉除了創造明確的視覺典型，成功地傳遞了羅振賢心中的山水桃花源，畫中主石的處理手法也傳達出他對傳統書畫筆墨走向山水寫生的現代創作的轉折與掙扎，特別是范寬的〈谿山行旅〉與李唐的〈萬壑松風圖〉的「巨碑式」山水，也可隱約見出他有意與古人一爭長短的雄心壯志。雙壁對峙的山水格式，瀑布的兩岸、河流兩岸等等也是可以延伸的解讀形式。

　　水墨的主體性仍然是存在著的，靈動的線條仍然是水墨畫的主要元素。他以大筆勾勒，線的轉折似乎無意搭配石面的構造，在設色上亦有此作法，和其他部份合宜之線、形、色處理手法相比，突出之感由此而生。作品整體的成功，這裡有畫龍點睛的效果。重點是，創作者在此意圖強化毛筆線條在水墨中舉足輕重的地位，水墨的趣味由此而生。在筆者看來，刻意地保留這些痕跡（往往有飛白的刷痕和渣點）和羅振賢水墨傳統的意識有關：他是從傳統出發，並加以保留轉化。這也是一種對觀者的提醒，寫生山水並非西方寫生的銜接，而是融合與挪用。〈幽

5.　郭思《林泉高致集》：「世之篤論。謂山水有可行者。有可望者。有可游者。有可居者。畫凡至此。皆入妙品。但可行可望。不如可居可游之為得。何者。觀今山川。地佔數百里。可游可居之處。十無三四。而必取可居可游之品。君子之所以渴慕林泉者。正謂此佳處故也。故畫者當以此意造。而鑒者又當以此意窮之。此之謂不失其本意。」

谷泉聲〉中兩層主石在線條上的轉折、上方稍遠的垂崖的淡線痕跡、下方小瀑尖凸起的石頭等在在透露了作者的用心。同樣的角度可在其他作品獲得印證：〈長春飛瀑〉（2002）被水瀑分錯的石塊、〈蘭亭敘幽〉（1980）、〈泠泠飛泉玉琴玄絃〉（2002）、〈潭影泛舟〉（1982）、〈幽壑泉聲〉（1985）裡的垂藤等等不勝枚舉。如果擴大來解讀，他在岩石肌理上的亂皴筆法，無寧也是上述分析的回應，脫離受制於物，並展現自己創作上的自由與自主。

保留傳統，持續創新是羅振賢水墨創作上的承諾，這可說是他在山水藝術幽谷中清朗泉聲，沉靜而堅定。

羅振賢的山水，甚少是荒蕪的，人跡的伴隨，以點景的方式呈現出人和自然的關係，顯示他的水墨丘壑是有溫度的，人文精神的透顯。1991年的〈浮雲我心〉中的人物點景是最凸出的例子。因著禪坐者，雲渺也浸染到空無的哲學意境。點景乃非羅振賢所獨創，只是當我們隨著他的造境雲遊四海之際，總是感覺人跡的關照。識者都能體會這位資深的台灣山水畫長者，有著溫文儒雅、樸實篤厚、執著堅毅的個性。如此提起人格特質，實在是因為他愛山水成癡的投入讓人感動，在筆者看來成為他的作品中通透的誠懇的基石。人與畫不一定合一，也不一定是作品評價的判準，但，毫無疑問的，他的畫如其人。猶記得幾年前筆者與他同行北京，途中他總是樂意將藝事、美景與人分享，對環境每一點滴的感受如赤子般激賞、驚訝，以相機記錄、同時仔細觀察，並時時分享提攜同行的晚輩。謹敬的態度，不得不讓人佩服。

除了人物點景以暗示人和自然山水的邂逅，他總是習慣性地為觀者「鋪路」──人跡所到之處，勝景、美景與奇景才有了生動活潑的意義。在複雜婉轉的山水肌理組構中，一小段紅色的橋、欄，一小座佇立的廟、亭，總是陳述著人和自然邂逅的故事，或者說是人和天地的交會之處。從〈幽谷泉聲〉（1976）的紅欄，到朦朧的〈幽谷夕陽斜〉（2003），他總不忘熱情地「呼朋引伴」、熱心地「造橋鋪路」，即使是逸筆草草的〈敘唱斜陽晚〉（2002）、〈浮嵐滴翠〉（2003），他還是貼心地為這些線條安放人跡。若是道方，則喻意空靈禪機；若是人群，則描繪踏足旅遊；若是屋舍，則顯示人境；最後，若是轉彎處置樹數棵，則象徵堅忍。明顯地，他由衷希望天下奇山異水能為人所留、所賞，他以視覺再現讚頌這上天的賜與，人間的無盡資源。

■ 筆墨肌理與形式效果

　　在創作上，羅振賢相當重視創新的精神。他曾提及如何苦思截取師長前輩的優點，融合這些概念技法並轉而定位自己的創作。海外教與學的經驗刺激他開發以「重疊」與強烈色彩為形式主題的作品。他也隨時迎接可能的視覺衝擊與靈光，當他邂逅梯田與荷桿倒影，一種聯繫到禪與簡靜的畫面應運而生。在偶然的機緣下白描山石群像的效果讓他決定將此創作形式納入其創作的清單中。他相當興奮而頗為得意地分享他的「水晶系列」白色荷花。大陸遊歷又提供他開拓新的山水視野。這些種種指向一個明顯的個性，以及創作習性：他總是如赤子之心般地迎接可能的視覺、心靈與創作挑戰，在實驗與評估之後欣然地納入其創作體系中，題材和風格在此合而為一，這是羅振賢喜歡的探索方式。可以想見，他也不怕失敗，成功與成熟的作品往往隱藏在不斷探索之中，是創作勇氣的回報。他的作品有清楚的跡象可尋但又有一定程度的開放。

　　羅振賢從傳統筆墨出發，以稍具流動的筆法重新詮釋，但更進一步的，他讓筆墨跳脫內容與象徵的負載，朝向抽象的、但不脫自然聯繫的視覺構成。2015 的扇面系列展示這種發展。〈世路〉、〈晨光搖玉〉、〈清涼境〉、〈斜陽伴歸途〉、〈悠遊清境〉及橫幅〈水中天地寬〉、〈晨光曲〉、〈清境（二）〉諸作透過墨線自然地拉曳轉折呈現梯田的結構想像，正側鋒與濃淡墨間襯托出空間與光影的隨機趣味。早在 1996 年的〈漣漪泛泛傳薪意〉、2005 年〈阡陌迎日〉、2006 年〈凝（二）〉、2012 年〈金輝〉及〈映相〉、2014 年〈斜陽燦金光〉、〈明鏡〉及〈九曲匯清影〉諸作中便顯示他對這種抽象構成的流連忘返。一種視覺的形式與構成實驗早在 1992 年的〈水筆添綠意〉、〈雨中蓮舫〉以及 2001 年的〈泊舟清氛〉、2003 年的〈寵愛一身〉可見端倪—層層疊疊墨漬的發展是隨機的，呼應水墨韻味的美學原理，趣味橫生，同時又展現水墨的抽象性之可能。畫面中的筆墨的元素既是內容與形式的聯繫，也可獨立出來展現特別的趣味。這種趣味和傳統水墨的文人旨趣不同，帶有強烈的現代感與視覺衝擊，無須過多人文象徵的承載但又有水墨人文的小小韻味。若稍加注意，〈雨中蓮舫〉除了暈染的效果，船篙等由竹竿構成的自由線條也被應用於〈鏡‧境〉（1996）、〈荷塘清趣〉、〈秋塘〉與〈悠然（二）〉、〈明鏡不染〉（2015）的荷梗倒影中所產生的視覺排佈，簡潔、機巧

羅振賢　浮雲我心　1991　水墨　70×176cm

而趣味橫生。水墨元素幻化成自然元素，自然的構成因此被萃取的更為脫逸。當他掌握了這種透過筆墨展現自然靈趣，「奇觀」便應運而生，例如 1997 年〈黏住〉中櫛比鱗次的紅黑墨漬以及恣意揮灑的墨點〈坐擁綠茵〉。用這角角度審是他的創作觀與美學展現及各種奇異山水系列，讓羅振賢的水墨語彙不但敘述了台灣山水的精神面貌，更顯現他的自然觀中超脫的形式美學趣味，萃取與純化自然元素，在微觀與宏觀中自在優遊。也由此提示吾人，欣賞他的水墨山水創作，感受的不僅是筆墨功夫，而是觀看的境界與自然哲學觀，一藉由他的作品，我們體驗了水墨之美與自然之美的辯證境界。當然，毫無疑問的，這些作品的軌跡也是他的人生哲學與美學再現的經歷與折射。

█ 結語

　　羅振賢的山水畫是台灣水墨發展的縮影，很有「台味」—優雅而具深意，他從在地出發、遊歷大陸與世界名川大澤，並開創出特殊的羅氏山水，其內涵為何是值得繼續探索的課題。本文謹擇其中創作、經典與性格之一二論之。他長年耕耘山水在藝術與教育上的影響已毫無疑問，若論他對台灣水墨山水的貢獻與定位，似乎還言之過早，但已顯現其格局與風範。他還在持續創作中，我們還要等待更完整的歷史的縱深來界定他的貢獻與影響。但，毫無疑問地，他是台灣水墨歷史中的典型，反映台灣歷史、文化、書畫美學、自然環境、藝術教育、現代化轉化的特殊意涵與脈絡。

批評的視野

另一方面，這種價值的討論，其實很現實地要面對目前台灣水墨藝術生態的問題與困境。首先，全球化與當今藝術生態所構成的氛圍對台灣水墨藝術是不利的，往往傳統水墨被標定為守舊（面對全球化）甚至式中國意識（面對本土政治意識），殊不知水墨的流變也有極強的時空因素。政府的文化政策施為似乎也忽略這個重要的資產，而不當地投注在當代藝術過多的資源。其次，水墨批評停滯在舊有的評論習性，致使傳統與現代水墨的論述無著，水墨批評的模式─能準確掌握作品特性並深化作品藝術意義與價值的藝評尚待開發。臺灣當代水墨畫的現代性與本土性，顯然透露了水墨畫面臨的老課題：傳統與現代的適調與轉化。這樣的說法或許過於簡化，但也反映了一定程度的水墨畫的焦慮：現代性的焦慮。現代性的特色，大體上可以說（雖然邏輯上並不是非常周延）是求新求變，特別是將西方造形藝術元素容納到作品中。從目前現代水墨的表現看來，這是主要的形式。撇開水墨畫現代性的焦慮、或現代性的界定不談，累積了幾年的藝術批評教學的經驗，我也發現，臺灣當代水墨畫同時也面對水墨批評的「現代性」的壓力。當水墨創作者苦思水墨現代化出路之際，一套合宜的欣賞、詮釋臺灣當代水墨畫的藝術批評恐怕也是當務之急。評論者和創作（作品與作者）的關係、現代水墨創作「逸出常格」（跳脫傳統或和傳統有著曖昧的關係）的解讀路徑。由於現代水墨往往「逸出常格」，路徑特殊，評論策略因此因時因地制宜，不能延用或複製，相較於傳統書畫的品藻，挑戰與創意是更高的。這些都是令人憂心的狀況。

　　羅振賢曾描述恩師傅狷夫山水畫的自然旨趣，乃得力於台灣山川紋理的啟發（註6）。在我看來，這分研究的精神與毅力也在他身上傳承下來。面對這些創作上的挑戰，面對這些困境，堅定者一如羅振賢，似乎在他的氣定神閒的作品中看到充滿信心而優雅如昔的步伐不斷地探索水墨藝術的可能。時間與品質是藝術家的考驗，前者顯示創作者的不懈堅持，後者印證其作品的藝術價值之追尋。羅振賢的藝術世界展現一位本土水墨山水踐行者的成就與典範。（原載於 2016.9《大地情緣：羅振賢水墨創作集（九）》。台北：國立歷史博物館，頁 38-41）

6.　　羅振賢，2015，〈傅狷夫山水創作之地域因素（上）〉，《藝文薈萃》17：22-32。

性別扮演與皮囊藝術

男性身體、跨性裝扮、情境表演，加上一些幽默、一些諷刺、一些脫線、一些怪咖、一些正經八百，這樣的組合，構成了什麼樣的視覺刺激及觀念震撼？Phil Sayer 的老身體明顯關不住裡面那個老頑童的心靈，於是身體在蠢蠢欲動的意念下配合演出。他的性別扮演正像一面鏡子，肯定讓觀眾感到不自在，至少是側目一些時候。在文明與理性化教育大大成功的狀態下，大部分人的身心狀態太平衡（或太不平衡），要接受一個老男人（在台灣人眼中又是它者）打扮成「那個樣子」（這樣的命題引至一個要命的提問：何謂「正常」？如何正常？為誰正常？）得要有些容忍度。文明是理性壓抑下的產物，社會學與政治理論家馬庫色（Herbert Marcus）如是說。我們更不禁要提出傅柯式（Focauldian）的問題：是規馴的身體（the docile body）讓心靈規訓起來，還是反之亦然，或兩者互為作用著？總之，觀看 Phil 的作品是要有些勇氣的，因為他隨時隨地都讓觀眾意識到那種不確定與不自在的狀態，而那種不舒服感正是社會成規深化下的效果，沉澱為普通常識和品味好惡，說是意識型態都還太過表露痕跡，應該說是普通常識。

首先，Phil 用皮囊當作是角色扮演的材料／工具，透過這層薄薄的、只有朝向老化的薄膜（membrane），傳達一種「似輕若重」的批判訊息。在華人文化中，「臭皮囊／袋」帶有佛教的警世意味，也說明人世的幻眼雲煙，用來反思人生，把握住真正的意義與價值，不必受表面所惑，追求真正本性才是正道與正解。著名的《紅樓夢》，一本描述夢幻人生的經典小說之第八回：「失去本白真面目，幻來新就臭皮囊」，說明除了真實不可得，更呼應佛教《金剛經》中「無常」四句偈之描述：「一切有為法，如夢幻泡影，如露亦如電，應作如是觀。」如果皮囊只是載體，內在所承載的至少被認為是相對重要的，一種對照：迅逝與永恆。華人舞獅傳統中，那層華麗的獅皮由兩位舞獅者撐弄著，獅的靈動因為裡面舞弄人的步伐與姿態而來，人一但離開華麗皮囊，運動也嘎然停止。那層皺巴巴的、下垂的皮，到底能抵抗多少的社會壓力，卻是個問題。然而，相反或諷刺的是，社會建構的真實、人際關係的內裡，在社會學家高夫曼（Erving Goffman）看來，

卻是一場如假包換的「表皮加工術」，他的扮戲論（dramaturgical analysis）說明，我們的前台總是有刻意的安排，形像是經營出來的，觀眾也是戲中的腳色（善意的、不會拆穿後台的觀眾），後台的雜亂無章，無關這齣戲，就讓它安安靜靜地放在布幕之後吧。如果一切照表操課，劇終散場，掌聲響起。可惜的是，這種象徵互動的控制，如果有好事者攪局，就會讓整場戲陷入鬧劇之中，在我看來，Phil 正是這個攪亂一池春水的攪局者。這個意外的插曲成為行禮如儀中的亮點，正是啟動「性別角色扮演與藝術再現」的那個「梗」。

他的現身說法，更增添鮮活的說服力與鮮活感；其實，無庸置疑，他本身就是一個有趣的性別轉換的故事。創作策略上，藝術家採用陽奉陰違、表裡不一、實問虛答的手法，在一切都可置換的戲局中，印證了布希亞（Jean Baudrillard）符號的能指與符指的碎裂（fragmentation）與武斷性（arbitration），重新組合的符號則是超真實（hyper reality）與無端的虛擬（from Simulation to Simulacra）——人生如戲的真註解。誰是主人、誰是僕人，誰是男人、誰是女人，誰是真情、誰是假意，並不那麼重要。值得一提的是，Phil 攝影作品中物件的安置有強烈的戀物（fetishism）訊息，結合物的符號秩序的重整讓作品風格獨樹一幟，其中的藝術張力不可言喻。

Phil 的創作中所引起皮囊的想像，不禁讓筆者聯繫到台灣藝術家吳天章的創作。吳擅長掌握台灣品味，藉由艷俗的色彩、詭異的人物裝扮、荒唐的主題，呈現一種皮笑肉不笑的「皮膜」狀態，引致無以言喻的興奮感，同時又聯繫到台灣歷史中被反覆轉換的認同的虛假與荒謬。製造這層皮膜的參與因素中，其中有許多文化政治的成份。誠如今年參展第 56 屆威尼斯雙年展台灣館《別說再見》所述：「被皮膜包覆的作品人物，外表看不出喜怒哀樂，然而單一的外表下隱藏的卻是充滿著故事、充滿著各種愛恨情仇的執著與眷戀。他運用充滿感官魅惑的皮膜，除了表達形式上的快感與誘惑外，亦有種以此對抗人類身體終將腐敗消逝之特性的意味，意欲著將美好時刻凝結於當下的渴望」。[註1] 荒謬才是歷史、社會真實

1.　〈第 56 屆威尼斯雙年展台灣館 吳天章：別說再見〉，http://www.tfam.museum/Exhibition/Exhibition_page.aspx?id=531&ddlLang=zh-tw；〈2015 威尼斯雙年展《Wu Tien-chang: Never Say Goodbye 吳天章：別說再見》長版紀錄片〉https://www.youtube.com/watch?v=1arIe9iKlAs&list=PL3WevZTlIGoKZewIuYPu_T4c-kiH78egz&index=1［瀏覽日期：2015/6/13］。

費爾　賽爺 (Phil Sayers)　東 - 西　2015　21 世紀 #306

145

的內容，唯有在情色（eroticism）或是異國情調（exoticism）中才能體驗此情境的極致一總之，是虛情假意、假戲真做才是台灣文化政治學的本來面目。也唯有在「反常合道」（蘇東坡語，或者華滋華斯的「小孩是大人的父親」）中才能驗證這種真理的嚴肅性。哭笑不得也總是一種美學滌淨（Catharsis）的美學效果，是最高等級的美感經驗。這是另類的超現實主義展演。但是，若用道德眼光來詮釋他的作品又未免顯得太過沉重，就讓這層騷動持續流動著，這是這類表皮扮演作品的魅力所在。在一幕幕視覺違規的圖像中，兩位用這種方式為我們騰出空間，讓我們有機會重新裝置主體新衣的機會。

即便是插葷打科，不難讀出作品中的嚴肅意涵：有太多的成見、刻板印象、過度規範等等限制溢出人們的自由與想像力；大多數人只願意再被規定的安全範圍內自由地創作、思考。Phil 採用一條多元對話的路徑來呈現，尤其是銜接西洋藝術文本（例如，作品中那些似曾相似的主題與沉靜的光線）所衍生出來的諧擬（mimicry）與互文（intertextuality）效果。歷史遺緒是最佳的跳板，不用多言，他的作品是在歷史脈絡中向我們訴說。跨越紅線帶來太多的麻煩、甚至引致懲罰，但 Phil 似乎似專門尋找界線的人，或者說那是他的動力來源：他能細膩指出那條邊界在哪裡，然後優雅地跨越它！或者說，他是個地雷的引爆者，精準索定地雷之後……幽默地引爆。爆破的目標是一切可能的刻版印象、界線、異國情調與宰制關係，還有藝術的時空界定等等，這些在歷史社會形構中皆是相當牢不可破的藩籬，卻引喚出創作者挑戰的慾望。

羅蘭・巴特（Roland Barthes）說：「語言是皮膚。我用我的語言磨擦別人。這彷彿是，我有文字取代手指，或文字的尖端是手指頭。我的語言帶著慾望顫抖著。」（Language is a skin: I rub my language against the other. It is as if I had words instead of fingers, or fingers at the tip of my words. My language trembles with desire）再現系統是我們身體的延伸，除了語言，視覺其實先於語言，視覺作為語言建立了我們身體想像和世界的關係。就這點而言，Phil 作品中身體、皮囊、扮演與戀物的表層與內在意涵（denotation & connotation）就有了更深刻的視覺思維層次了。（原載於 2015《表相皮層：英國藝術家費爾・賽耶》。高雄：高市美術館，頁 6-7）

台灣的「藝術先生」李柏毅

　　「藝術先生」（Mr. Art）不是對愛好繪畫的人的敬稱、也不是選美先生，而是對另類藝術的創造者和所謂的敢於與「藝術經典」分道揚鑣者的稱呼，一個發自內心真誠的恭維。法國藝術家杜布菲（Jean Dubuffet, 1901-1985）於 1945 年給予這麼另類藝術的風格一個正式的美術名詞「原生藝術」（art brut），英文的同義詞是「圈外人藝術」（outsider art），也是英國肯特大學 Roger Cardinal 發表於 1972 年的書名。「圈外人藝術」主要不在於標誌外於主流，而是勇於向官方文化藝術挑戰的新藝術類型，如立體派、達達、未來主義等。就這一點而言，它一點都不「圈外」。凡是敢於創新、勇於開創的藝術型態，都有這種藝術革命的特質。1948 年 6 月，一家名為 Drouin 的畫廊發起「原生藝術運動」，超現實主義發起人與宣言撰寫者布萊東（André Breton, 1896-1966），批評家兼收藏家以及斑點派的理論者塔皮耶（Michel Tapié, 1909-1987），以及杜布菲為推動者。10 月及 11 月兩場展覽名稱為「原生藝術喜歡文化藝術」（L'Art Brut preféré aux arts culturels'），也是杜布菲為該展覽圖錄所寫的序言題目，被視為是原生藝術的宣言（manifesto）。此宣言以一種強烈的、桀敖不馴的態勢挑戰知識分子們所發展出來的學院藝術世界：「文化藝術」，那是一種錯誤的藝術，用理念（idea）創造藝術其實無助於藝術的發展。他認為「*真正的藝術從來不會被期待出來：沒有來處亦無名份。藝術痛恨以其名義被組織與迎奉。它會立即跑開。藝術是和無名之輩談戀愛的人。只要它被掀開、被人指點出來，它就跑開，留下來的是虛假的人，背後帶著寫著藝術的大名牌，人人立刻淋上香檳；講演者帶著掛上鼻環的它周遊列國。這是錯誤的藝術。大眾皆知的藝術，有獎有名牌的藝術。真正的藝術先生，沒有人認得。他到處遊走，每個人都遇過，拉他到每個十字路口，但沒人認得是藝術先生本人，傳說中的人物。沒有合宜的身分。你看，是錯誤的藝術先生代替真正的藝術先生；它的確缺乏身分。亦即，上當了！所以許多人騙了自己！*」(註1)「原生藝術」創生於藝術文化所沒有「汙染過」的地帶，源自心靈內在的存

有而非藝術經典的或潮流的啟發與延續。這些藝術家們的創造是「完全純粹徹底的介入藝術事業，完全由創造者自身的衝動所導引。因此襯顯出發明的藝術而非所謂文化藝術的特徵，後者只不過是變色龍和猴子的藝術。」對杜布菲而言，藝術要足夠瘋狂、足夠內在、足夠衝動才是真正的藝術，瞻前顧後的藝術不是真正的藝術，當然也不是真正的創造。

筆者在文章的一開始引述「原生藝術」的典故與杜布菲的這一段長文有幾個原因。首先，受學院長久薰陶的我們，不論創作者、藝術史論研究者或藝術評論人，身為其中一員，我不認為我懂得李柏毅的藝術世界，那是一個極為陌生的領域，讓人感到驚訝與驚喜的特殊經驗。如果有任何文字書寫或語言評論，沒有特殊的評論架構，我認為恐怕都會淪為文明禮儀下的虛驕訛見：任意用天才之類的話恭維幾句。即便現今台灣號稱藝術多元、尊重創作自由，我們是否有能力（或委婉地說準備好）接納杜布菲所謂「沒有文化負擔的瘋狂的藝術」？我們首先必須從二次大戰結束之初西方藝術世界的「原生藝術」（或「圈外人藝術」）來認識李伯毅的藝術和他的世界？其次，70 年代鄉土運動中所興起的一股樸素藝術的運動，洪通、吳李玉哥、林淵等以學院之外的創作者介入台灣美術，著實有一段風光。然而當時來自學院的評論是冷漠的、有限制的，正面的接納並不多，特別是進入美術歷史架構的部份（所謂的「經典化」，canonization）。更晚近，我們的社會已經逐漸接納、並有開始準備理解這個讓人神往的又讓人迷網的另一種藝術世界，端看李柏毅所參與的展覽，已經接近學院藝術家參與的範疇，這是讓人欣慰的。藝術觀念的改變將引導我們藝術行動的改變，最後，帶來藝術新貌。杜布菲的「藝術先生」是瘋狂地讓人無法掌握，讓學院藝術世界的人「抓狂」，但是，絕對不是不正常或低下。我們已經準備好要接受藝術世界的差異，並且應該要用一致的藝術批評與一致的藝術態度（如收藏、展示、論述評價等等）來處理與對待。藝術的「例外」是「常態」的前夕，反覆如此。只是，我們的準備仍然

1. Dubuffet, Jean, 1948, "Crude Art Preferred to Cultural Art" , in Harrison, Charles & Paul Wood eds., 1992, *Art in Thoery 1900-1990: An Anthology of Changing Ideas*. Oxford: Blackwell, p. 595.

李柏毅　藍色爵士
2014　126×96cm

不足，至少在藝術論述或藝術批評的世界，我們的語言與修辭仍然匱乏。藝術評論世界對「原生藝術」的詞窮，是讓我們面對這些強烈而直接的視覺衝擊時手足無措的原因之一。總之，我們的社會需要重新自我學習，準備隨時而來的驚喜與訝異，這位台灣的「藝術先生」帶來的驚奇。其中的一個重要的史觀意義是：在全球化流動與去西方中心的批判思潮下，我們必須思考，那些沒有高度「藝術社會學意義」（歷史的，政治的、文化的）藝術家個體，如專注於自我世界的創作者、游牧藝術家、特立獨行的藝術漫遊者，還有被摒棄於「漢人中心」與「西方中心」之外的藝術範疇，如原民藝術、工藝、女性藝術等，以及以徵候狀態解讀（如兒童、病理）下的藝術創造者。沒有經過高度學院養成教育的創作，不應被排除在藝術史論之外，如果我們對藝術還有所期待的話。然而我們也必須認清，藝術世界的形成，其來有自。李伯毅的藝術提醒我們視為理所當然的世界是有問題的，需要重新省思的：這個世界並非理所當然，藝術世界亦不理所當然。杜布

菲念茲在茲的，對「文化藝術」體系下生產的藝術的不滿（一如佛洛伊德的「文明及其不滿」），在台灣有了體現這個藝術觀念的人：台灣的「藝術先生」（Mr. Taiwanese Art）李柏毅。

李柏毅可以說是台灣的「藝術先生」，他的作品中的視覺世界，挑戰了我們的視覺慣性和一般的藝術感知。用色大膽、鮮豔，窗花裝飾般的構圖，題材總是充滿趣味（我寧願不說童趣，那是吾人極力要避免的徵狀式閱讀，如果有一種藝術民主化的烏托邦還值得保留的話）。同時，我們也無法用「文化藝術」中的那一套理解系統（學院語彙）描述、分析與詮釋李柏毅的作品。觀看他的作品，我感覺必須赤裸自身以對，放下所有學院規訓的思想武裝。即便不赤裸，也要些許的瘋狂、少許的天真來進入他的世／視界。越是與作品相處，畫中的人、動物以及造形開始晃動、開始開口向我們說話。它們的語言是如此的不同，但清新可人，沒有世俗的虛驕訛見，也毋須煩惱 "chiaroscuro"（明暗法）與 "trompe l'oeil"（視覺障眼法）是為何意。它不要求有許多、特別裝配的藝術符碼來解讀，那是法國社會學家 Bourdieu 所探討藝術世界的必要通行證：沒有美術教育賦予的那張學院通行證，會被阻絕在藝術社會之外，他稱之為藝術品味。李柏毅的作品沒有這套惱人的法則，誠如杜布菲所說的純粹的藝術表現。它的藝術會和觀眾玩捉迷藏，在趣味中完成藝術的輕鬆體驗，沒有崇高的藝術負擔。我有興趣的是，他畫中的空間是如此的迥異於我所認知的世界，而他所認知的客體物，其組成亦是如此的不同。由塊狀物拼組而成，形成連續的空間，不論是重疊或交錯，它們仍然如此連續有機，這和透視法下的空間認知截然不同，雖然創作者本人並不 care 其間的學院意義上的差異。風格上，李柏毅所提供的視覺總是飽滿豐碩、充滿動態的效果。繪畫中的細節，最讓人流連忘返，即便是以最樸素的方式表現，李柏毅的作品不會讓觀眾頓感無趣的。藝術作為一種再現系統，代表了創作者對這個世界的所見、所聞與所感，如果說我們不懂他其實比較是說我們不願懂他，因為我們不知如何進這個迷惑的藝術世界。他的創作不就是他和他對世界的感受？

欣賞過李柏毅的作品，一個讓人迷網與驚喜的奇幻歷程，再想想杜布菲的論述，我們還會認為我們很懂得藝術世界嗎？在學院藝術世界中感到自在的我們。

（原載於 2014《毅想天開 2014 李柏毅創作集》。台北：台灣藝大，頁 16-17）

在泰特美術館巧遇李元佳

　　倫敦 9 月天，不若台灣燠熱，適合緩步慢看，不妨學著法國 19 世紀無所事事的街道閒逛者（flâner），對走過的一景一物細嚼慢嚥，自是一種片刻放逐的享受。穿過聖保羅大教堂廣場，兩張紫色的乒乓球桌突兀地擺著，過路者把玩兩球，空間迴盪著歡樂的笑聲與清脆的撞擊聲，格外地超現實。其實，這個運動源自 19 世紀末的英國：室內網球，因此，不搭調的感覺其是誤解。1971 年中美的乒乓外交，隨後中國宰制世界桌球壇，我們遂誤以為乒乓球是中國的發明。有這樣的認識，那兩張球之橋就不會如此格格不入了。順著千禧年之橋走下去——當年啟用時搖搖晃晃而被戲稱搖晃橋，經過賞心悅目的泰晤士河，就是於同年成立的泰特現代美術館。二樓，巧遇李元佳，驚訝遠超過聖保羅廣場那兩張紫色的乒乓球桌。李元佳在泰特，想必有紫色球桌的源流。如泰特現代美術館是世界知名的當代藝術殿堂，能在此陳列展覽，恐怕是所有現當代藝術家的夢想。台灣藝術家在泰特展出，也是台灣美術發展和英國當代藝術的一段美麗的交會，值得記下一筆。

　　終究，李元佳藝術旅程起於 1951 年的台北師範學校藝術師範科和 1994 年卒於英國。李元佳受李仲生的啟蒙，東方畫會成員，1957 年入選第四屆巴西聖保羅雙年展，1961 年加入龐圖團體，十足的「台灣製造」。去年 3 月，台北市立美術館展出《觀・點——李元佳回顧展》大型回顧展，展出近兩百件，了卻歸根落土的心願。今年，十來件作品安靜地或躺或掛在二樓的「艾德溫科罕畫廊」（The Edwin C. Cohen Gallery），屬於「結構與清澈」（Structure and Clarity）的主題，主在「探討 20 世紀初抽象藝術的發展，包含立體主義、幾何抽象與極簡主義。有雕塑、繪畫、攝影與電影」。十一位藝術家或主題中，李元佳排第七位，其它是：Venesa Bell 及 Saloua Raouda Choucair、1920-1935 的抽象藝術、Otto Steinert、結構主義、Kader Altia、極簡主義、Ellsworth Kelly、Charlotte Posenenske 與 Ursula-Schut-Dornburg、立體主義、Anthony Caro。展覽室的介紹寫著：

　　李元佳的抽象繪畫運用西方現代主義，以及禪、佛、道的思想——包含繪畫、書法、雕塑、環境藝術、參與式裝置藝術與攝影，他探索長期以來關注的事物，

空間、生命與時間。1950 年代，李屬於台灣抽象藝術藝術家團體東方（筆者按：
畫會）。1963 年移居義大利波隆那，他開始創作折畫書（folding painted books）
並開始發展其作品的核心——「宇宙觀」。對於他而言，宇宙觀代表所有事物的
起點與終點。它從一些微小的書法符號開始，接著轉換成小圈圈，有時和畫的表
面拼接。他也限定調色盤為四色：黑為創始、紅是血與生命、金色代表高貴而白
色是純潔。1965 年，李受倫敦實驗畫廊「記號」（Signals）之邀，隔年移居倫敦。
1968 年移居約克夏，最後在哈醉安長牆（Hadrian's Wall）一處，名為坎布亞的堤
岸定居。1972 年，LYC 博物館與美術館開張，開館十年期間，提供三百位藝術家
展示空間，包括 Andy Goldsworthy（註：雕塑與地景藝術），Shelagh Wakely（註：
建築與設計實驗），David Nash（註：雕塑與地景藝術），Bill Woodrow（註：
雕塑）。策展人 Tanya Barson。

展覽室不大，共有六件攝影懸掛牆上，材質是手工紙（hand coloured
photographs on paper），其介紹是：

生命最後階段，李開始實驗攝影，包括雙重曝光、不同的變化與最後加工，
以及手工彩色版畫。他為照相機安排舞台，自己是唯一的表演者與拍攝者。這些
神秘的景像依循著非常個人式的圖像學，似乎在表達與日俱增的孤立感與挫折
感，但也同時探索坎布亞地景與自然之美。

攝影作品下置兩個玻璃櫃置放幾件書法符號作品（〈無題〉、〈書法書〉，
約 1963），展覽敘述是有些語焉不詳，但也透顯李元佳宇宙作品觀幽微深遂的一
面：

李製作書法書始於波隆那時期，從 1963 年到 1966 年。他運用這些書來探索
「宇宙觀」的想法。藝評者 Guy Brett（註：英國策展人，機動藝術的推介者）
寫道：「刷點已經有自己的觀念身分，但仍然是書法般的和細緻的……能量從表
現性的姿態移動到生命的細胞核，細胞或胚芽，這些都是點狀所代表……既然這
些點和周遭環境處於均衡狀態，顯然對立的價值變得均等，在物理狀態與形上學
意義上。書的形式既呈現藝術也是一些觀者可茲掌握的東西，雖然它們目前頗為
脆弱。

倫敦聖保羅廣場前的紫色乒乓球桌　　　　　泰特現代美術館「結構與清澈」展場入口

　　攝影與書法書的對面，陳列三件「單色畫」（〈B+N=0〉，〈0+1=2〉，
1965 年，材質：木頭、壓克力顏料）：

　　被視為台灣抽象畫創始之父，李結合東西方思想於作品中。他以簡潔的語
言，及抽象的空間自由來傳達存在的狀況，專注於個人在宇宙中的情境。「單色
白畫」的表面包含他最個人的視覺記號，點或圈形成他所謂的「宇宙點」，象徵

所有事物的始與終。

不過,「台灣抽象畫創始之父」(the founding fathers of abstract art in Taiwan)雖然以複數表示,仍然和台灣美術史論述中視李仲生為「台灣現代抽象畫之父」有所不同,當年這群年輕人的年紀,尚不足以成為父輩。最後,走廊空間懸掛著三片紅黑的圓盤(背面為白色)〈掛盤玩具〉(約 1980,材質:鋼、木、18 片有黑白相片磁鐵於紙上),說明板上寫著:

李於 1966 年到倫敦,於 Signals London 與 Lisson Gallery 展覽。1960 年代末開始創造環境展,如在畫廊地板放置秋葉,或懸空的裝置藝術,觀眾得以遊走期間。它也創作大形彩色懸吊鐵盤及磁鐵木塊,其中許多還有相片。觀眾被邀請在圓盤間移動木塊。可惜的是,目前作品太脆弱,不能再如此。

從台灣出發的李元佳,看來已被接納為英國前衛藝術創作者,而模糊的台灣背景與中華文化的書法痕跡則成為這些敘述中「東方前衛」異於「西方前衛」的文化認同身分證:它是台灣的李元佳——MIT,也是英國的李元佳——「英國再製」,更是世界的李元佳——「世界產品」。(原載於 2015《藝術家》487:332-335)

「原始主義的現代藝術」：
杜爾陶藝展的藝術抵抗與戰慄之美

　　「原始主義的現代藝術」是個有問題的說法，邏輯上完全不通，因為從來都是「現代主義的原始主義」：是現代藝術發現與再現 (representation) 了原始文物，自此原始文物開始有了另一個「高貴」的身份：藝術。因此，現代藝術和原史藝術有了「親近性」(affinity) 的來形容。這個詞是 1984 年紐約現代美術館一場重要展覽的主題：「20 世紀藝術中的『原始主義』：部落與現代的親近性」("Primitivism" in 20th Century ART: Affinity of the Tribal and the Modern)，這個詞也引發了當時的策展人和人類學者的激烈筆戰，包括知名的 James Clifford。這場展示掀開了潘朵拉的「白色盒子」，成為重新反思西方定義下的「藝術」的經典案例：現代主義形式美學下的原始主義論述將原始文化與文物並列、對照，以西方的形式主義美學將非洲文物予以馴化，在書寫上「攀親帶故」、重新編碼，其實是延伸了早期西方殖民主義與帝國主義的文化霸權。在這個觀點下，非洲文物及其文化脈絡內容被收納為「現代主義者的美學」。這個觀念延續了自 1938 年 Robert Goldwater《現代藝術的原始主義》以來西方藝術對原始藝術的界定。[註1] 總之，「原始主義」一詞的問題性遠比其所指涉的意涵或所意欲傳達的理念來得更值得注意。一如薩依德的「東方主義」批判觀念，揭穿了西方文化對它者的不敬與排斥。

　　上面的摘述是筆者去年開授後殖民主義批判課程的課題之一。講述期間，正好和杜爾的展覽不期而遇。第一個印象是全然不同的視覺藝術經驗。他所創造的「性器官人」與面具和非洲文物一樣「生猛而野蠻」（這些詞都是二元架構下的刻板印象），無法用西方「現代藝術的原始主義」的邏輯閱讀。與和其

1.　　參閱本書「傷害的美學」，頁 172-193。

元源神獸　2014　35 ×45×75 cm

　　他展覽表現的主題與手法不同，他的作品既沒有西方野獸派風格或立體派造形
的參照，展示形式上比較是接近祭儀性的過程而不是呈現形式之美與造形能力。
泥土塑造和燒炙的痕跡服務的是神話故事與凝造神秘的力量與氛圍。作品充滿
了十足的張力與強度，讓人不寒而慄，有種不忍卒睹的震懾迴盪在展場之中，
因此戰慄之感油然而生，視覺的震驚重新啟動觀者的詮釋機制。作品有神聖的
特質，來自一種自身神祇般的魑魅情境，而不是現代主義式的視覺享樂感官刺
激。根據社會學家涂爾幹的觀察，神聖與凡俗的區隔是社會空間與文化意義的
起源，不僅是「凡事皆可神聖」，也可延伸為「凡事皆可藝術」，藝術是將「思
想翻譯成物質」。這個過程是集體的，誠如他說：「如果範疇起源於宗教，那
麼它們就應該分享所有宗教事實共有的本質；它們還應該是社會事物，並是集
體思想的產物。」總是感覺，宇宙的神靈盤繞在作品周圍，隨時藉著開口部器
官的吶喊「起駕」。然而，我們心知肚明，這是一個美學假設的情境，疵牙裂
嘴的情狀為的不是宗教或巫術的目的，而是為了創作自身的目的。在我看來，

他突破了「現代主義的原始主義」的規制，反向開啟另一種抵抗西方現代藝術的路徑：藉由神話故事的表演、器官人形化，擺脫西分現代藝術語境而發展特殊修辭，構成了「原始主義的現代藝術」。「原始主義的現代藝術」一方面掌握現代視覺語彙在文法與修辭上的手段伎倆，一方面有意識地「繞道」西方現代藝術而回歸神話與民俗脈絡，以人類學的思維與視野觀照內容，再以內容發展形式。一反現代藝術形式主義所供奉的「給我形式，其餘免談」的格林伯格式（Clement Greenberg）霸權。「原始主義的現代藝術」的原慾是解放的，「現代主義的原始主義」是文明下的壓抑，左派文化批判學者馬庫色在《愛慾與文明》一作中分析前者是脫逃理性壓抑的出路。

杜爾，原名楊偉彬，馬來西亞大學水墨本科畢業，馬來西亞霹靂曼絨南華獨立中學擔任美術與設計系主任，後擔任馬來西亞東方人文藝術館擔任了執行館長兼策劃長，2012 年進臺師大學美術系研究所主修西畫創作，因緣際會參加陶藝社而走上陶塑與舞劇的路。〈重生孽子獸〉曾獲得 2013 年第 18 屆大墩美展雕塑創作類第三名，該作把泥土的生命力透過神獸的怪異形態展露無疑；"Frog and a Scorpion moyang"（青蛙與蠍子祖先）獲得 2014 年第 32 屆桃源美展雕塑創作類第一名，該作則展現一種性器崇拜擬人化的詭異詼諧與神秘的生命力騷動。兩件作品正好表現尖銳與圓融的獸型的力量。「土神祭聲之巫」是他首次大型的公開展覽，於鶯歌陶瓷博物館展出，時間從 7 月 24 日至 9 月 6 日，於開幕時舉辦舞劇表演。和台灣過去幾檔非洲文物展中西方人眼中「非洲他者」的文物觀點不同，杜爾引領我們進入一個具有強烈主體性宣稱的「原始主義的現代主義」立體視覺世界，那是一位人類學者Clifford Geertz理想中的「厚度描述」（thick description）與由內而外所產生的「地方知識」（local knowledge）。那樣的美感體驗才是完整的，同時展現形式之外又更關照自然的內容與美學體驗。杜爾的創作，除了強烈的個人風格與主題，以及視覺的震撼，也為藝術的「原始主義」做了另類的、讓人耳目一新的詮釋，這是作品自身價值外的美學主體性啟示。臺灣當代藝術家中，侯俊明的〈搜神記〉是最為呼應的，也是透過神話的改造來探索當代的慾望政治學。我誠懇建議觀眾放下文明的禮儀之壓抑與禁忌的束縛，讓這些山海經式作品之敘事與造形解放人們對古老與原初的想像，傾聽萬年前慾望與戰慄的內在吶音。（原載於 2015《藝術家》482：344-345）

美學批判

不‧爽美學：台灣「超級大展」的文本生產

〔摘要〕

　　近十數年來，台灣媒體以強大的網路資源引進外國藝術家大咖猛做文化生意，已成為特殊的、但又見怪不怪的台灣文化現象，「超級大展」是藝術管理研究給的名詞。「超級大展」不但超級大、超級有名、超級會做廣告，更超級會賺錢。為了利潤極大化，也培養出超級評論：「美學大師」於焉出場，密集的新聞藝評如八二三的砲彈轟炸著閱聽大眾。台灣的美學論述在一場又一場的藝術嘉年華下，美學論述濃度迅速變得稀薄、膚淺，煽情與娛樂似乎取代了啟蒙與情感的嚴肅意義。於是，無厘頭的修辭開始順理成章地進入藝評場域：例如，雷諾瓦大展可以用「肉肉女」描述作品中的女性圖像。藝術也變成一場心靈治療，和藝術史所要傳達的理念無關：雷諾瓦在「傳遞甜美幸福」。

　　原本讓人心靈舒爽的美學何以讓人不爽（好吧，我承認至少是我自己不爽）？台灣的「爽美學」、「爽藝術」正逐漸改變台灣的民眾美學與藝術視野，用這類美學麻醉劑讓高度緊張的台灣民眾可以在各種不爽的事情中爽一下：這讓我們想到馬諦斯的創作宗旨是「讓忙碌的商人可以坐在安樂椅上快樂地欣賞藝術」。由媒體發動，藉著超級大展與美學大師進行一場寧靜的資本主義美學革命，和左派無關，和理念無關，和金錢很有關。

　　當不爽是動詞，不爽美學是對美學不爽，一個批判的態度；當不爽是形容詞，是這些美學盛宴是讓美學走向讓人不爽的方向：庸俗化與娛樂化。本文將探討這場文化市場的敘述結構及可能的衝擊。

關鍵字：超級大展、美學經濟、媒體、美學、文本

▋ 黃光國的不爽，我的不爽

　　學術界的爭端，再怎麼嚴重，總是茶壺裡的風暴，但是，最近黃光國批評曾志朗的學術正直，其炮火之猛烈溢出茶壺外。學術行動講究理性，鼓勵用文明的態度抑制野性的憤怒，當字裡行間出現過度世俗的用語，除了少數例外，總是讓人側目，質疑批評者的學養與涵養。久而久之，這種規訓下的矜持和鄉愿態度其實乃秋毫之隔。只是，凡是類似的批評，當文字過火時，除了議題，不爽的態度溢於言表（總算明白，溢出茶壺的是不爽）。其實，「不爽」自身就是讓人踰越、違規的。在各類型式的政治鬥爭之中，既得利益者通常是姿態優雅，而抗議者則比較會齜牙咧嘴、手足舞蹈、言語犀利。抗議者若聲音細弱、勉強維持優雅顏面，如何能引起回應、甚至搏得共鳴？嘶聲吶喊的抗議者，姿態肯定不雅，或許義正詞嚴，恐怕要賠上無禮與無理的惡名了（這是讓我們對威權體制抗議者更加尊敬的理由之一）。黃光國的不爽，這個案例，會讓許多不爽的學界裹足不前，引以為戒，但也可能成為追隨者的楷模。[註1] 在我看來，黃光國的不爽，是忍無可忍下的一股腦兒爆發，是拋開一些教養矜持後的「豁出去」。但是，可不要誤會這只是謾罵式的發洩，不爽也有理性的一面（「不爽作為理性」），態度的內裡是嚴肅的、批判的、勇敢的，為了信仰與真理而死心塌地的奮鬥、甚至不顧一切。如果「反常」可以「合道」（反抗文明以突顯文明的荒謬），學術批判的不爽，應該可以用這種方式看待才對。不爽的發聲之後，在有些人看來，是「不，爽！」因為它頗能抒發文明禮教約束下所不能窮盡的情緒與批判的力道。但是，不爽也不可避免地和發牢騷的意思沾上邊，甚至語無倫次，如報導所言：「**長期的無力感會助長憤世嫉俗、尖酸刻薄的犬儒態度**」。[註2] 學術若追求真理，不必驕驕作態。

1.　黃光國，〈「學術自主」與「自我殖民」的路線之爭〉。http://www.psy.ntu.edu.tw/jtwu/jtwu/talkshow/ethic/ethic.pdf［瀏覽日期：2014/4/15］。

2.　蘋果日報，2013/12/16，〈蘋論：別侮辱古龍 10 大惡人〉。http://www.appledaily.com.tw/appledaily/article/headline/20131216/35511198/%E8%98%8B%E8%AB%96/%EF%BC%9A%E5%88%A5%E4%BE%AE%E8%BE%B1%E5%8F%A4%E9%BE%8D10%E5%A4%A7%E6%83%A1%E4%BA%BA［瀏覽日期：2013/12/15］。

不爽的表達，黃光國首先做出了貢獻，其餘的成果另計。

　　近十數年來，台灣媒體以強大的網路資源與資金引進外國藝術家大咖猛做文化生意，已成為特殊的、但又見怪不怪的台灣文化現象，「超級大展」是藝術管理研究給的名詞。「超級大展」不但超級大、超級有名、超級會做廣告，更超級會賺錢。為了利潤極大化，也培養出超級評論：「美學大師」於焉出場，加上密集的新聞藝評如八二三的砲彈轟炸著閱聽大眾。在一場又一場的藝術嘉年華下，美學論述濃度迅速變得稀薄、膚淺，煽情與娛樂似乎取代了啟蒙與情感的嚴肅意義。於是，無厘頭的修辭開始順理成章地進入藝評場域：例如，雷諾瓦大展可以用「肉肉女」描述作品中的女性圖像。[註3] 藝術也變成一場心靈治療，和藝術史論所要傳達的理念無關，例如：蔣勳說雷諾瓦「傳遞甜美幸福」。原本讓人心靈舒爽的美學何以讓人不爽（好吧，我承認至少是我自己不爽）？台灣的「爽美學」、「爽藝術」正逐漸改變台灣的民眾美學與藝術視野，用這類美學麻醉劑讓高度緊張的台灣民眾可以在「不爽」（對所有各種情況的不滿）之後「爽」一下：這讓我們想到馬諦斯的創作宗旨是「讓忙碌的商人可以坐在安樂椅上快樂地欣賞藝術」。由媒體發動，與博物館共謀，藉著超級大展與美學大師進行一場寧靜的資本主義美學革命，和左派無關，和理念無關，和金錢很有關。這是公開的秘密，顯然，大家也頗樂在其中。有好長一段時間，台灣媒體出現兩類藝術論談明星：其一，媒體焦點下的美學大師，總是談論著單一的套套邏輯及反覆的修辭：「美就是美，好美好美……」；以及電視八卦節目上，一位女性藝術教授頻繁出席娛樂節目，藝術膚淺化變成理所當然的事。我唯一敬佩的，只能說，他們忍辱負重，真的為藝術「犧牲」了。我尊重個人以各種方式談論或散播藝術的想法，更歡迎好而深刻的觀點，但我實在不忍台灣藝術多元、充滿智慧的聲音如今被窄化為煽情的語言或膚淺的娛樂，深受其苦與害的將是台灣美術教育與台灣民眾。我鼓起勇氣寫這篇文章，原因是我若沉默下去，枉費我二十年來對藝術的投入與熱愛，也欠缺社會正義感。今日藝術論述的發展日新月異，諸多想法多元而豐富，我們真的不能還停留於 70 年代的保守思維，以緬舊懷鄉而沾沾自喜，雖然那是一段美麗的往日時光。最後，請多給台灣民眾一些有智性的藝術養分吧！煽情而狹隘的美學偏見和理盲的美學語彙一樣讓人缺氧，無法順暢思考與呼吸。台灣的美學水

準繩不只如此而已。藝術的欣賞和討論可以不必很嚴肅艱澀，那是學術研究的事，但藝術絕不可以如此煽情、輕佻和封閉。藝術可以怪，但絕不能怪力亂神。至於藝術的當代功能是什麼，深刻的意義在哪裡，不容我在此贅言，我們社會中有很多人在默默地耕耘，只是沒有被聽見。

「超級大展」（mega-exhibition）原意甚美，概念源自 1960 年代的法國，文化部長馬勒侯（André Malraux, 1901-1976）舉辦大型的、典範的系列主題展覽，以推動全民文化參與——大展自是要吸引眾多的人口參與方能有「大」規模的稱號，此時「量」的考量越來越受重視。美國、英國和日本都有這種促成文化參與的超大型活動。台灣的超級大展起於 1993 年的故宮的「莫內及印象派畫作展」。特別的是，媒體企業介入國家展覽空間成為台灣「超級大展」的標準合作模式，而選擇的題材大多以西洋藝術中的「明星主題」為主，特別是印象派及古典主義。藝術普及與商業化是最終的兩條分道但合流的現象。1997 年的歷史博物館的「黃金印象特展」被視為是台灣「超級大展」的高峰。雖然表面皆大歡喜，各取所需：投資單位獲利，展覽單位獲名，但是一些研究中對於「超級大展」奇觀的批評，已點了出台灣藝術展示迅速向商業化傾斜的問題，嚴重的是它悄悄地地鬆動了公共博物館的展覽運作體系，以及博物館的純粹志業。（註4）

至今，「超級大展」仍然是台灣社會的文化亮點、文化消費的吸票機。之所以「亮」（當然也是透過量來反映「超級」的等級）、吸睛（當然也吸「金」），強勢的媒體置入性文宣扮演著關鍵性角色。因為是藝術展覽活動，行銷文宣也是另一種形式的美學文宣。「超級大展」不但如前述瓦解了博物館展覽體系的主體性，也進行著美學敘述的改寫。博物館的重要使命之一是民眾美學教育，「超級

3. 聯合報，2013/6/4，〈雷諾瓦病纏身 轉而愛肉肉女〉。http://cci.culture.tw/cci/cci/news2_detail.php?p=20&sn=8739〔瀏覽日期：2013/12/15〕。
4. 江怡靜，2009，《從台灣博物館觀眾之「超級大展」經驗反思博物館的社會角色－以「驚豔米勒－田園之美畫展」為例》。台藝大藝術管理與文化政策研究所碩士論文。

美學批判

大展」的文本逐漸取代學院的美學修辭，成為公民藝術教育的代理孕母。

就說明白吧！媒體與公共博物館合作（或共謀），透過文化行銷手法獲名利，我只能接受這是眾多資本主義之「自由」市場機制（其實一點也不自由）與全球化現象（公立美術館明知其弊，亦無能拒絕），但汙染了思想的河川，讓民眾不知不覺地喝了有問題的水，我是不爽的，就像我們今年對各種「黑心商品與作為」的憤懣。2013 年台灣十大「公」辦好展第六名的「幸福大師雷諾瓦與 20 世紀繪畫」，展覽題目模稜兩可，文宣明顯主打雷諾瓦，六個主題展區都非百分百展出雷諾瓦作品：主題一中十張作品占三張，主題二中十一張作品占四張，主題三中九張作品占六張，主題四中十六張作品占六張，主題五中十二張作品占七張，主題六中七張作品占三張。就純商品交易而言，摻混就足以構成標示不確實的法律責任問題。

■「超級大展」的文本生產與藝術場域的質變

台灣的「超級大展」如何改寫台灣民眾的西方美術觀感與美學內容，是值得探討與批判的。

台灣「超級大展」的媒體的文本生產是公開的置入性行銷，其所創造的美學內容、敘述方式則是促成展覽正當化過程中不可或缺的媒介。江怡靜《從台灣博物館觀眾之「超級大展」經驗反思博物館的社會角色——以「驚豔米勒——田園之美畫展」為例》中，將兩百三十五則報導區分成八類：消息曝光與洽展過程（31）、展覽作品賞析（34）、名人看展與企業包場（44）、慈善活動宣傳（18）、促銷與抽獎活動報導（40）、周邊活動訊息發布（23）、參觀人次報導（16）、特稿或專文介紹（9）、花架（20）。「超級大展」的文本生產，如同現代的商業廣告，首在創造奇觀式的流行，而其造成風潮的策略不是放在藝術

5. 　同註 4，頁 54-64。

國立台灣歷史博物館超級大展奇景（江怡靜攝）

作品的意義與藝術家的創造，兩者已被轉換成傳奇的品牌，訴諸名人與促銷活動是主軸策略。上文列出洋洋灑灑的九點，點出了「超級大展」文本生產的「多贏」特性：^{（註5）}

1. 以「數字」凸顯大展的價值感與稀有性。
2. 藉由承辦大展提升媒體的文化形象。
3. 公家辦展單位專業能力之展現。
4. 展現台灣民眾的藝文品味與國際視野。
5. 培養台灣民眾對西方美術的神聖感。
6. 媒體置入性行銷。
7. 刺激文化消費。
8. 名人帶動參觀風潮。
9. 博物館在展覽中緘默其事。

　　若把這九點的相對觀點羅列，我們會驚覺它們正是藝術展覽的「正解」，涉及了策展單位、觀眾、藝術與活動的面向：

1. 藝術是質感取向，不應全然由量化來決定。

2. 藝術活動不應為商業機構背書。

3. 美術館應發展自身的策展論述與專業能力。

4. 從本土出發的美學品味，是與全球文化對話的基礎。

5. 主體性建構、去殖民化是近年來台灣藝術社群的重要思考點。

6. 企業贊助與直接介入藝術活動有其分野。

7. 文化參與不能完全以商業消費為目標。

8. 藝術論述有其專業與自主性，藝術知識應由專業社群提供。

9. 博物館對館內空間從事商業活動應有批判性的立場，並思考其主體性。

　　筆者不禁要問，也許多餘：有這麼多問題，為什麼「超級大展」仍然盛行不減？當共謀的模式一旦形成，這種權力結構所帶來的金（利潤）與權（論述）的滋味，鮮少有拒絕者，尤其是文化活動包裝下的和諧假像——戳破別人的文化美夢是很煞風景的。

　　「超級大展」的廣告修辭，集中於帶有趣味的小道消息，不但離美術史知識與觀念甚遠，對藝術美學的感知亦無助益，其功能無非引起注意而以。很難想像「抓背的母牛 米勒展爆紅」、「雷諾瓦病纏身 轉而愛肉肉女」如何對應關於藝術美或神聖性的想像？美感修辭的極度貧血與藝術知識的極端匱乏，由名人加持彌補，於是乎「劉若英細品米勒 感受美麗與哀愁」、「親眼看米勒 Jolin 感動又震撼」讓米勒的歷史脈絡消失殆盡，代之而起的是極端超現實的拼接。根據王銘鴻的統計（註6），米勒超級大展共有八十六位人士出現在新聞報導中，除了學術與文化人士二十八人，政治人物有十九位、企業家二十八人、藝人歌手十一位。這是台灣的另一種文化參與奇蹟，世界少有，藝術名作成為社會聞人的舞台、秀場，自身不再是焦點。當作為象徵性資本的美學價值轉移為庸俗品味的秀異活動，Bourdieu 所謂的文化生產的場域因此改變。這是雙重的操作，一方面它是有名人，二方面又訴諸大眾，召喚參與，共享這光環。他說：「象徵物品的生產與流通場域被界定為不同立場間的客觀關係系統，由生產勞動分工中的角色功能性地定義著。」限定的場域（the field of restricted production）所產生的藝術神聖性是大規模文化生產場域（the field of large-scale

cultural production）。[註7]力的不平均分配總是社會與文化空間運作的重要能源。

　　如果名人代言是台灣「超級大展」的不二法寶，那麼這群名人中最理想的代言活動無疑是「美學大師」的代言，因為這個職稱保證了社會名流與藝術專業，加深了超級大展的美感深度。和西方大型展覽相比，在台灣，藝術專業的介入和對話性的觀點相對少很多，這可從展覽出版與報導中專業缺席看出。「美學大師」是天下文化出版蔣勳西洋藝術「破解系列」的稱號，[註8]雖無出處可查，兩者的連結性很高，上網查閱關鍵字就可以印證。筆者所知，華人世界中除了朱光潛，少有此榮銜。蔣勳是「超級大展」的代言常客，社會地位高，美術與文化影響力廣。〈米勒的美 蔣勳最瞭〉言「米勒的畫傳達的是『人在土地裡勞動的感動』」、「蔣勳指出，米勒的畫是歌頌勞動者，吐露著宗教情操，呈現農民勞動的精神，重新理解生命的記憶」（聯合報，2008 年 6 月 22 日）。〈「晚禱」如果不叫「晚禱」？〉一文說「在農村經濟看似瓦解衰頹的時代，米勒守護著農業傳承的人性價值，用一張改換了名字的畫救贖了他自己的迷惘，也救贖了一整個時代的迷惘。」[註9]這位「美學大師」擅長以優美動人的修辭詮釋作品中感性的成分，特別是故事化的情節，和藝術史的世界之論述、觀念無多大關聯。如果說「超級大展」需要一種結論式的、被消毒過的感性語言，批判的、技術性方面的或開放的觀點與思辨是冗餘的，無助於爽美學的營造。

　　最近，「美學大師」蔣勳在青年論壇談到台灣人的韌性不適合易破的宣紙和柔軟的毛筆，因為太傳統、太固守中國。這種無厘頭的說法讓我啼笑皆非。

6.　王銘鴻，1999，《「黃金印象－奧賽美術館名作特展」：論媒介正當性與資本主義文化邏輯》，世新大學傳播研究所碩士論文。

7.　Bourdieu, Pierre, 1993, "The Market of Symbolic Goods", in *The Field of Cultural Production*. Cambridge: Polity Press, p. 115.

8.　http://www.bookzone.com.tw/event/booksale/201306/art/index.asp〔瀏覽日期：2013/12/15〕。

9.　蔣勳，2008/8/9，〈「晚禱」如果不叫「晚禱」？〉，《聯合報》。

^(註10)宣紙不夠韌，換用它種紙質不就解決了嗎？從古到今，有哪一位水墨創作家創作者會這樣說？材質的不同，怎麼會扯到台灣美學的認知與態度？這種推論只有具備特異美學觀念的人才會有。這讓我想到江弱水〈撕扇記：美言不信的蔣勳〉的評論：「蔣勳嘴上一旦跑起火車來，你就完全拿他沒辦法。……蔣勳聳動聽聞的方式如出一轍，他總是將個別說成普遍，將一次說成永遠。」^(註11)如果不謹慎以對，美學大師很容易淪為美學名嘴。這也讓筆者想起 2005 年的一場朱銘學術研討會。原先我只是想探訪這位雕刻家的創作心路歷程，後來注意到 70 年代鄉土藝運動中朱銘的太極系列被蔣勳批評為背叛鄉土，應該繼續回去刻水牛的主題以表現台灣精神。這股民族主義的熱情，被延伸為批判建築師貝聿銘、音樂家周文中，以及去年 4 月過世的趙無極三位海外知名藝術家，認為他們的創作只是對外國人有益，無助本土的藝術環境。讓我引用他當年擔

10. 中時電子報，2013/4/11，〈中天青年論壇 走出大城市 蔣勳：才能看見台灣昂揚精神〉。http://news.chinatimes.com/society/11050303/112013041101007.html［瀏覽日期：2013/12/15］。
11. 江弱水，2012/3/10，〈撕扇記：美言不信的蔣勳〉，《東方早報》。http://www.dfdaily.com/html/1170/2012/3/10/757332.shtml［瀏覽日期：2013/12/15］。
12. 陳惠名整理，1978，〈I. M. PEI 不是我們的〉，《雄獅美術》93: 102-115。
13. 廖新田，2008，〈美學與差異：朱銘與一九七○年代的鄉土主義〉，收錄於《台灣美術四論：蠻荒／文明，自然／文化，認同／差異，純粹／混雜》。台北：典藏，頁 89-121。關於朱銘面對鄉土論壓力下的痛苦，參考楊孟瑜，1997，《刻劃之間：藝術大師朱銘傳》。台北：天下遠見。
14. 關於朱銘面對鄉土論壓力下的痛苦，參考楊孟瑜，1997，《刻劃之間：藝術大師朱銘傳》。台北：天下遠見，頁 139：「太多人記得雕『水牛』的朱銘，這印象根深蒂固，而無法接受刻『太極』的朱銘，認為他背離了根源、叛離了鄉土。」
15. 廖新田，2013，〈傷害的美學：現代美術中原始主義的爭議〉，《「再現原始－台灣『原民／原始』藝術再現系統的探討」論文集》，頁 59-82。關於原始藝術的爭議，可參考 Thomas McEvelly 的文論。McEvilley, Thomas, 1986, *Inside the White Cube: The Ideology of the Gallery Space*. CA: Lapis Press. 1992, *Art & Otherness: Crisis in Cultural Identity*. New York: McPherson & Company. 1996, *Capacity: History, the World, and the Self in Contemporary Art and Criticism*. Amsterdam: Overseas Publisher Association.
16. Bourdieu, Pierre, 1993, "But who created the "Creator?" in *Sociology in Question*. London: SAGE, p. 148.
17. Bourdieu, Pierre, 1990, "Artistic taste and cultural capital", in Jeffery C. Alexander & Steven Seidman eds., *Culture and Society – Contemporary Debates*. Cambridge, New York etc.: Cambridge University Press, pp. 205-215.

任雄獅美術主編時的話：「不要徒然用他們在異國的聲名來滿足自淫以為因此就證明了中國文化的偉大」、「現在他們在外國出了名，成為我們特殊環境下文化虛榮心空洞的滿足、遙遠的偶像。」[註12] 這些帶有民族主義色彩的話引來了朱銘的老師楊英風，以及一群留法藝術家賀釋真等人的回擊。美學架構起藝術的觀點，成為人們思考藝術美的綱領；當美學成為判準，並依此要求、批判標準外的表現，同質化、中心化的作為讓美學差異變成美學的痛苦。[註13] 美學此時不僅是美感的建構，可能是種傷害。台灣2007年代鄉土運動中的朱銘是痛苦的（因為他被規限在鄉土題材的創作中[註14]），現代藝術中心主義下的「原始藝術」是痛苦的（原始藝術以現代藝術為貴，[註15]一如妻以夫為貴，而不是相反）。說來，前述2012年江弱水的〈美言不信的蔣勳〉其實有70年代蔣勳評論朱銘的影子。

■「假」美學，爽不？

當Bourdieu問「而誰創造了創作者？」（But who created the "Creator"?），再次強調場域（field）、位置（position）、慣習（habitus）的關係性結構用來考察藝術的生產。他總結：「藝術生產的『主體』及其產品並非藝術家而是整組的代理者，那些參與藝術、對藝術有興趣、從藝術獲利者，以及藝術的存續，那些以藝術為生、為藝術而生者，即被認為有藝術性的（又偉大又小眾，知名，亦即「被承奉」─或默默無聞）那些作品生產者：批評家、收藏者、中間人、策展人，藝術史家等等。」[註16] 我想，從藝術場域的邏輯而言，他應該不會不同意商業媒體在「超級大展」現象中商業媒體也是作品的生產者之一。「而誰創造了超級大展機器？」就這個角度而言應該是個有意義的問題。整個機制正改寫我們關於歐洲主流藝術的內涵──更為刻板印象、更極端而偏離我們原先不是那麼完整的藝術認知與感知。Bourdieu從品味秀異（distinction）分析中產階級的藝術感知，商業機制所創造的新美學挪用（appropriation）在「超級大展」現象中鮮活地呈現，民眾的美學品味如此被製造了出來，毋須過於複雜的符碼解讀。[註17] 當今台灣的藝術活動被商業機

制介入時（大部分有意，少部分無意），誠如被票選為 2014 年十大美術新聞第一名的黃色小鴨在台灣的奇幻旅程，「光怪陸離」的可以，被批評得體無完膚也照樣人滿為患。[註18] 創作者霍夫曼（Florentijn Hofman）批評藝術活動的極度商業化，是一隻醜陋的怪獸（an ugly commercial monster）或商業馬戲團（commercial circus）——若把這個指控放在這裡的話，前者是策展機器而後者是展品的相關活動，是頗為貼切的。同時，這個批評用於「超級大展」也極為恰切。從新博物館學的定義來看，博物館的展示空間不在僅限於白色方盒，黃色小鴨已符合「超級大展」的要件，那麼，台灣的「超級大展」現象已從博物館的場域擴大到城市行銷與文創產業，便行為更龐大超級的大怪獸。這裡有兩難抉擇：一邊是名利雙贏（商業媒體獲利、博物館獲名），一邊是雙輸（博物館喪失專業主體而民眾美學教育的素養也付之闕如）。明顯的是，後者是不斷撤退的，「超級大展」機器釋放藝文的「笑氣」，讓集體亢奮狀態欲罷不能——在這場的視覺「大辦桌」之中，民眾、主辦單位與媒體已忘記 Hofman 原初創作的意義，留下的是一場令人瞠目結舌的特大奇觀。名利雙收所必須付出之代價是正當性論述，博物館專業的主體性而民眾美學受教權將澈底潰敗。2013 年台灣十大公辦好展中有四檔是媒體介入的「超級大展」。[註19] 入鮑魚之肆久而不聞其臭，我們開始合理化這種怪像：讓台灣民眾有機會近距離接觸西方文明有什麼不好？當「超級大展」被視為理所當然，爽美學於焉形成。最後，這隻在台灣命運乖舛的小鴨在 2013 年的最後一天爆炸，炸掉的恐怕不是一隻展示的塑膠鴨子，而是大展所帶來的爽文化系統的滅絕寓言。2014 年，Hofman 的月兔在桃園地景節最後一天付之一炬，引發為建商開發擦脂抹粉的疑慮。[註20]

　　從文化市場消費與文化中心主義的刻板印象而言，台灣的「超級大展」是爽美學，從文化自主性與博物館的主體性來看是不爽美學，爽跟不爽之間，我們的社會文化機制做了抉擇：選擇後者。爽的那邊不爽不爽的那邊，不爽的那邊不爽爽的那邊。互相看不爽。當不爽是動詞，不爽美學是對美學不爽，一個批判的態度；當不爽是形容詞，是這些美學盛宴是讓美學走向讓人不爽的方向：庸俗化與娛樂化。藝術的理性，藝術啟蒙的可能性在爽美學的語境中可惜地被晾在一邊。而整個展覽機器所生產出來的文本是什麼，帶來什麼效應，更是我們應該關心的。

2013 年「假」象當道，因此榮膺年度字。如果有類似「十大惡人」的「十大惡文化活動」，「超級大展」應該列入候選之一。不過不同的是，黑心商品、惡人，群眾義憤填膺，但惡文化、假文化，恐怕沒有那麼樣的共識，搞不好還會感謝一番（列入公教人員進修時數已不稀奇）。顏厥安說「假」反映政治中體制的虛妄性，「以私相授受方式，將公共制度操作為純然服務於一己權力或財富的免洗餐具，還要處處發言表演，表示自己多認真看待這些制度。」^(註21)從文化市場消費與文化中心主義的刻板印象而言，台灣的「超級大展」是爽美學，也是假美學。書出版之際，台大爆發國際論文編造醜聞，《灣生回家》作者田中實加身分造假，演藝界海倫清桃的傳記也是假造，被揭露後都讓眾很不爽，沒有人喜歡這種被欺騙的感覺。（原載於 2014《台灣人文學社通訊》第 5 期。http://ths.campus-studio.com/ths/content.php?period=0&id=47）

18.　林敬殷，2013/12/21，〈霍夫曼 光怪陸離的台灣經驗〉，聯合晚報。http://udn.com/NEWS/NATIONAL/NATS6/%E9%9C%8D%E5%A4%AB%E6%9B%BC%20%E5%85%89%E6%80%AA%E9%99%B8%E9%9B%A2%E7%9A%84%E5%8F%B0%E7%81%A3%E7%B6%93%E9%A9%97-8375329.shtml［瀏覽日期：2013/12/21］；立報社論，2013/12/26，〈黃色小鴨曲終人散〉。http://www.lihpao.com/?action-viewnews-itemid-136373［瀏覽日期：2013/12/27］。
19.　1、歲月／照堂：1959-2013 影像展（北美館）2、瞬間的永恆－普立茲新聞攝影獎 70 年大展（時藝／旺旺中時集團），2、女人・小鳥・星星－米羅特展（時藝／旺旺中時集團）3、迫聲音－音像裝置展（北美館）4、返常－ 2013 亞洲藝術雙年展（國美館）5、亞洲巡弋（關美館）5、真真－當代超常經驗（北美館）6、米開朗基羅－文藝復興巨匠再現（時藝／旺旺中時集團）6、幸福大師－雷諾瓦與二十世紀繪畫特展（聯合報）7、愛你一生一世・動漫美學雙年展 2013-14（高美館）8、微光行／謝春德（高美館）9、東尼．克雷格－雕塑與繪畫展（國美館）10、後人類慾望（當代館），隱藏的真實－典藏品修復展（北美館）。
20.　平路，2014/9/16，〈玉兔的地景寓言〉，《聯合報》。http://paper.udn.com/udnpaper/PID0030/265474/web/［瀏覽日期：2014/9/16］。
21.　顏厥安，201310/30，〈在體制沉思中 告別 2013〉，《自由時報》。http://www.libertytimes.com.tw/2013/new/dec/30/today-republic1.htm［瀏覽日期：2013/12/31］。

傷害的美學：現代美術中原始主義的爭議

〔摘要〕

　　「現代美術的原始主義」，一個表面看似沒有問題的整合概念詞，於 1984 年在紐約現代美術館的展覽：「20 世紀藝術中的『原始主義』：部落與現代的親近性」（"Primitivism" in 20th Century ART: Affinity of the Tribal and the Modern）被掀開了潘朵拉的「白色盒子」──西方藝術中現代主義與跨文化霸權的問題糾葛。這個概念的發展其原先的良善動機是藉著美學的轉向強調歐洲藝術世界如何敬重原始文物，意圖扭轉早期的刻板印象與不平等的關係。但整個展覽操作顯示了人類學與現代主義藝術和展覽論述諸觀點在形式主義美學上針鋒相對的立場，並突顯了藝術命題中形式與內容、外部與內部閱讀、超越與脈絡、西方主體與他者之間孰輕孰重、孰對孰錯的爭論。總之，「原始主義」一詞的問題性遠比其所指涉的意涵、或所意欲傳達的理念來得更值得注意與探討。原始主義論述對原始文化與文物的態度可能並不全是正面的、甚至更多的是加深與延伸了早期西方殖民主義與帝國主義下文化霸權的疑慮。而此爭論原來是現代藝術中形式主義論述之延伸，更進入了何謂藝術的根本命題的邏輯探討層次與藝術認同的思考。藉著美國藝評家 Thomas McEvelly 的文論，本文旨在追索與分析這場歷史爭辯中的觀念競爭，或可因此案例而省思國內形式主義美學教育的問題。本文強調，並不是所有的美學都是和諧的，美學也有「傷害」：傷己也傷人，現代美術的原始主義美學就是一例。

關鍵字：原始的藝術、原始主義、現代主義、親近性、美學、形式主義

▌楔子：不是所有的美學都美

在藝術的世界裡浸久了，對藝術的感覺會慢慢變成一種神話。可能從表面到內裡，美、美感、美學甚至藝術等等相關的概念不斷地被鞏固和供奉，形成一股不可動搖的勢力，到頭來成為壓迫、教條甚至是霸權。這是筆者個人的體驗，在2005年「朱銘國際學術研討會」發表〈美學與差異：朱銘與一九七〇年代的鄉土主義〉[註1]後有這麼個「如大夢初醒」的小小震撼，從此對美學相關的字眼開始有了「戒心」，認知到「不是所有的美學都美（或一般的說，和諧）」的痛苦道理。之所以痛苦，那是因為長年的藝術訓練下被告知而召喚出「所有的美學都是美」的幻覺或意識形態。那是一種或可稱之為「藝術認同」（identity of art）的東西，很接近宗教的堅定信念。

我原初的動機只是計畫探討鄉土主義美學和朱銘的關係。透過朱銘自傳中一段記述，表明曾經有過創作上的掙扎，這個壓力來自當時外在的要求。筆者在抽絲剝繭之後得知推動鄉土美術風潮、推薦朱銘水牛作品的蔣勳、奚淞等文藝人士，以特定的鄉土美學規範（也是規勸）後來想要出走鄉土題材的朱銘，不贊成他轉向功夫／太極或其他的主題創作，並批評他在抽象、學院知識上的匱乏與薄弱的實踐。此時，美的追求成為一種壓迫，一種意圖控制創作者的「色荏內厲」的姿態。在那個齊聲高唱鄉土美學的年代，任何獨吟、異聲，都可能被視為是雜音。甫去世的趙無極，連同音樂家周文中與建築師貝聿銘，都曾被時任雄獅美術主編的蔣勳以相當嚴厲的言辭批評，因為他們背離了鄉土與民族美學的信念。[註2]「美學與差異」這個讓人「詫異」的提法因此有了案例的印證。事實上，不論主動或被動，回顧戰後台灣到今天的美術發展，政治以各種方式密集地介入、滲透了我們的社會，文化政治學的考量似乎是不可避免的，在方法論上也可說是極為有效而必需

1. 廖新田，2008，〈美學與差異：朱銘與一九七〇年代的鄉土主義〉，收錄於《台灣美術四論：蠻荒／文明，自然／文化，認同／差異，純粹／混雜》。台北：典藏，頁89-121。

2. 當時蔣勳的意思是：「不要徒然用他們在異國的聲名來滿足自淫以為因此就證明了中國文化的偉大」、「現在他們在外國出了名，成為我們特殊環境下文化虛榮心空洞的滿足、遙遠的偶像。」轉引自上註，頁89-121。

美學批判

的切入點。不然，1950年代正統國畫論爭中林玉山如何在二二八事件之際修改〈獻馬圖〉？沒有美學的政治考量，怎麼會有1990年代楊茂林等的台灣歷史圖騰創作？美學或文化的政治因素並不是指表面的美學為政治服務或以政治為目標，或「美學政治化」（politicizing aesthetics）及「政治美學化」（aestheticizing politics）的意思。任何藝術上的集體意識、主張、做法等都會或隱或顯地反映了美學的看法與堅持，同時形塑了關於「何謂藝術」的界定，發揮一定的影響力與禁制令，特別是含納（inclusion）與排除（exclusion）的雙重作用，進一步形成文化的分類與品味的判準，這才是文化政治學的核心看法。什麼才是美、什麼不是美；什麼才是某某藝術、什麼不是某某藝術，例如：「何謂台灣美術？」，類似這種發言模式似乎注定了美學的走向，也在此互動下形塑了藝術的想像與模樣。因此若說碰觸政治議題是一般藝術討論的禁忌，這和藝術運作的現實狀況有一段差距，誠如美國作家歐威爾所言：聲明不涉政治的創作是最政治性的；反過來說，涉入政治的藝術創作與論述可能是最不政治的或無關政治的。[註3] 兩者之間的拿捏頗與互動頗為微妙。

再次聲明，藝術的文化政治學探討不是討論藝術中的政治因素，而是深刻地檢視藝術與美學論述中視而不見、察而不覺的意識型態及其運作。[註4] 若說藝術是人文精神中最具反思力的領域之一，那麼，藝術的觀念探討也同樣可以有這種自我省視的批判層次（甚至是顛覆的力量），不能例外。總之，它（自我反思與批判）是美學自身的一部分。

上述美學神話的看法，在西方藝術的討論中，原始主義的爭論是最經典的例子之一。這場從20世紀初（約1910年代）延伸到20世紀末（約1980年代），逐漸被認為是西方現代藝術觀念重要的發展階段，同樣反映著上述所說的「並不是所有的美學都美」的命題，而焦點就是1984年的這場展覽場域上：「20世紀藝術中的『原始主義』：部落與現代的親近性」，潘朵拉的「白色盒子」被打開了，它的主要內容物是到處招兵買馬的「親近性」。本文所討論的主要批判者Thomas McEvilley指出了這個展覽的重要性：「實際上［它］。顯示美術界中多元文化主義論述的開始」，而五年後（1989）巴黎龐畢度中心展出的「大地的魔法師」（Magiciens de la terre）則是另一種展覽論述的類型——從現代主義到後現代的展覽策略之嘗試，亦即從文化霸權思維到企圖重視文化差異的展覽思維，可謂是1984

年的相對展覽。該展也還是不甚成功，還是去除不了殖民的遺緒（新殖民心態）以及歐洲中心的美學霸權（康德的純粹形式批判和黑格爾的歷史神祕論），從題目到展覽內容都有問題。[註5]另外，2003年的一本原始主義文獻全集，將這個展覽事件單獨編成一個單元，可見其重要性。[註6]

在展示與論述原始藝術的過程中，立場的表態、錯誤意識的批判都可說達到了劍拔弩張的地步。在這場藝術理念與人類學立場拉鋸戰之後，至少我們應該稍加保留「原始藝術」是個有問題性的詞，從界定、分類、敘述到實踐各個階段，都需要好好地藉著論爭的歷史課題重新釐清所謂的原始藝術這個我們表面習以為常、內部卻可能是問題重重的西方藝術史分類與觀念。在爭議尚未落幕的情形下，原始藝術一詞至少應該加上引號：「原始藝術」、「原始」藝術或原始「藝術」。「原始藝術」的美學概念有沒有害？到底傷害了誰？這種後設的指涉似乎呼之欲出。

總之，此時的美學暨傷害了其他，也傷害了自身。「傷害的美學」同時也是「美學的傷害」。這是本文的假設前提。

■ 展示原始：現代藝術與人類學觀點的論爭

本標題不用爭論而是論爭，其實是想要突顯這場君子之辯是從「論」的角度出發，雙方均帶著爭論點（arguments）與問題性（the problematik）來進行對話。

3. 歐威爾（George Orwell），張弘瑜譯，2009，《我為何寫作》。台北：五南。歐威爾認為寫作的目的有四：純粹利己（Sheer egoism）、美學熱情（Aesthetic enthusiasm）、歷史動力（Historical impulse）和政治目的（Political purpose）。

4. 廖新田，2010，《藝術的張力：台灣美術與文化政治學》。台北：典藏，頁17-35。

5. McEvilley, Thomas, 1992, "Introduction", in *Art & Otherness: Crisis in Cultural Identity*. New York: McPherson & Company, pp. 9-15. 對於「大地的魔法師」的批評，參見 McEvilley, Thomas, 2003, "The Global Issue 1990", in Flam, Jack and Miriam Deutch eds., *Primitivism and twentieth-century art: A documentary History*. London: University of California Press, pp. 396-401. 他說明雖然曾為此展寫過評論，並沒有為其策展思維與展覽論述背書的意思。

6. Flam, Jack and Miriam Deutch eds., 2003, *Primitivism and twentieth-century art: A documentary History*. London: University of California Press. 本文所討論的四位參與辯論者均入列其中。

因此即便最後是如一般的筆戰不了了之，沒有輸贏宣判，卻留下了極為珍貴的論辯紀錄，讓我們反覆思索現代藝術的跨文化的危機與可能。

如果說美術展覽的目的是帶動起藝術諸種議題的關懷，那麼，除了展覽的主軸之外，展覽引起的爭議，也算是一種意外的收穫。我們必須相信，真理可以越辯越明，爭議的過程，確實會有澄清立場、表明態度的機會，因而充實或改變了原先主張的內容，從而對藝術的各種議題有了更深入清楚的界說與詮釋。1996 年台北市立美術館雙年展以藝術主體性為主題的女性藝術議題，2009 年景美人權園區裝置藝術作品的爭端、甚至近來發生的威尼斯雙年展「台灣館」參展制度的問題等等，都有這種效果。1984 年紐約現代美術館這場「20 世紀藝術中的『原始主義』」大型展覽，現代藝術與人類學兩種立場對非洲文物與文化針鋒相對的看法，凸顯了長期以來現代藝術中原始主義概念的隱而不顯的問題，其中的關鍵字就是「親近性」（affinity），而「問題詞」則是原始主義（Primitivism/primitivism），雖然後者已在展覽圖冊上特別加上引號。如前所述，最終我們會了然大悟原來這裡所有的字眼都會有問題，也許最終都要加上引號。這場論戰延燒甚廣，《論述：後現代藝術與文化的對話》一書中所刊載的是最具代表性的一場對話，包括

7.　Ferguson, Russell, William Olander, Marcia Tucker and Karen Fiss eds., 1990, *Discourses: Conversations in Postmodern Art and Culture*. New York: The New Museum of Contemporary Art. Pp. 339-424. 包含藝術學者 Tomas McEvilley 和主要策展人 William Rubin 與 Kirk Varnedoe 來回兩次的筆談，都發表於《藝術論壇》（*Artforum*），標題為 "Doctor Lawyer Indian Chief: 'Primitivism' in 20th Century Art at the Museum of Modern Art" 其順序分別是：1984 年 11 月的 McEvilley，1985 年 2 月的 Rubin, Varnedoe 和 McEvilley，1985 年 5 月的 Rubin 和 McEvilley。〈醫生律師酋長〉一文經修改後收錄於兩本書，1992 年的 *Art & Otherness: Crisis in Cultural Identity*, pp. 27-56. 以及 1996 年與 Roger Denson 合著的 *Capacity: History, the World, and the Self in Contemporary Art and Criticism*. Amsterdam: Overseas Publisher Association, pp. 101-133。若加上他的形式主義批判大都在 1984 年之後，可推測 McEvilley 對這篇文章的重視程度。該書選錄另一位人類學家 James Clifford 的單篇文章 "History of the Tribal & Modern"，該文乃出自他的 1988 年重要文集 *The Predicament of Culture: Twentieth-Century Ethnography, Literature, and Art*（Cambridge: Harvard University Press, pp. 189-214）。中文譯本為原稿，非後來修正的文本：吳介禎譯，1999 年，《藝術論述：後現代藝術與文化的對話》。台北：遠流，頁 397-513。本文的討論以中譯本為參考，方便中文讀者查對，但本文不採用該翻譯的「同族性」一詞，而是「親近性」，強調因表面類似所產生的諸種想像連結，特別是納入文化體系的問題。

8.　Goldwater, Robert, 1967, *Primitivism in Modern Art*. Revised edition. New York: Vintage Books.

兩位人類學的觀點對上兩位主要藝術策展人的辯護。^(註7)爭論的焦點在「誰的原始？」，以及原始、原始主義與現代主義藝術的釐清和美學價值之評斷。

首先，將原始主義與藝術體系化者，當推 1938 年 Robert Goldwater 的《現代藝術的原始主義》（Primitivism in Modern Art）^(註8)。首先，他認為現代藝術著重純樸簡單（simplicity）的技法，和史前藝術、兒童藝術和原始藝術有了相似的關聯，親近性（affinity）首先在這裡被提出來。而現代藝術受影響的（或從中借用）方面與程度是該書探討的焦點，也就是關於西方社會自身的「現代原始主義」（the modern primitivism），而不是原始（the primitive），就是後來論爭中討論的他者。也就是說這兩個詞是有意義上的區別的。Goldwater 相信，早在 1904 年原始藝術的發現與收集就以美學功能為目標（這點和批判的另一方一致），因此也是美學的發現，不過當時現代藝術家的創作更強化了人類學家這方面的信心。Goldwater 把當代藝術受到原始文物（嚴格說來是西方社會之收集內容）的影響分成四個階段，也就是有四種原始主義的類型：浪漫的原始主義（Romantic Primitivism）、情緒的原始主義（Emotional Primitivism）、智識的原始主義（Intellectual Primitivism）和潛意識的原始主義（The Primitivism of the subconscious）。Goldwater 強調，原始主義不是一種學派或風格能予以客觀描述的，而是一種多元、能產生藝術的態度（an attitude productive of art）。所以定義原始主義必須是論述的（discursive），這點倒是在 1984 年的論爭中被實現了。該書於二次大戰後的 1965 年再版序中再次強調作者主在建立原始的藝術（primitive art）對現代藝術的原始主義（the primitivism of modern art）之深遠影響。這不是平行關係而是相對關係：原始人開拓了「我們西方人」的關於藝術的視野。總的看來，Goldwater 這部原始主義的開先鋒之作，其貢獻在於明確地界定「原始主義」和「原始」的不同，並以分類學的方式形成西方現代藝術的原始主義發展過程，以建立一個系譜學式的架構，同時提出了親近性一詞。他雖然了解原始主義藝術是有些不一致的見解與爭議，但並沒有太多的意識型態上以及理論上的問題意識，題目中的原始主義也沒有和「20 世紀藝術中的『原始主義』」一樣謹慎地加上引號。從題目顯然可看出後者延續前者的看法，卻出乎意料之外地爆發這一場雖不能說是驚天動地，但足可以說是影響深遠的論戰。就這點而言，原始主義的爭端早在 1938 年就埋下了伏筆。近五十年間哪些知識發展提供了論辯的沃土，也可以在其中觀察到一二。

Thomas McEvilley 首先發難，[9] 他強烈批評本次展覽打著現代主義藝術的旗幟，以聯結、並置、編年等等的方式企圖系統化與均質化和西方不一樣、不相干的非洲文化與文物，以便銜接該展的主軸論述，亦即推斷原始與現代的確有某種藝術創意上的關聯性，更著重的是展覽的動機與策略的分析。他說：「我最關切的是在展覽中仍舊充斥著像殖民主義或帝國主義時代般的西方自我中心思想。美術館表面上好像是衝著第三世界，實際上卻是用它來鞏固西方的優越感。」[10] 這其中隱含著現代主義藝術的文化霸權邏輯，同時延續了西方過去以來的中心主義式的思維與殖民主義的態度。這位美國頗富盛名的藝術學者與批評家一向以犀利的洞見和敢言著稱，特別是針對西方藝術中形式主義的意識型態批判，同時對非洲藝術在西方社會中的情境頗有研究[11]。在他的諸多著作中，屢屢可見這種尖銳的析論，[12] 這場對話就從「形式主義」開始。事實上他的著作大多在批判形式主義的哲學與「為藝術而藝術」的邏輯謬誤、霸權，也因此挑戰了不少藝術評論學者的觀念，如 Susan Sontag 的反詮釋、還有提倡形式主義的元老 Clement Greenberg 等人，甚至溯及克羅齊、柏拉圖、黑格爾的美學哲學。[13] 他認為現代藝術的形式主義是新柏拉圖主義的，以超越、普遍與純真的理想建立起系統化而具眾星拱月般的現代藝術思維，即「現代藝術中心」，一如歐洲中心。我們或可因此創造一個新詞："Modern-art-centralism"，用以比對 Eurocentralism。他區分了「原始主義」和「原始的」差別：前者是現代藝術的發明，一個「技術性用字」（或者是策略性），後者是部落文物，兩者並不相干。問題是原始主義在藝術史中的書寫和展覽的策略往往意圖取代原始文物的文化脈絡，進而將之收編為文明的前身（或置放為原始階段），不管多麼遙遠或不相干。McEvilley 直言，原始主義者所關心的不是原始作品而是自身。這就時他所謂的「現在原始和現代都是同一名詞的元素」。[14] 原始文物的文化與藝術的脈絡意義在此被否定、忽略或抹滅，只有在原始主義規範下「原始」才得以彰顯出意義、才得以完整、才有了藝術的意涵，換言之，「所謂原始乃是相對於西方文明而生」[15]。他認為其實有另外一種拋離文明的「現代的原始主義者」，但是這種則是建立或接近文明的「現代的原始主義者」。基於這種理念，在展覽策略上重新編年、強行並置與再分類是常用的手法。但它們是一體兩面與同時並行的：現代主義的那一邊不斷累積編碼資料，另外原始文物的另一邊是（有意或無意地）不斷地被抹去或省略歷史的痕跡，以方便前者的操作，最後納入西方現代藝術的符號體系

之中。這反映在展示異文物的展覽策略上：讓陌生的東西變熟悉（familiarization），同時也讓熟悉的事物變得陌生（estrangement）。[註16]

　　事實上，類似的作為突顯了人們（在文明一方）的無知與霸道。大功告成的現代主義的原始主義，構成現代藝術的一個精彩章節，形成現代藝術的另一波文藝復興運動，其最後終極目標是，「藉由呈現其自由、純真、普遍和客觀的價值來肯定現代主義美學的標準，並證實其與原始主義的同族性［親近性］。」[註17]他控訴：「『同族性』。的概念主要就是忽略部落人民的感覺和野心，而將西方美學的感覺和野心加之於他們。」[註18]簡單的說，在親近性的現代科學神話之下，我們因此可以隨意把非洲文物和現代藝術聯結起來（即「把他們變成我們」，或「強加我們自己的意圖」），不管用什麼命題與邏輯，只要有所「起意」，它們就「看起來」相似。所謂「喬太守亂點鴛鴦譜」的隱喻重點在於有權力的施為者促成了聯姻的真確性。他也強調形式主義犧牲了文化生命的內在與整體性，其背後隱藏的意識型態之假設更是需要好好探究和批判。擴大來說，這是現代美術館「白色盒子」的空間運作機制，把所有異質的文物與藝術統一為一種純粹的展示形式而不用去照顧太多內容上的分殊。他說：「這種特殊區隔的空間是一種非空間、超空間，或理想的空間，其周遭

9.　根據他的好友 Charles Bernstein 的描述，這場論戰使他成為國際知名的藝術評論家。https://jacket2.org/commentary/thomas-mcevilley-july-13-1939-%E2%80%93-march-2-2013［瀏覽日期：2013/4/30］。過世後《紐約時報》以「批評家及非西方藝術的批評者」下標，並以該展覽開始敘述。http://www.nytimes.com/2013/03/31/arts/thomas-mcevilley-critic-and-scholar-of-non-western-art-dies-at-73.html?_r=1&［瀏覽日期：2013/5/2 閱覽］。

10.　同註 7 中譯本，頁 414。

11.　McEvilley, Thomas, 1993 *Fusion: West African Artists at the Venice Biennale*. New York: The Museum for African Art.

12.　Thomas McEvilley，藝術史學家、詩人與藝評家。於 2013/4/2 過世，享年七十三歲。於辛辛那提大學研究古典哲學與文字學，任教於美國萊斯大學（Rice University），紐約視覺藝術學院藝術批評與寫作研究所（the M.F.A. Art Criticism and Writing）創始人。曾獲頒多項藝術評論獎。

13.　Denson, G. Roger, 1996, "History as Context: Expanding Modernist Form", in Thomas McEvilley, *Capacity: History, the World, and the Self in Contemporary Art and Criticism*. Amsterdam: Overseas Publisher Association, pp. 8-21.

14.　同註 7 中譯本，頁 467。

15.　同註 7 中譯本，頁 402。

16.　廖新田，2006，〈博物館展示與現代主義者美學─史丹利（Nick Stanley）教授台藝大藝文所演講摘錄〉，《藝術欣賞》24: 7-12。

17.　同註 7 中譯本，頁 404。

18.　同註 7 中譯本，頁 435。

美學批判

的時空矩陣被象徵性的消解。……純粹形式的理念主宰了美學（與倫理學），白色盒子從此冒現。」[註19] 就像是被精心整理過的迪士尼遊樂場的虛幻世界一般。

　　非洲原始文物和現代藝術的造形同源同宗是錯誤的觀念，也可以說是西方社會自以為是、一廂情願的見解。更進一步的，原始主義突顯了「他者」的概念，反映西方文化分類的基本邏輯：我群中心和他群附屬，這也是西方帝國主義與殖民主義的基本二元世界觀（落後對照進步、感性對照理性、古老對照現代等等）[註20]。他說這個展覽最主要是「關於我們與他者間關係的演變發展」。[註21] 對他而言，這是人類學和現代藝術在觀念上的差別，前者注意到內外有別，並且強調文化機制的內部運作意義；後者認為外部考察可自由掌握、深入內部予以詮釋，這同時也是現代藝術形式主義的另一種展現。「由外而內」（inside out）的觀點有一種危險，往往否定或扭曲內部的既定脈絡和意涵：「藉著否定部落民族的代表標準真的具有代表性，……否定他們眼中的世界是真實的。」[註22] 另一方面，「以外制內」（即把他們變成我們）將導致內外顛倒的錯亂結果：我們的垃圾可能是別人眼中的藝術品，反之亦然。文化位置的思考是後殖民主義批判的起點，唯有由內而外出發，才能建立起文化的主體性，以及省思殖民的議題。[註23] McEvilley 因此擔心這種操作機制是西方文化帝國主義的遺緒，不但沒有解決問題，只是徒增困擾。

　　藉著人類學與現代藝術形式主義兩者間的差異，他提出藝術的定義在於 how，而不是 what，換言之，如何看待藝術決定了藝術是什麼，而不是相反。因著兩者在形式上有某種程度的雷同就硬把部落文物當作是現代藝術的「兄弟姊妹」，這不是抬高文物的身價，而是強加西方的意志於非洲文化上。這裡說明，表面的相似不等於內容就相同；反之，表面的不同也不等於內容就有差異。脈絡是讓兩者有特定聯繫的重要考量。他直接了當的說：「強迫別人成為他們的兄弟，是一種病態的夢想」[註24]。同樣的，強迫非洲創作者把文物當作藝術品是文化暴力的作為。事實上，根據他的了解，非洲文物被視為技術的成分居多，因為「美的東西不一定要透過高度的藝術情感才能產生」[註25]。他建議放棄單一觀點，同時從內和外的角度觀看與思索文物的意義，這是所謂「文化相對性」和「個體隨意性」[註26] 之間的平衡和對話的可能。有了這種警覺才是文化成熟與文化安全的展現。換言之，一個展覽中的展覽詩學（poetics）由展覽政治學（politics）所主宰下的他者文化，[註27] 其形成隱形（或隱性）的美學政治化的效果是我們必須警覺的。他語重心長地結論道：「如果我們

仍用純粹歐洲或以歐洲為中心的狹隘眼光來看部落藝術史，將會害我們切斷與第三世界的聯繫，孤立我們於全球的文化之外。我們必須要有能包含世界其他文化的價值觀。」[註28] 他引用 Roy Sieber 的話說：「孤立的仰慕易導致誤解」，這種美學對他者文化有一種「浪漫的情感」並發展出「時髦品味的象徵」，但最終將是傷害。[註29]

　　和 McEvilley 一樣持反對與批判的態度，持人類學看法的 James Clifford [註30] 也特別指出現代主義的原始主義美學的問題性。他對原始文物展覽下將原始文化美學化與「博物館化」的作為、認定藝術能超越與整合不同文化等等操作方式不能苟同。這是西方收編他者的做法，以特定的手法（如畢卡索的立體派人臉和非洲面具看似雷同，其實是拍攝角度刻意安排的結果）、並置（這點特別顯目）、比較（以求得科學般的說服）等方式粗造地說明西方文化藝術和其他文化藝術的關聯（早晚或上下階序），實質上壓抑、忽略了其他文物的本身價值，並美其名為現代主義之

19.　McEvilley, Thomas, 1986. "Introduction" , in Brian O' Doherty, *Inside the White Cube: The Ideology of the Gallery Space*. CA: Lapis Press, pp. 8-11.

20.　Blaut, James Morris. 1993. *The Colonizer's Model of the World – Geographical Diffusionism and Eruocentric History.* New York and London: The Guilford Press.

21.　同註 7 中譯本，頁 458。

22.　同註 7 中譯本，頁 412。

23.　廖新田，2010，〈由內而外或由外而內？台灣美術的後殖民主義觀點評論狀況〉，收錄於《藝術的張力：台灣美術與文化政治學》。台北：典藏，頁 129-152。該文前言說明如下：「內外之分是差異下溝通的基本模式，理想上應是平衡、對稱的。一般而言，『由內而外』特指一種不易為他者理解的情況，必須透過內部觀點的被露而取得更深刻的理解。但是，當內、外被賦予主／從，核心／邊緣等價值區分時，則產生『排斥』（inclusion）與「含納」（exclusion）的作用發生，差異在此則以否定的方式建立意義的基礎。『由內而外』，因此會產生兩個相反的意義：首先，主體的價值體系向外投射、擴散，進而影響週遭，使內的界限向外擴張，並同質化新擴張的領域。」（頁 130-131）。

24.　同註 7 中譯本，頁 444。

25.　同註 7 中譯本，頁 464。

26.　這裡指的是前述的「因著兩者在形式上有某種程度的雷同就把部落文物當作是現代藝術的『兄弟姊妹』」。

27.　Lidchi, Henrietta, 1997, "The Poetics and the Politics of Exhibiting Other Cultures," in Stuart Hall ed. *Representation: Cultural Representations and Signifying Practices.* London: SAGA, pp. 151-208.

28.　同註 7 中譯本，頁 467。

29.　同註 7 中譯本，頁 462。

30.　美國加州大學聖塔克魯茲意識史學系（the History of Consciousness Department）教授，專長於文學、藝術史與視覺研究，尤其是文化人類學。

美學批判

形式美學。他特別著重分析現代主義中「親近性」這個詞之隨意運用。換言之，現代性的能耐展現在親近性的概念上，親近性就是現代性的另一種西方文化統籌他者文化的力量。事實上，親近性藉由藝術與美學之名，讓個別文物的特殊脈絡消殞，沒有聲音。他說：「現代美術館將部落文件視為藝術，等於是排除了其最初的文化文脈，……美學鑑賞和分析並不一定需要文化背景，偉大的藝術是放諸四海皆然的。……的確，對文化脈絡的無知幾乎就是藝術欣賞的先決條件。」[註31] 唯有抽離、切割、異化非洲文物，才能獲得此一特殊的美感經驗。他提出一個複合詞來說明兩者的共謀：「西方美學—人種學體系」。早期人類學家收集原始文物就是以收藏美學價值為主、現代的展示也是如此：就是從形式美學出發，因此其整體的運作邏輯是：「人種學博物館暗地裡是一個美術館。如此工藝和藝術分類學的分裂得以癒合，至少對這些『傑作』來說，可以完全以美學的符碼來解讀。藝術不管在哪一個博物館都是藝術。」[註32] Clifford 稱這種組合為「人類學的超現實主義」（the Ethnographic Surrealism），指涉一種非真實的、夢境般的拼貼情況；換言之，它不能真實地反映現況。他說：「我使用『超現實主義』這個詞是刻意地擴大界定某一種美學，它珍視碎裂，好奇的收藏以及無預期的並置—那些可以挑起特殊真實之表現的作品，是從情色、異端和無意識的領域而來。」[註33] 這裡所指的三個領域也包括所謂的「地方色彩」（local color），這個概念的推演和一般我們所見日治時期台灣美術的「地方色彩」的描述有所不同，值得參考。[註34]

　　這裡還是可以看出 Clifford 和 McEvilley 些微的不同立場。雖然兩人都對這個展覽有意見，但是 Clifford 認為人類學的發展現是和現代原始主義美學一樣都是關注

31.　同註 7 中譯本，頁 498。

32.　同註 7 中譯本，頁 505。

33.　Clifford, James, 1988, "On Ethnographic Surrealism", in *The Predicament of Culture: Twentieth-Century Ethnography, Literature, and Art.* Cambridge: Harvard University Press, pp. 117-151.

34.　廖新田，2008，〈從自然的台灣到文化的台灣—日據時代台灣風景圖像的文化表徵探釋〉，收錄於《台灣美術四論：蠻荒／文明，自然／文化，認同／差異，純粹／混雜》。台北：典藏。頁 45-87。

35.　Rubin, William, 1984, "Modernist Primitivism: An Introduction", in Rubin, William, Kirk Varnedoe eds. *"Primitivism" in 20th Century ART: Affinity of the Tribal and the Modern.* New York: Museum of Modern Art, pp. 2, 5.

形式美學，從收藏、展示、觀念都很接近，這和 McEvilley 前述主張的人類學優於現代美學不同。Clifford 認為所謂的親近性，是人類學和現代美學首先相互真正的靠近，然後沉溺一氣地對進行原始文物煞有介事的親近之體系化「親近性工程」。在我看來，形式美學提供了抽象的思維原則，其抽象高度提供了自由想像的高度，因而可廣泛地任意聯繫並體系化不相關的他者文化。表面與內容一對一的聯繫可以變成更有效率的一對多，涵蓋面更為廣泛。就這點而言，美學在此不是助力，而是某種形式的暴力。

■ 愛之適足以害之或成之？

　　為展覽目的與理念說明與辯護當然是策展人的天職，尤其是面對如此嚴重的指控。William Rubin 與 Kirk Varnedoe 針對 Thomas McEvilley 毫無保留的批判分別回應了兩次和一次。這場展覽具體的論辯，除了提出一些對誤解的澄清，如為文物加註年代細節等等，有趣的是，「究竟誰比較尊重原始文物？」則成了爭論的真正焦點。兩人都認為他們比較是尊敬且愛護原始文物的。就這點而言，雙方都有共識：如何尊重他者，只是起初的期待與最後的結果出人意料地大相逕庭。

　　首先，了解 Rubin 當時規劃展覽的立論是必要的。兩大冊計達 689 頁的展覽圖錄和十九篇論文足以說明這是一個細膩規劃並且企圖達到寓意深遠目標的宏大論述。在介紹文中，他剖析部落藝術、非洲藝術、原始藝術、黑人藝術的意涵，這些詞的演繹在過去有些殊途有些同歸。他詳述了原始主義（大寫的 Primitivism）這個詞的來龍去脈，也區別出它和小寫的 primitivism——一個帶有殖民主義、歐洲中心、貶抑的刻版印象不同。他反覆再三地表明，這個展覽是探討歐洲現代藝術家如何發現非洲文物，對它們有興趣並成為創作上的靈感，並不是人類學的觀點（事後看來，他的聲明還是說服不了持人類學觀點陣營的挑戰），更不是過去貶抑觀念的延伸。「我們原始藝術的當代感覺和部落藝術同義，嚴格說來是 20 世紀的定義。……原始主義是現代藝術歷史的一部分，不是部落藝術。」[註35] 這和歐洲的日本主義一樣，和日本無關。大寫的 Primitivism 是西方現代藝術對非洲文物的尊崇，亦是對小寫的 primitivism 的態度改變。事實上，歐洲對原始的態度是分裂的：人類學家、藝術家尊敬之、持肯定態度（所謂「高貴的原始人」、「無法超越的原是藝術」等等說法），

一般社會大眾則貶抑之（以社會達爾文主義為思考架構）。自 1906 年起，歐洲的現代藝術興起了這股回歸純樸、簡化的創作風潮，用以批判現代社會的弊端、重尋人類精神：「我們 [西方人]。在它們身上看到我們自己」[註36]，換言之，就是以非洲小寫的 primitivism 為師，並扭轉成為大寫的 Primitivism，此時具有積極的意義。這就是「親近性」，Rubin 也用「部落與現代藝術的公分母」稱之。他深知從過去到現在的在這個觀念上的歷史爭議，但也主張持續人類學式的對立無濟於事。就這點而言，筆者認為原始主義是一種「美學的轉向」：以美學重新和過去留下來的問題談和，重新往積極面或光明面思考（一如下一段 Varnedoe 的引句）。

在答辯中，這位一手建立紐約現代美術館抽象表現主義收藏者，認為 McEvilley 的批評語彙是政治性的，把展覽的所有好意一筆抹除但卻又提不出具體的辦法。保留原樣的想法是既不接納美術展亦不贊成人類學式的博物館展覽。從現代藝術家的角度而言，因為受到非洲文物影響或啟發所得出的靈感與創作，何錯之有？「至於原始主義，選擇哪一種人類學說則一點點都不重要，只要現代藝術家了解並認為部落文物也是藝術就夠了。」[註37]他認為部落文物是真正的藝術，不管在甚麼樣的藝術定義之下。這場展覽所呈現的是受尊重的他者，而不是以往歷史中被貶抑的他者，不然他們就不會籌辦這場極其盛大的展覽了，也因此就沒有這次所謂的殖民主義或帝國主義或歐洲中心主義遺緒的疑慮了。直言之，現代藝術中的原始主義所強調的價值並不在人類學，而是在於藝術，他甚至認為「人類學會誤導參觀者對現代主義原始主義脈絡與內容的了解」。[註38]有藝術上的價值就成為現代主義藝術與原始主義「藝術」的思考範圍，不論後者是否有藝術的用詞。兩人指責 McEvilley 心中才存有高低階序的想法，不會從欣賞的角度來認識非洲文物，進而了解人性的共通點，反而是把原始文物固定在他所認為的儀式的、技術的理解中而不能自拔。對兩人而言，把非洲文物和現代藝術聯結是解放此一固著關係的良善動機。這是基於一種正面的理念：文化的相互挪用才能發展出文化的潛力。藝術亦然，藝術的靈感有時來自不相干的他處，就是這裡所謂的「他者」。Varnedoe 說：「能從別人眼中的垃圾看到價值……是一種接受性、一種智識的創意，是值得尊敬和思考的。……經由僭取 [挪用]。的行動，部落群眾拋棄西方事物原有的概念，給與其他可能性意義和新生命。……我寧可強調兩者間促成人性積極光明的創造發明、文化延伸和溝通的共同潛力。」[註39]文化挪用是好

的、正面的、有美的創造力的，不像 Clifford 的挪用（appropriation）指的是單方面重新系統化他者文化的論述而變成徵用（expropriation）的雙方強制關係。

　　其次，在異文化之間，相似與差異何者重要？McEvilley 問：「為什麼不試著從從非洲文物的那邊了解與欣賞？為什麼一定要從西方觀點出發，普遍化所有文物的差異？」Rubin 與 Varnedoe 則反駁：「為什麼不能從普遍人性的角度了解與欣賞？」在筆者看來，差異是諸文化與藝術間相互理解與對話的核心概念之一，它反映在文化分類、價值的運作，是具體存在而不可避免的事實。差異與相似是一體兩面的、具辯證關係的。差異的理解與對話就是尋找相似的可能接點，透過類似文化翻譯的機制達到溝通的可能。話雖如此簡明，行動上卻不容易做到，因為在這翻譯或詮釋的過程中，文化的原真性必然會被轉化（或再符號化）、選擇與編纂，成為另一系統的語彙、文本。不失真的、完全的文化翻譯僅僅是一種烏托邦（誰能有百分之一百的翻譯與詮釋呢？），一如 Thomas Kuhn 在《科學革命的結構》所提出的「不可共量性」（incommeasurablility）的觀念。[註40] 這也是跨文化翻譯中的「不可翻譯性」（untranslatability）難題，除了被篩濾過的正式文本，那些被棄置的「文化殘渣」（在正統系統眼中）如不可經驗、不可見或只可意會不可言傳的部分是不能被翻譯的。翻譯者就此面臨向那一方效忠的兩難而成為 Maharaj 所謂的「背信的忠誠」（perfidious fidelity）困境。[註41] Rubin 不認為如此，他說：「在原始文物是否稱為藝術這個整體問題上，最簡單明白的立場似乎是：沒有一文化藝術與另一種是完全相似的，所有的藝術都帶有他者。……他性只是程度的問題。當我們認定一個對象為藝術，就必會牽涉到其材質的表達功能

36.　同上註，頁 73。

37.　同註 7 中譯本，頁 425。

38.　同註 7 中譯本，頁 447。

39.　同註 7 中譯本，頁 430。

40.　Kuhn, Thomas，王道還譯，2004（1962），《科學革命的結構》（*The Structure of Scientific Revolutions*）。台北：遠流。

41.　Maharaj, Sarat, 1994," 'Perfidious Fidelity' The Untranslatability of the Other" , in *Global Visions: Towards a New Internationalism in the Visual Arts*. Jean Fisher ed. London: Kala Press in association with the Institute of International Visual Arts, pp. 28-35.

的美學條件……」[註42] 因此，承認我們達不到的完全狀態並試著以理解的方式趨近他者，形成一種特定的關係。這個特定的關係可以是欣賞、尊重、比較、連結、納入另一體系等等，端看其效果與意圖。把非洲文物當作是藝術品，何錯之有？難道視為非洲文物就只能是非洲文物才是唯一「政治正確」的答案？更進一步的問法是：「為什麼藝術的力量不能跨越文化間的障礙？」美學的力量就是超越（transcendence）：跨越文化的藩籬與各種障礙。但是在 McEvilley 的眼中，這是打從出發點就是錯誤的、扭曲的計畫、觀念與行動；結果當然也不甚樂觀。

　　Rubin 以美學來閱讀非洲文物的回應反轉了 McEvilley 的外部閱讀所可能帶來的文化理解的誤差。換言之，創造性的外部閱讀是可能的，而且是名正言順的。但是，McEvilley 字裡行間所真正不滿的，是根深柢固的歐洲文明中心的觀念。若展覽的呈現來自意念，因此可能擺脫不了 McEvilley 的批評，但是當代藝術家的原始主義若是「創造性的外部閱讀」，那麼也是這場藝術展覽的共謀者嗎？藝術論述與創作的共同對象雖讓都是來自非洲文化與文物的啟發，也有一致的意圖將兩者連結，為何不能分開處理？[註43] 換言之，我們需不需要藝術與創作中的「程序正義」用來確保藝術創作的結果有合法性作為保護？在拙文〈在台灣展示「異文化」：馬諦斯、東方風格及其批判〉的研究中，提出一個跨文化創作的問題：「從觀看者的主體出發，我們如何看待西方藝術中的異國情調風格？」同時也反應出創作上有類似 McEvilley 在展覽上所發現及批判的問題。馬諦斯說：「無論是否願意，我們是屬於我們的時代，並一起分享這個時代的看法、感覺，甚至時代錯誤。」[註44] 創作者面對非洲文物與帝國侵略（軍事與文化兩方面）的態度是雙重性的，往往是「積極的政治左派，溫和的文藝右派」—前者顯示激進地對政府的帝國心態不滿，後者反映出對接觸非洲藝術的浪漫情懷而略去之所以能獲取非洲文物背後的時空暴力過程。因此，Abdelali Dahrouch 稱這種為「享樂主義的現代主義」（hedonistic modernism）[註45] —歐洲藝術家在非洲萃取純真的元素製造西方的視覺史商品，「是一場美學的建構，也是權力的角逐」，[註46] 筆者提出兩個提問作為該文的結論：[註47]

　　我們面對這些經過淨／轉化後的偉大作品的圖像時，作為第三者的我們，要假裝沒有這些歷史事實，隔絕自我以享受形式的純粹美感，還是面對全盤的事實，面對作品以及作品的全面意義？我們要二度建構東方主義的迷思，還是接受

過去的東方成見並重建作品與觀眾的新關係？

美學的倫理、倫理的美學的交錯難分，突顯了美學與倫理的糾纏。McEvilley 在美術館白色盒子的隱喻也提點到倫理的問題。[註48] 誠如羅素所言：「改變是科學的，因為它可以被測量，進步是倫理的，因為它充斥著主觀的價值判斷。改變不容置疑，進步卻充滿了爭議。」[註49] 若把美學視為改變，McEvilley 義正辭嚴的長篇大論似乎有量刑過重的感覺；但若把美學視為倫理議題，那麼他的看法是延續了一些現當代藝術史家與評論者的判準，包括 McEvilley 文中所提到的 Arthur Danto，一位當今被視為後現代藝術論述的大師。[註50] 不論如何，當美學涉及倫理的意涵時，傷害是可以想見的。

▍現代主義美學、展覽及其不滿

1991 年 McEvilley 出版《藝術及其不滿》（Art and Discontent）一書，同時也反映出他對現代主義美學、展覽的批判立場。原始主義的美學爭論原來是現代藝

42. 同註 7 中譯本，頁 455。
43. 關於後殖民批判論述無法有效詮釋跨文化的視覺藝術展覽，甚至還因此「幫了倒忙」，Rasheed Araeen 在他的文章中有親身的觀察和體驗。他因此主張這些批判退出藝術批評與藝術活動，文化多元主義、後殖民主義等等都是，因為這些論述並不在主要處理視覺藝術課題。參見 Araeen, Rasheed. 2000, "A New Beginning: Beyong Postcolonial Cultural Theory and Identity Politics". *Third Text* 50: 3-20. 相關討論亦參見廖新田，2010，〈由內而外或右外而內？台灣美術的後殖民主義觀點評論狀況〉，收錄於《藝術的張力：台灣美術與文化政治學》。台北：典藏，頁 129-152。
44. 轉引自廖新田，2010，〈在台灣展示「異文化」：馬諦斯、東方風格及其批判〉，收錄於《藝術的張力：台灣美術與文化政治學》。台北：典藏，頁 112, 111-127。
45. Dahrouch, Abdelali, 1993. "The Neglected Side – Matisse and Eurocentrism." *Third Text* 24: 13-24.
46. 同上註，頁 121。
47. 同註 44。
48. 參考註 19。
49. 引洪蘭，2013/4/12，〈時間換智慧 優雅老去又何妨？〉，《聯合新聞網》。 http://udn.com/NEWS/OPINION/OPI4/7825691.shtml#ixzz2QBrMGTo2 [瀏覽日期：2013/4/30]。
50. Danto, Arthur C. 1992, "Matisse, Art, and Le Bonheur, At Home in His World: The Pleasure of Henri Matisse." *Artforum International* 31（2）：89. 他說：「馬諦斯背向世界－我們淒涼的、痛苦的、倍受威脅的、破碎的世界。這些明亮的、裝飾的、甜美的，大部分在現代美術館展覽的作品，這裡有一種連結。」

術論述中形式與內容爭論之延伸。McEvilley 在三次的評論中非常強調這個展覽的主要問題來自形式主義美學，在 1982 那年，他的〈有形式頭沒內容尾〉（"Heads it's form, tails it's not content"）集中火力批判形式主義陣營，可說為後來這場沒有預期的辯論暖了身、做足了功課。[註51] 1984 年後，他的批判力道更為集中猛烈。總之，現代藝術的形式主義的理論批判可說提供他這次原始主義展覽的思考基礎，因此回顧與分析這些文論是必要且有意義的。他反覆地描述了現代主義的嚴重問題：[註52]

依賴進步與科學方法的現代主義，視自己為全球與超越的觀點，能高高在上、評判無數的部族觀點。

而現代主義的展覽策略與意涵則是：[註53]

把部族文物裝置在被純化的美術畫廊環境中，沒有內容的羈絆，俾便以純藝術欣賞之；事實上，它將它們置於西方脈絡，超越了內容。……這種美學或藝術的形式主義觀點強加於其他已有原初意圖的文物之上。

在這篇文章中，McEvilley 首先描述了形式主義的大概發展：[註54]

這個計畫根植於浪漫主義傳統（以及隨後的新柏拉圖主義），渴望看到藝術品是超驗的自由，超越條件的網。在世俗的年代界中被神聖的慾望激發，此雄

51. McEvilley, Thomas, 1996, "Heads it's form, tails it's not content", in Thomas McEvilley's *Capacity: History, the World, and the Self in Contemporary Art and Criticism*. Amsterdam: Overseas Publisher Association, pp. 22-44. 根據出版頁記載，該文發表於 1982 年的 *Artforum* 雜誌。

52. McEvilley, Thomas, 1992, "Opening the Trap: The Post-Modern Exhibition", in *Art & Otherness: Crisis in Cultural Identity*. New York: McPherson & Company, pp. 66.（原文刊於 1989 年「大地的魔法師」展覽目錄）

53. 同上註，頁 65。

54. 同註 51，頁 24。

55. 作者文中數次引用葛林伯格的話，這一段頗能代表他強悍的形式主義看法：「美學或藝術是一個終極的內在的價值，最終的價值，後無來者……知識與智慧能注入、能服務美學，但美學一像倫理或道德一樣到頭來不能服務其他，除了自己。」同註 50，頁 30。

56. 同註 51，頁 43。

紐約現代美術館「20世紀的『原始主義』：部落與現代的親近性」展覽研究圖錄

心帶有類似宗教的氛圍，1960年代中期之前，葛林伯格[註55]、宋妲及其餘同好都在向皈依者傳教。自此，形式主義理論成為一個被接受的神話。

　　一些關鍵概念用以形容形式主義（或激進的形式主義，radical formalism），都帶有強烈的主觀與權力延伸的意涵：選擇、自我證成（self-validating）、超驗（transcendence）、掩飾為自然法則（disguise itself as natural law）、自主（autonomy）、純粹、視覺表面（the optical surface）、神祕主義（occultism）、絕對主義的神學用語（the theological diction of absolutism）、為藝術而藝術、排外（exclusion）等等。其中大概以「認同律」（the Law of Identity）最能說明形式主義的套套邏輯（tautology）的謬誤：藝術是藝術，不同於非藝術（A=A, A ≠ -A）。依此類推，藝術上的形式可以不必有內容，形式可以代替內容，形式主宰了內容。但這種看法違反了人類的自然法則，以及認識論與形上學的推論：形式與內容是一體的兩面，互相證成，因此密不可分。總之，內容是固有的，不是外加的。葛林伯格主義的「給我形式其餘免談」的專制主張違反了這個定律。即便談論藝術的情感或抽象表現，仍然需要特定的內容依據與概念來支撐、對應，怎麼可以宣稱形式足以解釋形式，無需外援？文末，他綜結八點：[註56]

美學批判

1. 形式主義理論嚴重地忽略了內容和意圖性，導致了沒有邏輯的假設。

2. 這種假設出現在戰後的美國社會，其他文化和時代都沒有。

3. 以「純粹視覺」理論解釋藝術經驗是不恰當的。

4. 具體的元素絕不可能被排除在作品的人為模式之外。

5. 藝術品的觀念共鳴是美學回響的一部分，不能拒絕。

6. 不能忽略藝術家的意圖。

7. 藝術品存在於觀者與藝術家的感覺中，有社會文化關聯，並不孤立。

8. 一件作品的終極批評應該是「可被穿透的符號領域之多層複合體」（a multi-leveled complex of interpenetrated semantic realms），藝術品不能自外於社會。

　　關於美學，不是如「為藝術而藝術」所主張的：獨斷、排外、絕對、如數學般運算，而是有各種可能性的藝術定義，並且前提是尊重各文物自身的脈絡與內容，有「特定立場地理解世界」（Weltanshauung）。他說：「事實上，美學就像哲學一樣是不確定的科學。美學價值是否是固有或是外來，是開放的，和哲學的意義是否是固有或是外來的問題幾近相似。」（註57）當美學以形式為尚，運用超越的思維肆無忌憚的向非洲文物收編、改寫，這樣的美學主張不但是有邏輯上的瑕疵，也會戕傷他者文化。

　　1988 年紐約的「藝術／工藝」（ART/artifact）和 1989 年巴黎的「大地的魔法師」則被 McEvilley 認為是企圖兼顧弱勢或邊緣文化的展覽，他也分別有發表看法。這三場展覽的評論集結在 1992 年的《藝術與他者性：文化認同中的危機》（Art & Otherness: Crisis in Cultural Identity）一書。在回應「藝術／工藝」展同時也比較「20世紀藝術中的『原始主義』」時，他把前述這種文化差異與藝術統合的議題提升到藝術的定義之辯。他認為形式主義以表現意圖來界定藝術、藝術終結論者以物件的哲學意涵來為藝術命題、或維根斯坦學派（Wittgensteinian philosophy）的語言邏輯決定論（藝術不是甚麼，就是藝術）都不足以涵括到所有當今西方現代社會發展下的藝術範疇。他認為需要考量脈絡化（contextualization）的觀念，他說：「事實是當我們指定一些東西為藝術時，意味著它是為我們［而存在］。的藝術，而不是說它自身或為其他人。……真的，藝術是指定（designation）出來的。沒有其他方法可以是藝術。……不論經由語言或內容或其他方式—使得藝術很接近一種趨近物件的態度，……。」（註58）這裡意味著我們肯認下的藝術——「藝術認同」。

綜觀當代藝術的社會介入狀態與文化的藝術批評轉向，我們也不得不思考這和上述對形式主義的反動思潮有些關係，[註59] McEvilley 所主張的需要有內容的形式批評就是例證。而在評論的策略上，著重內容描述（建立在事實與脈絡上的歷史、文化、社會敘述，並且由內而外所發展出來的「地方知識」）而不是急著跳入理論先行或形式分析的語境中，似乎是保證策展論述或藝術批評有個好的開始（但僅僅是開始）。

▍結論：攪亂一池春水之後

美學無須歷史與脈絡的命題，1984 年紐約的現代美術館保證了這種觀看、思考的邏輯與藝術方法的正當性。這場現代藝術展覽界令人興奮的大事卻被 McEvilley 和 Clifford 攪亂一池春水之後，留下了甚麼漣漪？至少有一種強烈的訊息要我們保持一種警覺的態度：西方現代主義下的原始主義美學是個可能有許多爭辯空間的問題概念，其中更透露了形式主義的跨文化閱讀有重重的邏輯與思想缺陷。越是平坦無痕的策展論述越需抽絲剝繭地了解其背後的價值預設、內外方向的差異等等。而早在 1938 年的《現代藝術的原始主義》裡已確認這個概念存在這諸多爭議問題，1984 年的展覽論辯確定了一個走向：批判的理念、分殊化的界定是原始主義發展到現在的一個沒有共識的共識。

其次，爭論中留下的幾個問題值得我們持續探究與思考：1. 由外部朝向內解讀既然有翻譯問題，如果有文化脈絡上的合法性疑義，那麼藝術家的「創造性的外部閱讀」有何不可？面對異文化，創作與論述、展示的差異在哪裡？是否可以

57.　同註 52，頁 42-43。

58.　McEvilley, Thomas, 1992, "ART/artifact: What makes something art?", in *Art & Otherness: Crisis in Cultural Identity*. New York: McPherson & Company, pp. 164-5. 關於「藝術－非藝術」的機制，同一陣營的 James Clifford 也提出一個藝術真實性的模型以探討其機制。參 "On Collecting Art and Culture", in *The Predicament of Culture*. Cambridge: Harvard University Press, p. 224.

59.　廖新田，2010，〈台灣當代藝術評論中的當代思潮介入：朝向一個文化研究的理念探析〉，收錄於《藝術的張力：台灣美術與文化政治學》。台北：典藏，頁 161-193。

美學批判

分開論述與評價？2. 美學和倫理學的關係為何？我們要不要一種合乎道德要求的美學？一但牽涉到倫理學的價值問題，美學的純粹化將會受到挑戰，而美學的再定義就可能是需要的了。這也會牽涉到藝術方法論與理論的議題。3. 作為一個同樣也是處於邊緣文化的台灣，藝術創作上對非洲文物的回應，是否有不同於歐洲中心的看法？我們如何恰當地詮釋劉奇偉、吳炫三的作品？當西方主體與非洲他者逐步改變（或改善）之際，處於第三者的台灣，如何不受先前由西方傳來的刻板印象所造成的滯後並採取恰當的姿態對應？或有可能「歪打正著」的情況－亦即，雖然從西方霸權立場出發，因為時空環境的不同而有不同、或更好的詮釋、回應與操作？同時，藉此檢視過去台灣的幾檔非洲文物展覽的論述思維也是有其必要性。4. 藝術追求簡樸或回歸自然的創作，各文化的表現不同。例如，中國現代繪畫的革新藉著老莊與禪宗，並沒有他者的對照。因此，在現代化的過程中，在缺乏具體的歷史接觸的情況下，我們的原始藝術的觀念如何引入與重述，是否有自己的看法，都是值得思索的。5. 自 1983 年台北市立美術館成立以來，展示他者文化與藝術的展覽活動越來越頻繁，這裡的他者包括部落他者、亞洲他者、歐洲他者以及可能是自我異化下的他者等等。如何詮釋與轉化這種文化位差，分析與理解這種交錯複雜的商業機制與公家機關合作（或共謀）下的文化輸入，是個重要的課題。總之，現代藝術與原始文物邂逅下所激盪出來的「美」，如果沒有考慮到歷史遺緒、意識形態、展示手法與詮釋溝通，的確最後可能會變成不是美學饗宴而是美學傷害，在台灣也可能發生相同的狀況。

對台灣各階層的美術與美術史教育而言，這是一個極有意義的啟示：我們不能極端的依賴形式分析來理解藝術（甚至包括自己文化下的作品，如果吾人暫時擺開主體歧異爭論的話），[註60] 在這個案例中顯示，抽象化與概念化的形式思維不但忽略他者的內容，並且武斷地構成新而廣的論述體系。嚴重的是，這些改變是如此的自然，我們很容易把它視為理所當然而說者同樣的邏輯，並向形式主義靠攏，文化的自主性不自覺地因此而棄械投降了。這可在台灣各種美術展的導覽中很容易地察覺到：不論任何時代的任何作品，都可以用形式分析完成審美經驗的傳遞。用造形、色彩、結構等形式元素來理解作品，似乎是最有效的掌握美學的方法。那樣像是一場無歷史感、如真空般的審美饗宴。McEvilley 觀察到，在形式主義的影響下（可以想見這裡也包含學院教育和藝術展覽市場），即便是黑人

創作者都順暢地使用西方現代主義的語彙來溝通與詮釋他們的作品:「他們正在接納西方作品的外觀元素——風格元素、圖像學以及材質——獨尊美學品味,而不太關注那些浸濡他們的觀念議題或特定文化內容。」[註61] 藝術教育節節敗退、變成了形式主義的一言堂,他的這番批判的確讓人卻有暮鼓晨鐘之感。

如何保有清醒的思考與觀看:重回內容、重探脈絡、進入細節可能是首要之務。美學絕不只是形式與構成的要素,美學要有內容。美學的異化,現代主義的原始主義展示與策展論述是經典的例子,雖然沒有定案,足可讓我們省思:我們可以有形式的想像,但應儘量避免建立在形式主義的親近性假設上。本文的評論似乎傾向 McEvilley 的人類學式的批判思維,但不代表筆者不欣賞那些受到原始文物影響的原始主義創作與作品。這種不一致,應該也某種程度地反映在這個議題上,在不同藝術論述與主張之間、尤其是論述(展覽與書寫)與作品(創作)之間的持續分裂狀態吧!

最後,本文向這位讓筆者深感相見恨晚的藝術批判鬥士 Thomas McEvilley 致敬。(其「可敬對手」William Stanley Rubin 早他七年過世。)Thomas McEvilley, 13 July, 1939 - 2 March , 2013[註62] (原載於 2013《「再現原始－台灣『原民/原始』藝術再現系統的探討」論文集》,台灣師範大學美術學系,頁 59-82)

60. 廖新田,2010,〈台灣美術主體性的想像與抉擇〉,收錄於《藝術的張力:台灣美術與文化政治學》。台北:典藏,頁 37-57。該文說:「我們面臨兩種藝術主體性的抉擇:一個是『形式主義的主體性』概念,強調藝術的絕對自主,其美學意念帶有強烈的普遍化意味。它的『潔癖』性格不容許社會雜質參與,認為文化解讀『污染』了藝術的美學與藝術史學的純粹價值。另一個是『革命的主體性』,認為藝術的主體來自對社會的不斷顛覆與自我質疑,強調階級的脈絡性及其超越的能力,美與權力都含概在其中。『台灣美術的主體性』預設追求美學的價值共相還是文化殊相?從這兩個基礎出發,『台灣美術的主體性』論述將會出現不同的形貌。」(頁 56 頁)

61. 同註 10,頁 23。

62. 資料來源:https://jacket2.org/commentary/thomas-mcevilley-july-13-1939-%E2%80%93-march-2-2013 〔瀏覽日期:2013/4/30〕。

美學批判

193

4

文化點評

我們對文化總會還有期待嗎？

　　中華文化總會，一個長期以來定位不怎麼清楚、大多數民眾也不太知道它是什麼的機構。它倒是有個顯赫的身分，高官如雲，還有是最近不太光彩的新聞一堆的「高級」文化單位。這個單位，前幾天選出我們的現任蔡總統擔任會長。有小馬哥加持的上官鼎纏鬥「霧島蔡」敗下陣來，文化統治權力雖移轉完畢，大戲卻難落幕，恐怕好戲還在後面——不，是「歹戲拖棚」。

　　首先讓人納悶的是，新任蔡會長所宣布的三項文化總會任務：台灣的文化實力提升與厚實、兩岸文化交流合作、台灣文化的國際化，哪一項沒有在文化部、教育部、外交部、陸委會和國藝會等正如火如荼地推動著呢？文化總會的薪傳美術展覽是成績斐然，的確提供了資深藝術家展示的舞台，但國美館、史博館、北美館、高美館及其他民間專業展覽機構，不也都在長期規劃進行著？台灣疊床架屋的文化行政組織、不分青紅皂白的展覽空間，目前最需要的其實是盤整、統併之後的專業分工，讓各單位功能明確化，集中資源，發揮文化戰力。文總這個由政治人物主導的文化單位，到底要做什麼樣的文化專業任務、發揮何種獨特的文化推動角色，實令人費解。倒是讓我聯想到剛剛棒球經典賽中三連敗的台灣棒球隊，全民失望撻伐之餘，回頭檢討兩個棒球協會的領導人也都是政治人物。

我們的確需要有視野、有能力的政治人才領導社稷，但不是在文化圈、運動圈等等圈圈來指指點點，帶頭做外行事、說外行話。我們常聽聞，「讓藝術歸藝術、政治歸政治」，雖然兩者不容易切割，至少在這裡可以用這句話勸勸那些什麼都想摻一腳的政治人物們：對文化或運動等專業領域鬆手吧，拜託！請在台下給掌聲、從旁給協助、在任內規劃好的文化政策反而會贏得尊重。

　　現在，誰會在乎文化總會？誰會注意會長副會長祕書長是誰？管它是中華文化總會、國家文化總會還是台灣文化總會，廢了，搞不好還會贏得一些掌聲，並節省一些經費給國藝會或文化部做一些正經事。如果藝術文化是國家社會的一股重要清流，請保留一些清澈透明，不要去攪亂一池春水吧！（原載於《蘋果日報》2017/3/12）

國家文藝獎項的邏輯

　　文化部近日公佈第 36 屆行政院文化獎，獲獎者是鄭善禧、劉國松、蔡明亮，三人分別在水墨及電影領域建立獨特藝術風格，影響深遠，實至名歸。一位藝術家把一生最青春最寶貴的時間奉獻於藝術，歷經精神與創作的考驗，忍受無數的孤寂與苦思，最後獲得國家肯定，當是一輩子最欣慰的事之一了，我們應當給予滿滿的恭賀與敬意。另一方面，每一位偉大的藝術家的作品就是在這種層層過濾中沉澱為國家社會的文化遺產，實彌足珍貴。

　　鄭善禧曾於二十年前獲得首屆國家文藝獎（1997），劉國松曾於 2008 年獲得第 12 屆國家文藝獎，蔡明亮過去則從未獲得這類獎項（當然，眾所皆知，他獲得許多國際電影大獎榮耀台灣），我們要如何解讀這些訊息？每個給獎制度所呈現的意義又對藝術家的成就有著不同的涵義與象徵。若交叉比對，更可解讀出其中的問題和有趣的訊息。

　　大體上，目前台灣的國家級藝文獎項分別是中華文化總會的總統文化獎、文化部執行的行政院文化獎和國家文化藝術基金會的國家文藝獎。總統文化獎從 2001 年開始，兩年頒獎一次，目前只進行了八屆，第 5 屆起才有文藝獎和創意獎。行政院文化獎始於 1981 年，每年評選一次，至今已三十六屆。國家文藝獎之前身創立於 1975 年，由國家文藝基金管理委員會執行，原採作品送審

制度，進行了十九屆。其間停頓三年，後此業務由新的單位國家文化藝術基金會承辦，採終身成就提名制，至今也有十九個年頭，若合併起來共有三十八屆的歷史。

　　哪一個獎項比較高？審視此三獎，內容大同小異，並沒有明確的劃分等級。總統文化獎主在表彰「有卓越成就與貢獻，堪稱典範足為表率之個人或團體」，其中的文藝獎則是「對文學創作、藝術展演及相關研究，或對促進國際文化交流，有卓著成就者」。行政院文化獎頒給辦法明載「對於我國文化之維護與發揚，具有特殊貢獻者」。國家文藝獎乃「獎勵具有卓越藝術成就，且持續創作或展演之傑出藝文工作者」。我們大概只能從中辨識國家文藝獎較有專業的操作制度，但文化部的文化獎似乎也相當專注，無分軒輊。因位給獎性質頗有重疊之處，歷來不少家文藝獎得主在之後也獲得文化獎，似乎暗示著文化獎是國家文藝獎的「進階版」。新出爐的鄭善禧、劉國松，還有廖修平、鐘肇政、白先勇、余光中、林文月、李泰祥、蕭泰然、馬水龍、張照堂、漢寶德、朱銘、侯孝賢等人都是這個順序；例如，林懷民在 2002 年獲國家文藝獎，隔年就獲得文化獎。葉石濤、陳慧坤、黃海岱是少數三個倒過來的例外。

　　民間文化獎項以中山文藝獎歷史最悠久，也最多元（包括篆

刻、雕塑、劇本等），從 1966 年起至 2012 年，有四十七年的歷史，由中華民國中山學術文化基金會主持。另一個吳三連獎也相當具指標性，始於 1978 年，獎勵「有傑出成就，有繼續創造潛力，並認同台灣之人士或團體」，持續至今已有三十九屆。有趣的是，歷來該獎獲獎者有十一人獲國家文藝獎，十一人獲文化獎，算是兩個國家獎的「前哨站」，因為給獎時間較早（除了蕭泰然反差一年），甚至林懷民是 1980 年獲此獎，經過二十二年之後才獲得國家文藝獎。

如果把國家文藝獎、文化獎、吳三連獎、中山文藝獎當作是台灣文藝的「超級大滿貫」，只有廖修平、馬水龍兩人（廖修平去年還獲得教育部藝術教育貢獻獎，榮升「大滿冠王」）；獲得四個獎的另一位「超級大滿貫」得主是黃春明（1980 年吳三連獎、1998 年國家文藝獎、2008 年總統文化獎、2009 年文化獎）。余光中、李泰祥、蕭泰然、林懷民五人分獲前述三項。鐘肇政和侯孝賢則是官方版的大滿貫，分別獲得總統文化獎的百合獎和文藝獎，雖然未獲吳三連獎和中山文藝獎。比較「苦情」的是楊逵，這座台灣文學的燈塔竟然僅得 1983 年吳三連獎，未獲任何官方肯定，實在遺憾。楊逵於 1985 年過世，所以當時的文化獎及舊制的國家文藝獎還是來得及頒發。類似這些遺珠之憾，還真是不少。

從得獎結果粗淺分析以上資料（若忽略提名制度、評審組成等等因素的話），我們的國家給予文藝獎的制度缺乏一個明確的區隔與層級差異，實有必要整體檢視一番，以免疊床架屋。例如：國家文藝獎可以強調藝術終身成就，而行政院文化獎可以表彰全方位的文化貢獻與影響，總統文化獎就需要朝向以獎掖國家象徵文化為原則，至少品牌清楚。從鼓勵的角度來看，獎當然是越多越好，但國家文藝獎項給予的橫縱向邏輯，不要忽略這些更細膩的考量。（原載於《蘋果日報》2017/1/21）

文化領導者的風範 vs. 馮明珠

　　前台灣故宮院長馮明珠卸任僅數月接受大陸故宮顧問一職，引起社會一陣騷動，主要著眼點在於有無洩密之虞，以及擅改旋轉門條款，加上過去故宮南院開幕鬧劇，新仇舊恨，因此惡評如潮。

　　社會譁然可以理解，不過冷靜想想，這似乎預設了馮明珠早已準備好洩密資料，也是不盡公平的論斷，畢竟無罪推定是法治社會的共識。若有密要洩，何必等到卸任？我想也不必如此度人之腹。至於更改法規已求能及早赴中，一旦程序完備，只是觀感不佳，又不違法，誰有置喙餘地？其實，兩岸各式文化交流，應予正面鼓勵，只是作為一位文化領導者，自己若以最低標準回應輿論的期待，徒呼負負。馮前院長每每誇口南院開幕為文化亮點，毋視外界給予荒腔走板的批評，一如這次事件的回應態度：「台灣社會不可理喻」，讓人感嘆不已。事實上，故宮南院冒然開幕對故宮聲譽的損傷、罔顧民眾公共安全及浪費國家公帑，這三項都是具體可見的傷害，至今未見任何調查，讓人遺憾。監察院或相關機關少說應介入，給個公道吧！

　　此風波倒讓我們反省作為一位文化領導者的風範或風骨。文化領導者除了是行政官僚，更積極的意義與功能是文化典範的塑造者與文化思潮的引領者。好的文化領導不只是設立優良的文化制度與環境，更深刻的意義是創造新的文化價值與認同論述。換言之，文化領導者不僅是要把文化事務做好，還要以身作則，帶動社會一股文化風潮，

因為文化是感性的志業，只有能讓人感動的文化人才配稱為文化領導者。

　　哲人日已遠，典型在夙昔。以法國首位文化部長馬爾侯為例，本身既是文學家，文化視野高遠（雖然沒有顯赫學歷），在他任職十一年期間（1959-1969），其傳奇事蹟至今為眾人所津津樂道。從清洗整修保存古蹟、設立文化之家與地區文化廳、引進大型文明展到建立文資清冊等等，在在樹立典範，如今文化行政課題莫不以他的貢獻作為案例探討。馬爾侯說：「一位領導者的首要職責就是讓自己被喜愛，而非強求被愛」，這就是文化領導人的格局，也就是文化影響力！

　　順此，我們不禁要問：台灣文化領導者們要為台灣留下什麼風範？若提起歷任七位故宮博物院院長，以及過去台灣各界文化領導者的名字，我們如何記得他們的文化領導模樣或成就？他們是台灣文化政策與行政的掌舵者，而文化領導者的高度與視野，以及其所言所行，終將被台灣歷史文化所記憶與評價；當然，短視的文化官僚，應該感受不到這點的重要吧？（原載於《蘋果日報》2016/9/12）

誰要為故宮南院的「假」開幕負責？

　　行政院長林全日前視察嘉義故宮南院整修情況，入內參觀後表示很失落，因為缺失多、品質差，爾後「一定要確保品質，不能因趕工影響到品質」。有沒有搞錯？故宮早已在年初為奉承上意而隆重又風光地開幕了。雖然社會砲聲隆隆，前院長馮明珠每每在公開媒體前仍然堅稱成功地開啟故宮新頁，一副雖千萬人吾往矣的蠻橫態度，讓人相當傻眼。這像極了童話故事中那位虛榮的國王堅持穿著虛幻的新衣上街遊行，在少數佞臣的簇擁下高傲前行，眾人卻當作是笑話。虛榮傲慢與虛幻心態正是造成今天的窘境。

　　除工程品質讓人不忍卒睹，故宮南院開幕鬧劇至少顯示出另外兩項嚴重缺失，極待正視與解決：罔顧民眾公共安全，以及收受仿製工藝品損壞國家博物館形象。這些不當行政策略讓這個號稱世界四大博物館之一的故宮變成國際笑柄，它如今已成為博物館行政專業的經典錯誤案例。相較於衛武營工程延宕，儘管有諸多壓力，文化部長鄭麗君還是表示不能趕工也不要急著剪綵，只期待完成之日可以對民眾有個交代，顯然負責任許多。在此，筆者還是要鄭重提醒文化部莫重蹈故宮南院開幕鬧劇之覆轍。

　　台灣文化行政與政策必須摒棄放煙火、做面子、當花瓶的老舊思維，而是真正地當做是嚴肅的文化工程，一磚一瓦不得馬虎，否則不但貽笑大方，嚴重者將損害民眾權益。在此也呼籲民意代表、監察院

或相關單位介入調查上述情事，務必查個水落石出，給社會一個交待。甚至要深入了解漏水事件是否損及正在展示或典藏中的國寶，是否有掩過飾非之情事。一位朋友曾合理提出懷疑：難不成雨水會轉彎，為何漏水只發生在大廳？

法國後現代主義大師布希亞曾於 1991 年發表〈波灣戰爭不曾發生〉，說明擬像世界的虛幻與真實。行政院林全院長訪視嘉義故宮南院的這一番批評，帶點無奈，讓人誤以為「故宮南院未曾開幕」。政治干預文化專業的結果讓台灣的博物館進入了這種不堪的後現代詼諧情境，真是讓人哭笑不得。

最後，我們還是要嚴肅的問：誰要為故宮南院的「假」開幕負責？（原載於《自由時報》2016/6/27）

用真作為疼惜在地美學實踐

　　藝術是一個社會發展的重要指標之一，也是國家文化實力的展現。世界先進國家莫不以完善政策鼓勵藝術創作成果，同時，也培植藝術論述的發展。一位偉大的藝術家、一件傑出的作品，反映出國家民族的偉大，而其意義是來自藝術史研究成果的開展。

　　台灣藝術史研究學會於今年的 3 月 25 日美術節於歷史博物館正式成立，成為戰後第一個台灣藝術史的民間團體。我們的使命在於提升台灣藝術史之價值與認同、建立台灣藝術史研究之平台與網絡、推動台灣藝術史研究風氣、促成台灣藝術史研究之在地化與國際化。

　　綜觀整體的環境條件是不利於台灣藝術發展的。除了大陸的排擠、全球主流美術市場的壓縮，我們政府與社會自身的忽視才是最大的隱憂，例如：民眾對歐美大師耳熟能詳，但對自己本土的藝術家又是認識多少？一份十年前國科會人文學研究中心執行的「藝術學門熱門及前瞻學術研究議題調查計畫」報告，有中國、西洋和法國藝術史的詳析，卻獨缺台灣藝術史；而甫發布的科技部「補助學術研習營」，十七項藝術學門中西洋藝術占九項，台灣藝術只是七項東亞美術的一項，聊備一格。因此，我們不能把某電視新聞主播以為陳澄波還活著僅是個博君一笑的插曲而已。我們生於斯長於此，卻不認識身旁的台灣藝術，這是自我邊緣化或矮化，也是執政者長期以來的忽略與缺乏遠見所導致。我們在此懇切呼籲文化部：

1. 重視本土藝術發展的價值，從文化安全與文化例外的角度將台灣藝術重新定位為我國藝術發展藍圖中的核心，並且將此精神納入未來的文化基本法。
2. 正視藝術史論述人才的斷層危機，永續規劃台灣藝術書寫世代的培育。
3. 擴大產官學合作，全面盤點與研究台灣藝術資源，為台灣藝術價值、風格美學找尋自我定位。
4. 政府各級文化行政者應培養宏觀的台灣藝術文化視野，成為專業官僚而不是為政治服務的官僚。
5. 扎根台灣藝術史教育。協調成立相關台灣藝術史專門研究所或列入重點研究項目，相關台灣藝術文化應列入各級學校必選修課程中。

　　藝術是我國文化軟實力中不可或缺的文化資本與內容，台灣藝術史是台灣文化主體的基礎之一。文化部必須思考除了健全補助制度之外，更重要的是用心傾聽、誠懇對話、落實作法，讓台灣藝術成為我國國民的品味基調。我們期望文化部透過跨部會溝通機制及新文化政策新思維，整合台灣的文化政策、藝術教育系統及藝術協力機制，珍惜在地美學實踐，讓台灣藝術的故事成為文化認同中扣人心弦的場景。（原載於《蘋果日報》2016/6/10）

「陳澄波還活著」的恥辱

　　3月25日，有些人知道是陳澄波受難日，不太多人知道這天也是美術節。民國29年，中華美術學第一屆年會決議3月3日為美術節，教育部卻於三年後批准3月25日。歷史的弔詭再度應驗，1947年的美術節生日，卻是一位熱情的台灣藝術鬥士的忌日。陳澄波的藝術成就和民族受難英雄的形象從此在二二八屠殺事件之後有了雙重意涵，要沒有悲情之美都很難擺脫。

　　台灣美術史的研究，二次大戰後由王白淵開始。這位彰化二水人，就讀東京藝術學校時期與台灣同好於1932年成立「台灣藝術研究會」並創辦《福爾摩沙》雜誌。從上海美專回台後與游彌堅等人於1946年創立「台灣文化協進會」，發行《台灣文化》。和陳澄波的命運相似，王白淵也在二二八事件中被捕，幸得游彌堅的保釋。1954年於《台北文物》發表〈台灣美術運動史〉。他的《荊棘的道路》詩集似乎也預示台灣藝術的坎坷。

　　戰後，因為政治意識形態的關係，台灣藝術的論述和討論在中國藝術和西洋藝術的兩軸中缺席，有的是「正統國畫論爭」和現代抽象畫的共產黨疑義。台灣民眾沒有許多機會接觸台灣藝術的故事。直到解嚴後的90年代，才有林惺嶽、謝里法、顏娟英、蕭瓊瑞、王秀雄、白雪蘭等藝術前輩及學者書寫台灣藝術史和策劃展覽，風潮一時。三十年後的今天，台灣藝術史的研究與書寫在缺乏明確政策的狀況下急遽走下坡，最嚴重的後果是世代斷層。在政府資金大量投注當代藝術，以及科技部研究政策方面缺乏台灣意識而仍然傾向中國及西洋藝術二分的思維中，兩面夾殺下台灣藝術史的未來更為嚴峻。

　　於此情形下，我們不能把某電視新聞主播以為陳澄波還活著看是個笑話。那

是我們這個社會的笑話，其實是恥辱，我們都得承擔：我們生於此、長於此，卻仍然不識台灣的藝術和藝術家。君皆知每每有西洋超級大展，人潮如龍；台灣美術展，門可羅雀。不知者無罪，我們需要的是台灣美術的教育推廣與研究書寫。

檢視世界各國相關藝術史學會的歷史，台灣的確需要成立台灣藝術史研究社群以強化藝術史相關的工作與機制。中國藝術史學會成立於 1937 年；日本藝術史學會成立於 1949 年；西班牙藝術評論家協會成立於 1961 年；澳紐藝術學會與英國藝術史家學會成立於 1974 年；美國藝術史家學會於 1979 年成立；隔年瑞士藝術學會成立，韓國藝術學會成立於 1986 年。2016 年，台灣藝術史研究學會於國立歷史博物館正式成立，有著與國家歷史銜接的深刻意義，補足了七十年來的缺憾，雖為時已晚但願水到渠成。

「台灣藝術史研究學會」成立的宗旨是：提升台灣藝術史之價值與認同、建立台灣藝術史研究之平台與網絡、推動台灣藝術史研究風氣、促成台灣藝術史研究之在地化與國際化等。其任務有七：1. 從事台灣藝術史相關議題之調查、研究及教育推廣等工作。2. 促進藝術史研究者與藝術家之交流。3. 出版台灣藝術史研究相關通訊、期刊、論文集、出版品等。4. 定期辦理藝術史相關論壇與聚會。5. 辦理台灣藝術史相關之國際交流。6. 建立台灣藝術史研究者與公私立機構等之合作機制，辦理相關研究案、規劃案或諮詢、委託服務等。7. 其他相關研究活動與政策之參與。

總之，台灣有豐富的藝術研究論述、質量均佳的研究環境，只要能建立好平台，我們相信台灣的美術研究的前景是不可小覷的。我等發起這個民間組織，期盼拋磚引玉，共創台灣藝術史的文藝復興。（原載於《自由時報自由共和國》2016/3/28）

看政客空嘴薄舌談文化

　　正當台灣的總統選舉如火如荼之際，年末的台灣文化也幾乎可以用同樣的情況形容它的狀態：紛擾多、牛肉少，驚訝多、感受少。三件事讓人匪夷所思：鍾肇政何許人也？故宮南院塵土飛揚中開幕（加上接受複製的「高級」工藝品十二生肖獸首）、黃春明的百果樹紅磚屋考慮熄燈……（編按：百果樹紅磚屋已保留）不禁讓我想起馬總統就職兩年後的「文化興國」口號，以及反覆於各種場合強調「政治跟行政要為文化服務」、「文化讓城市偉大」的論調。這些都讓台灣文化在政治正確與意識形態中持續淪落為「花瓶」和「工具」的角色。

　　對中央或地方政府而言，一直以來，文化最好用來粉飾美化或用來創造經濟數字與吸引人潮。文化的主體性、文化的獨立價值、文化公民權這些更深刻的層次考量在這種膚淺的行政思維下則蕩然無存。貧嘴薄舌的政客，年末露出浮誇的馬腳與嘴臉，讓人不勝唏噓與深感無奈。文化講究質感、意義、價值、符號、象徵……，在政客與諂媚的文官眼中看來，其實是可有可無，甚至不屑一顧。

　　過世滿一年的漢寶德是有遠見的，2008 年底於國政評論發表的「故宮南院的教訓」就已經警告和預告：急就章、沒有專業主張、決策多頭的規劃是大問題，是「一連串的錯誤」。這些評論也似乎正好可以用在幾天前匆促的開幕和不忍卒睹的現場。政治人物的急功好利、文化行政官員的逢迎拍馬正好湊成一對，讓漢寶德先生的預言從

頭到尾都命中。偉哉！漢先生。對照於此，博物館界、文化行政界的
噤聲與無語，更讓人納悶。道德勇氣與社會公益呢？這不是博物館的
公共使命之一嗎？

　　今年年終的文化鬧劇可謂冰山一角，加上回顧過去十二個月的文
化大小事，儘管多麼的殷勤獻盡，台灣文化與文化政策，在政治人物
眼中總還是不斷被邊緣化，正眼瞧一下也有限。那麼 2016 年呢？我
們可以期待什麼台灣文化政策中的好事與好人讓人回味？如果台灣的
總統是在政治遊戲中崛起，我倒非常誠懇期待這位領導人會以文化的
形象讓人在年末記得和讚美；簡單地說，把文化當作一回事。往者已
矣，來者可追，新的台灣掌舵者不可不慎重以對。（原載於《蘋果日報》
2016/1/2）

台灣還在意文字之美嗎

　　最近如果路過華山大草原，大家肯定不會錯過北平東路角落一排如違章建築的新建鐵皮屋，它很不搭嘎地和周遭的現代建築與草皮共構。趨前，並不怎麼好看的四個字映入眼簾：「希望農場」，是新北市農會為農民與農產尋覓的新家，即將於月底營運。農糧署、財政部國有財產署和台灣鐵路管理局共同促成這番美意，身為市民，應是舉雙手歡迎並予肯定。我個人比較有意見的是，何不讓這棟農產展售活動中心成為華山大草原的美麗地標？如果花點心思精心規劃帶有一絲美感的建築，在材料與造形上有專業設計的介入，豈不內外皆美？

　　尤其那四個不敢讓人領教的大字矗立在外圍，實在有夠刺眼，間架結構、筆畫等等沒有一個地方夠得上書寫的美感標準。有人可能會認為我小題大作，但是，如果我們想想：視覺環境是美感的基礎，長期耳濡目染之下，我們會把我們文化中引以為傲的文字之美王國消磨殆盡。

　　要知道台灣是世界上少有全民使用傳統漢文字的國家，我們敬重文字內涵與外表，例如客家族群的惜字亭，農曆年的春聯等等。有趣的是，老一輩的政治領袖如孫中山、蔣介石，甚至鄭成功莫不以還不錯的格言墨寶傳世，宣示他們的文化傳承與含蘊。張大春日前痛批一篇懸掛於桃園國際機場的賦文不像樣，缺乏文化，同樣的，若加上難看的書法擺在眾人面前不也是國家文化力低落的徵狀？

可不要以為電腦時代橫掃一切，我們的社會如今已放棄這一書寫之美，每年舉辦的漢字文化節、新春開筆、平溪天燈、台積電青年大賞等等，吸引眾多人的參與，在在證明了民眾書寫與觀看美好的文字仍然是台灣社會相當在意的，這無關統獨或文化認同。

幾年來，我執行文化統計與調查顯示，國人欣賞與參與書法活動的比率相當高，可說是一項最為廣泛普遍的全民活動，很可惜，和現當代藝術的預算分配並不均衡，如果從繳稅人口與欣賞人口來衡量的話更不公平。根據筆者過去五年的調查，民眾參觀書畫展覽一直維持在受訪民眾的五分之一強，2013 年繪畫書法類甚至高達四分之一，而深層參與也比其他藝文嗜好高很多（3.5％），換算起來，國內書法業餘行家應該有五十萬人口左右。

「希望農場」這四個字對許多人來說可能是不能忍受的長期視覺污染。國內書法名家眾多，實在不愁人才請益。不過，這幾年出現極為單調的現象，從台北車站、過去的國家文化總會、台中市政府文化局、墾丁國家公園，甚至是入出國護照查驗章，到處都是董陽孜，那也就敬謝不敏了。（原載於《蘋果日報》2015/12/1）

是該考慮文化象徵效益評估機制的時候了

　　台北捷運販售日本女優悠遊卡，媒體與社會激動異常，主事者卻一副老神在在模樣，整個決策與危機管理可說漏洞百出，更具體的說是機構在文化行政方面傾向經濟效益考量，而缺乏象徵價值的細膩評估。

　　過去的案例歷歷在目，我們卻很少從中得到教訓，讓「文化地雷」隨時隨處爆發，常見的是性別與身體、階級、種族、宗教等等差異的誤判，最經典的例子當屬 2006 年的台中竹筍文化節，主辦單位台中市旅遊協會安排女體當餐盤展現「秀色可餐」的趣味，讓來賓以牙籤在女模身上取食竹筍，時任市長胡志強認為節目低俗不肯配合，新聞局長則說香甜可口；對於民眾的激烈反感，主辦單位卻天真回應：此活動純為噱頭，並無冒犯女性身體意圖，始料未及。2007 年，台北縣政府宣導國際無車日，十六位打火英雄變身露肌猛男，遭來貶抑消防員形象的議論。2013 年，台北市青年公園游泳池優惠穿著比基尼泳衣的女生，引發女性團體的抗議。2014 年，原民藝術節以原民女性與白人追求者為廣告主題，引起刻板印象與異國情調的批評。這些都是「文化行政白目」，因為缺乏對文化運作的深刻認識與敏感度，更沒有文化效益評估的機制所致。

　　文化象徵效益評估機制不是保守觀點與審查態度，主要是在檢視文化行政作為中所產生、累積與轉換的抽象文化資本，總體評估生產

者（特別是政府機構）的角色扮演、產品自身的符號、消費者的文化消費，以及整個流程中的動態關係（如權力與論述），也就是文化學者所說的「文化迴圈」模式。也就是說，不要把販售悠遊卡與其他流程切割開來，就利論利，而是重視相互的關係，特別是衍生的象徵意義。有了比較專業的評估，將會讓任何相關的公共文化行政多一層保護與關照。

文化象徵效益評估所花的成本遠比事後亡羊補牢的力氣與時間少很多，也不會永遠成為負面教材中的案例。正如柯Ｐ抱怨餘「波」處理沒完沒了。不過，此時要恭喜柯市長和北捷，因為此事件已正式列入負面教材，接下來就是無休止的彌補、爭辯與道歉了。（原載於《自由時報》2015/9/2）

展覽的「真相」

　　某文創公司於華山創意園區展出《真相達文西》，一位學生手拿飲料不小心撞壞展出作品一角，引發真跡與否、展覽專業等等的疑義。此問題之嚴重性不只如此，冰山一角，這其實是反映十幾年來台灣的藝術展覽極度商品化、去專業化的問題。一些理由回應仍止不住眾多的疑慮。

　　一個看似簡單但又不易回答的問題是：藝術展覽「展」什麼？觀眾「看」什麼？答案絕不只是「作品」而已。任何藝術作品包含創作者的理念與呈現方式，透過藝術作品的視覺再現，我們得以掌握文化的面貌與社會美的脈動。因為藝術品是無言的，需要論述與展覽手法來詮釋藝術的故事，藝術批評與藝術管理就是用來完善藝術故事的兩個專業領域。曾幾何時，幾家媒體率先介入，以藝術展覽之名行商業操作之實，進行一場又一場的「超級大展」，和展覽專業的要求背道而馳。

　　台灣的超級大展起於 1993 年的故宮的「莫內及印象派畫作展」。特別的是，媒體企業介入國家展覽空間成為台灣「超級大展」的標準合作模式，而選擇的題材大多以西洋藝術中的「明星主題」為主，特別是印象派及古典主義。藝術普及與商業化是最終的兩條分道但合流的現象。1997 年的歷史博物館的「黃金印象特展」被視為是台灣「超級大展」的高峰。雖然表面皆大歡喜，各取所需：投資單位得利，展覽單位獲名。但是，一些對於「超級大展」奇觀的批評，已點了出台灣藝術展示迅速向商業傾斜的問題，更嚴重的是它悄悄地鬆動了公共博物館的展覽運作

體系以及博物館的志業。「超級大展」的文本逐漸取代學院的美學修辭，成為公民藝術教育的代理孕母。超級大展初期，策展公司尚能與藝術學界合作，等而下之者，乾脆自行操作，而基本的展覽專業則棄之不顧，例如：複製畫也能收費展示、任何租借的地方都能搭起臨時美術館等等。這些真正的藝術展覽目標失去了，以「藝術奇觀」吸引觀眾，運用作品的價錢、物質的古稀性、藝術家的傳奇與煽情的修辭則取代藝術的價值陳述，這些經驗和觀看奇珍異獸其實沒什麼兩樣。在這偷天換日、罔顧專業的過程中，展覽的真實性蕩然無存，留下的只是一場又一場市場機制操作下的視覺交易而已。霍夫曼的黃色小鴨的焦點不是美感體驗，而是拍照打卡與商品買賣。

藝術展覽如果是以商業模式展出，必須符合商品規範：如成分、標示，筆者去年曾經於《蘋果日報》投書〈複製畫展傷害藝術教育〉，譴責媒體以複製畫展出維梅爾但標示不實，並向消保官檢舉獲得正面判決，該展在高雄的展場必須明顯標示複製畫。在這個真假展覽不分、商業掛帥，而學界與專業的道德勇氣又如此難得的混沌情況下，民眾自身有責任把關，不要盲目聽信名牌，如同食品安全。再不然，與其花兩三百元參觀藝術品陳列展，不如花幾十塊錢就近到台北市立美術館欣賞「台灣製造・製造台灣」大展，一個和我們生命經驗有密切聯繫的美術展覽。（原載於《蘋果日報即時論壇》2015/8/29）

文化點評

複製畫展傷害藝術教育

　　我學習與研究藝術多年，看過形形色色的藝術展覽，唯一不變的是：展出的作品必是原作。一場收費展覽，全數「授權」的複製品，又美其名為教育目的，我一輩子倒沒見過，直到前天到中正紀念堂參觀維梅爾展覽，才見識到這個前所未見的奇觀。

　　賣票的櫃檯小姐善意地提醒我這個展覽名作全數複製，顯然也盡了告知的義務。頭上懸掛的布條印著大大的維梅爾三個字，底下一行極小字的提醒，彷彿是香菸盒上要用放大鏡才看得到的有礙健康。其他文宣，也看得出盡可能避開複製品的字樣。全世界散居各地的維梅爾作品不到四十件，奇貨可居，在台灣一次看個夠，法寶就是「授權複製」。

　　去年，這家媒體策展公司在故宮以雷諾瓦為主打的展覽，展場中雷諾瓦的作品其實不到五成，已涉及商品成分不實。今年更變本加厲，全數複製成分。宣傳手法上，總是夾著強大的置入性行銷資源，報導專業人士參觀來達到背書的效果。當去年的年度字「假」反映我們社會與政治的荒謬性，看來，這個假字今年還可以在台灣的複製畫展中沿用。

　　不論大師或名家，展示原件是普通常識。人們漏夜排隊親炙心儀的作品，或千里迢迢遠渡重洋拜訪美術館，目的就是見證真作。其次，以教育展正當化授權複製與展覽，傷害美育甚深。學生要到美術館欣

賞真跡才是正道。在原作中可看到各種細節，從中體驗藝術家的創作軌跡與時代美感精神。否則，把作品影像放在電腦雲端，美術館乾脆廢了，何需營運？

其三，一般商品作假、成分不實，即便有告知消費者，還是有涉及法令問題。事關民眾身體健康，因此政府與民間即為謹慎處理；但事關我們的美感培養，我們是否慎重其事呢？更令人瞠目結舌的是，中正文化中心透過教育部發文各單位，鼓勵參觀該展。這不是變相地鼓勵複製作品的畫展嗎？該項展覽結語：「這項不可能的展覽是藝術扎根行動。」相反的是，之所以不可能是這種複製展示不可取，而且是破壞藝術的行動。同時，諷刺的是，展覽中「付費之愛」正好描述了台灣高度商品化的美術展覽：唯利是圖的時代。

博物館學者連俐俐博士曾痛批：當美術展場變成影城，以道具、複製品、劇場進行展覽製作，其實與遊樂園相差無幾了。當國內博物館價值如此被扭曲，協會團體未見出面捍衛原作展示的核心價值，亦讓人感到納悶。因此，為了捍衛我個人的消費權利與藝術展覽核心價值，我已向消保單位申訴商品成分不實，並向荷蘭台夫特中心說明我的憂心，以正視聽。（原載於《蘋果日報》2014/2/25）

國家圖書館出版品預行編目資料

台灣美術新思路─框架、批評、美學
／廖新田著 .--初版.--
臺北市：藝術家 2017.5
220面；17×24公分

ISBN 978-986-282-193-0（平裝）
1.藝術評論 2.文化評論 3.文集

901.2 106005872

台灣美術新思路：框架、批評、美學
A New Thinking on Taiwanese Art : Framework, Criticism, and Aesthetics

廖新田／著

發行人　何政廣
總編輯　王庭玫
編　輯　洪婉馨
封面設計　張娟如
美　編　吳心如、王炤升
出版者　藝術家出版社
　　　　台北市金山南路（藝術家路）二段 165 號 6 樓
　　　　TEL：(02) 2388-6715 ～ 6
　　　　FAX：(02) 2396-5707
郵政劃撥　01044798 藝術家雜誌社帳戶

總經銷　時報文化出版企業股份有限公司
　　　　桃園市龜山區萬壽路二段 351 號
　　　　TEL：(02) 2306-6842
南部區域代理　台南市西門路一段 223 巷 10 弄 26 號
　　　　TEL：(06) 261-7268
　　　　FAX：(06) 263-7698

製版印刷　鴻展彩色製版印刷股份有限公司
初　版　2017 年 5 月
定　價　新臺幣 300 元

ISBN 978-986-282-193-0 （平裝）